U0066714

台灣經典短篇小說圖像系列 第一卷

一桿秤仔

Tsi̍t kuáinn tshìn-á

〔原作〕賴和

〔漫畫〕阮光民

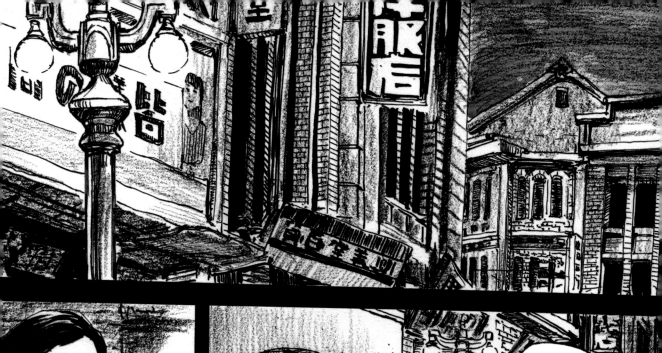

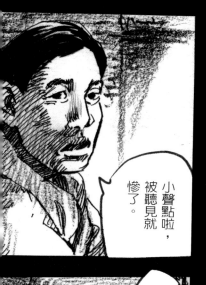

小聲點啦，被聽見就慘了。

唉！

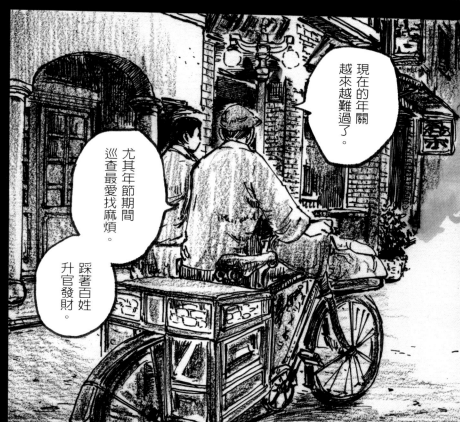

現在的年關越來越難過了。

尤其年節期間巡查最愛找麻煩。

踩著百姓升官發財。

燈那麼亮，前途一樣黯淡。

唔？

⋯⋯醉漢嗎？

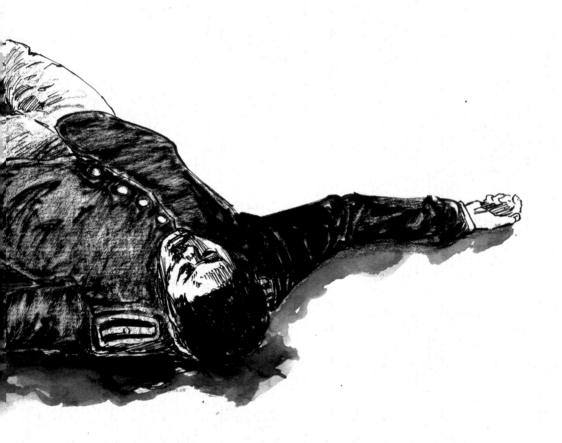

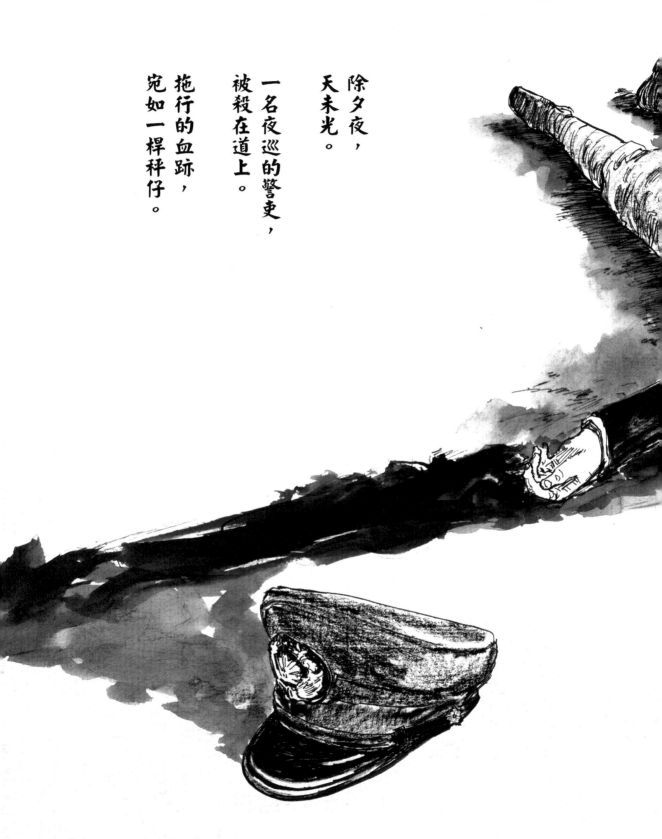

除夕夜，
天未光。

一名夜巡的警吏，
被殺在道上。
拖行的血跡，
宛如一桿秤仔。

一桿秤仔

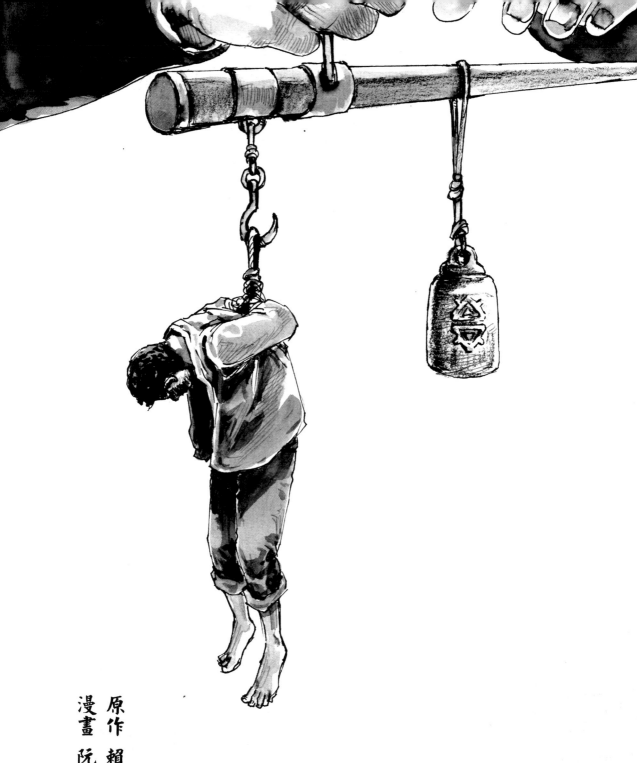

原作　賴　和

漫畫　阮光民

幕一　秦得參

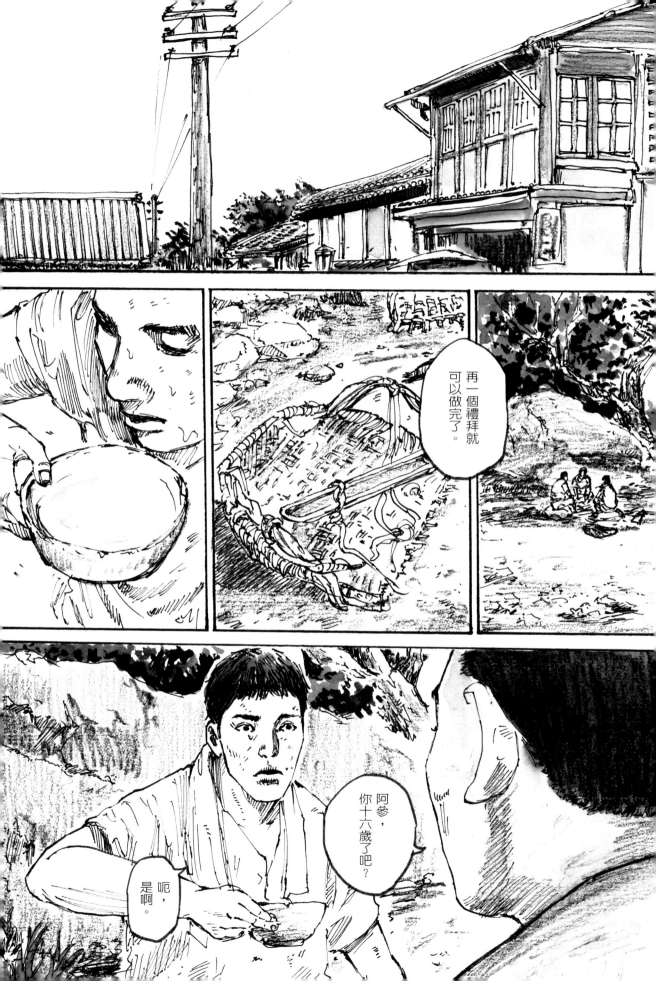

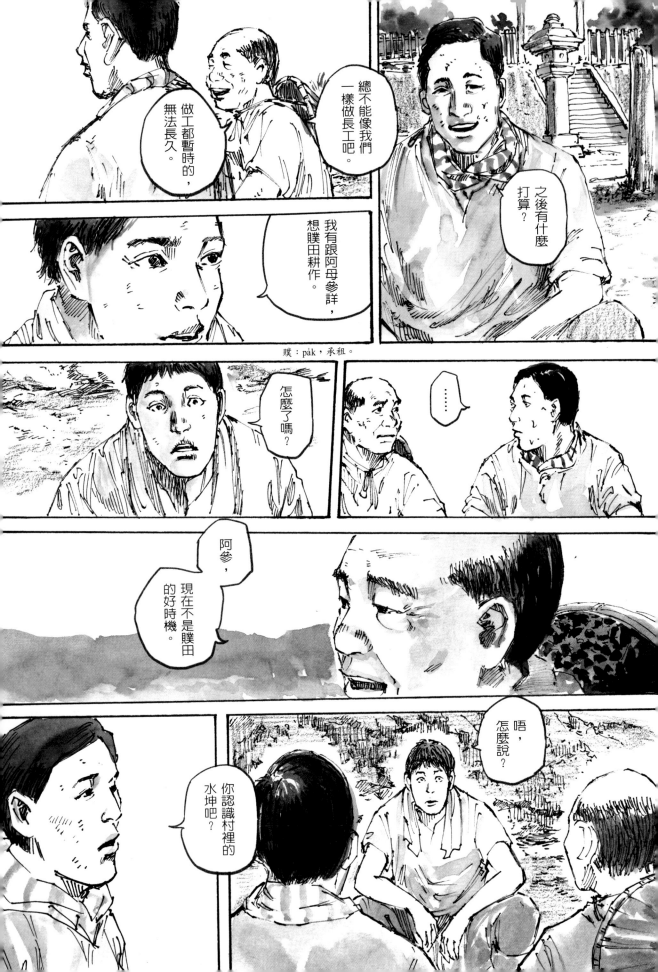

瞨：pa̍k，承租。

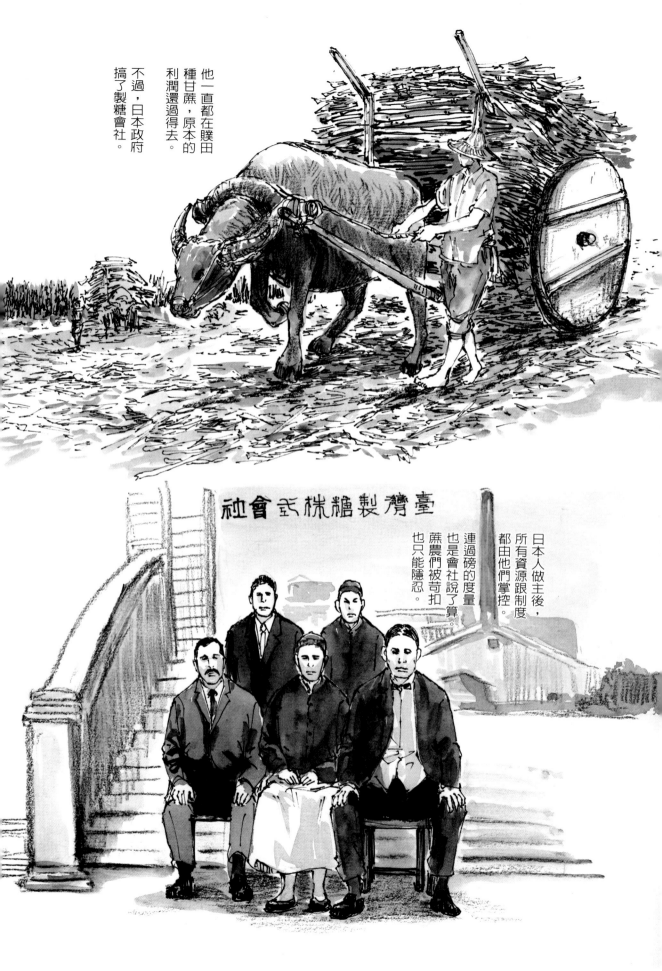

他一直都在贌田
種甘蔗，原本的
利潤還過得去。

不過，日本政府
搞了製糖會社。

臺灣製糖株式會社

日本人做主後，
所有資源跟制度
都由他們掌控。

連過磅的度量
也是會社說了算。
蔗農們被苛扣
也只能隱忍。

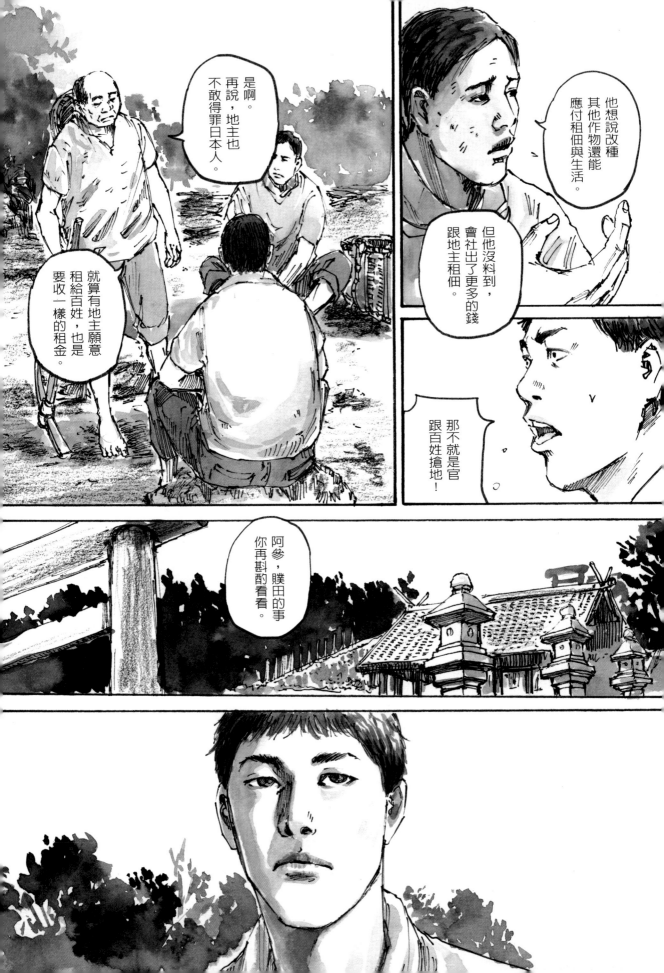

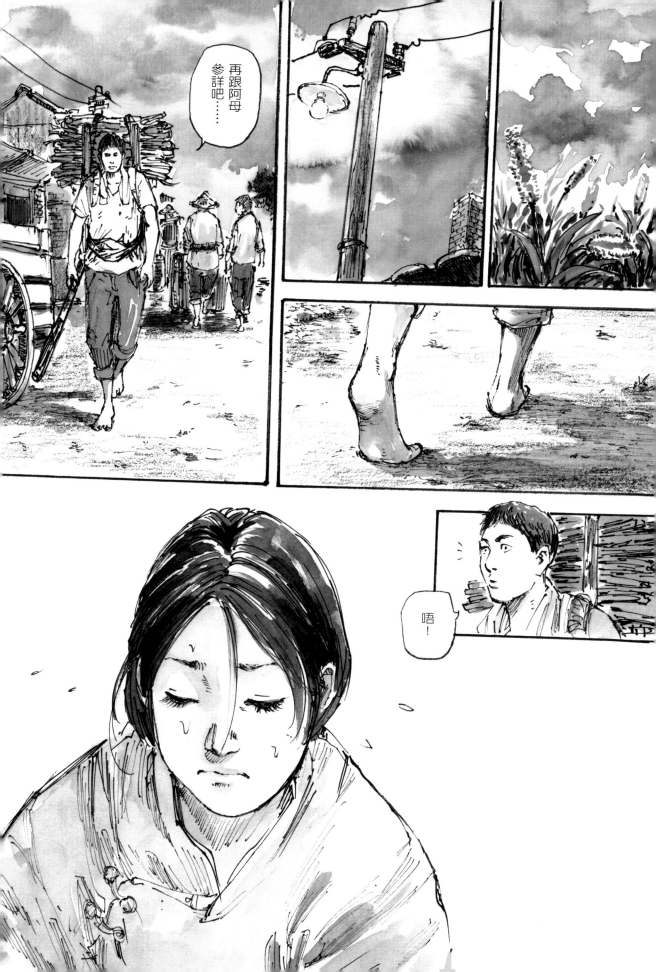

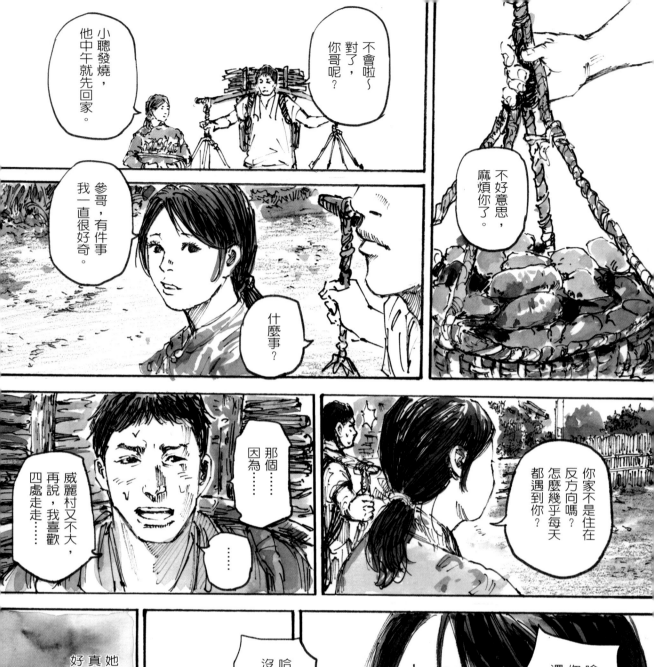
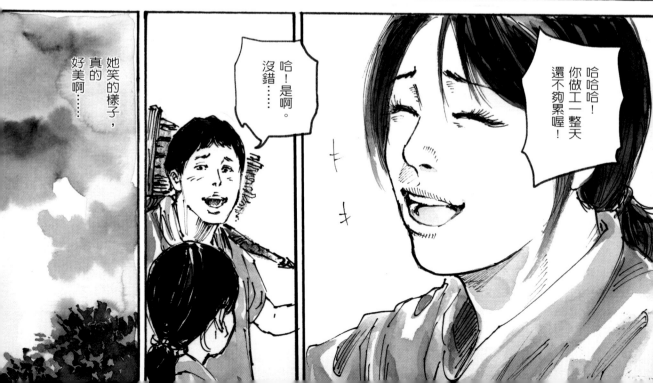

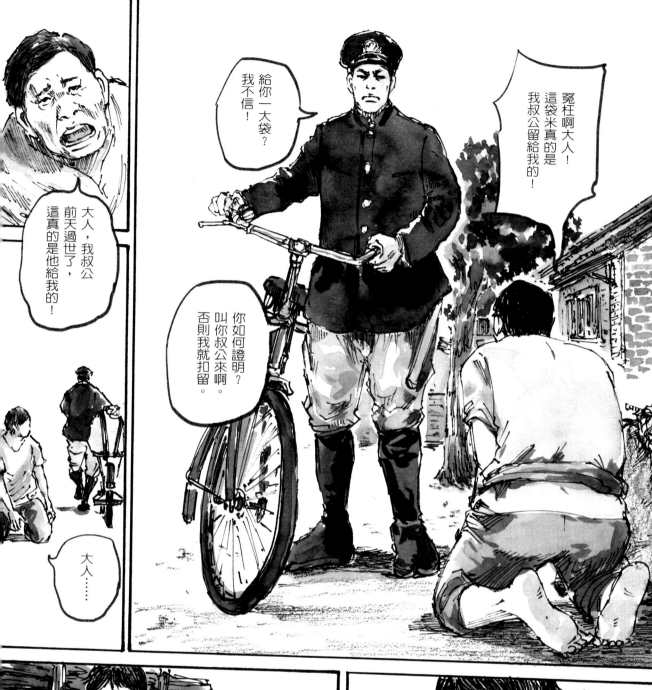
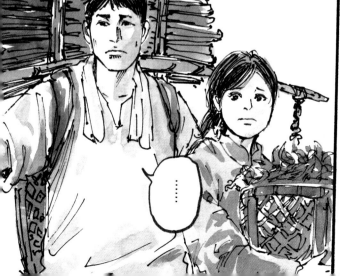

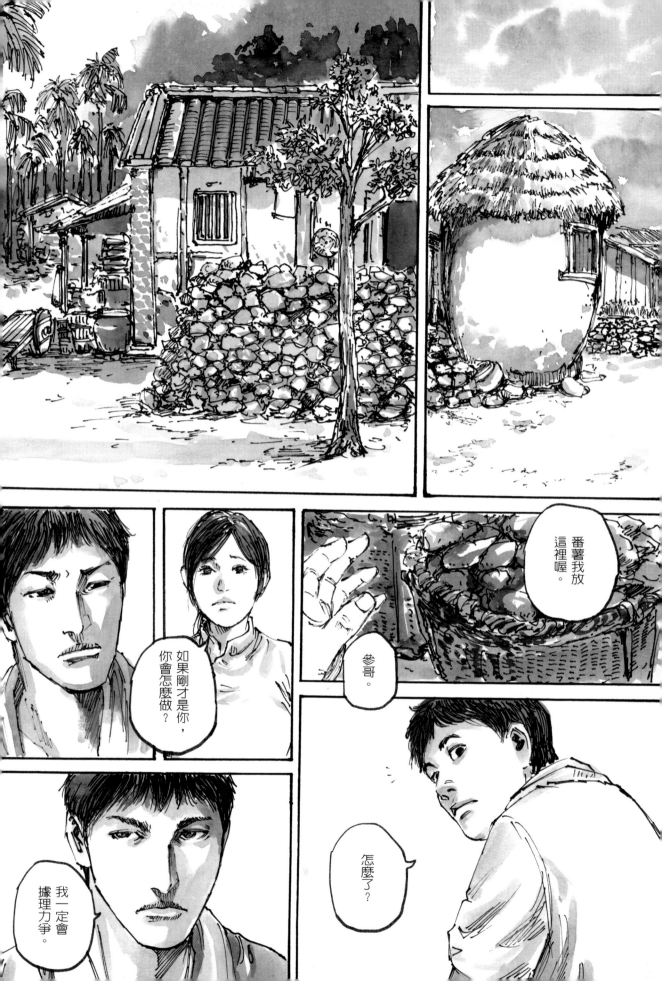

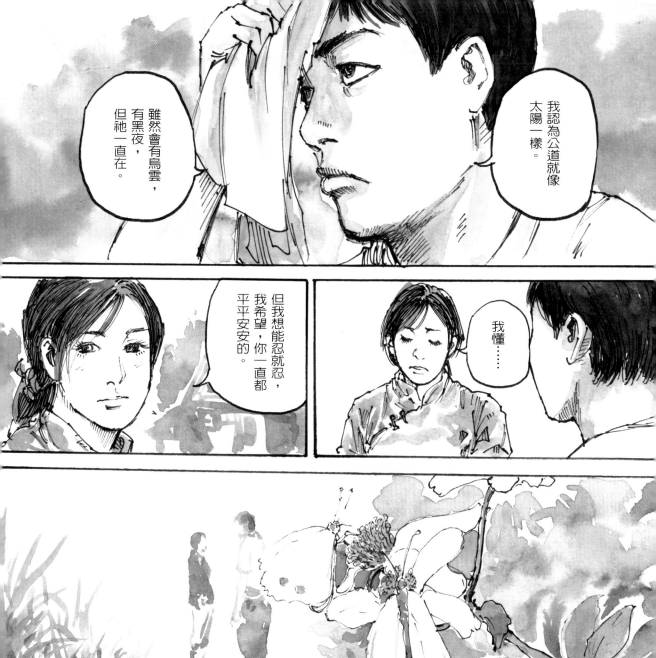

我認為公道就像太陽一樣。

雖然會有烏雲，有黑夜，但祂一直在。

但我想能忍就忍，我希望，你一直都平平安安的。

我懂⋯⋯

嗯。

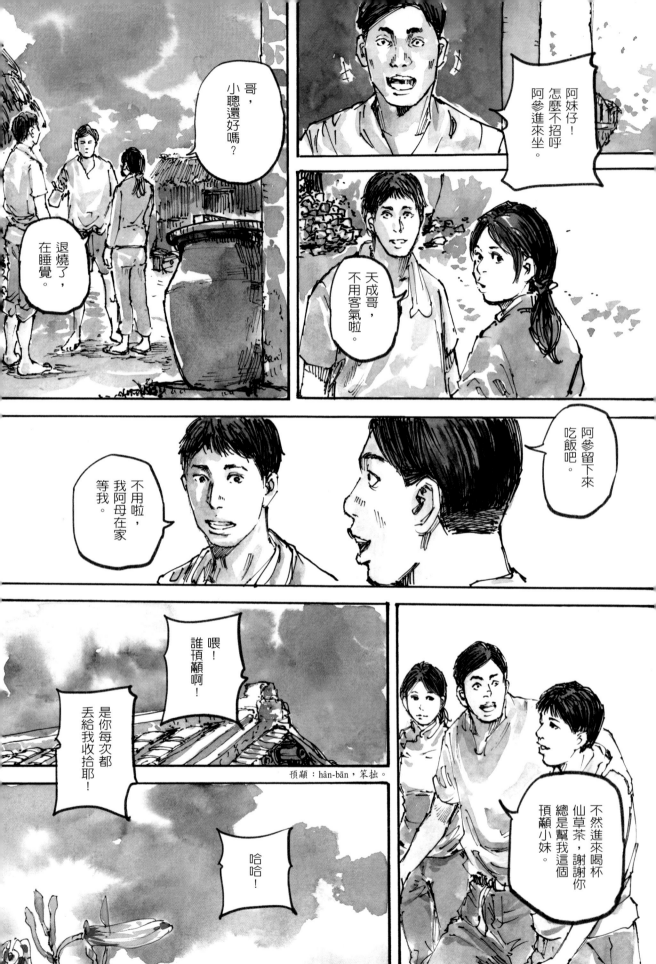

頂顢：hân-bān，笨拙。

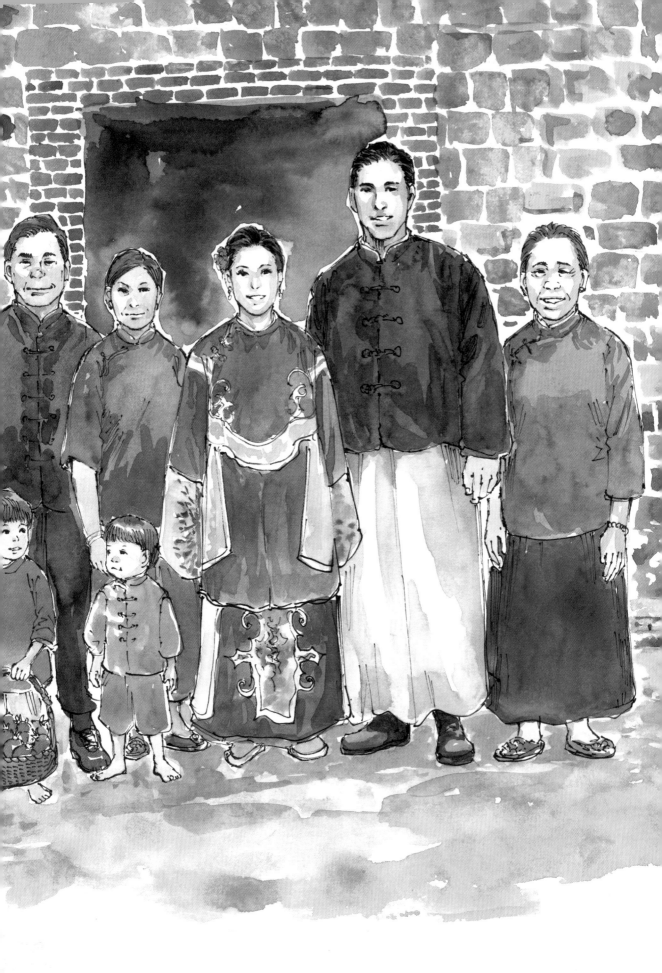

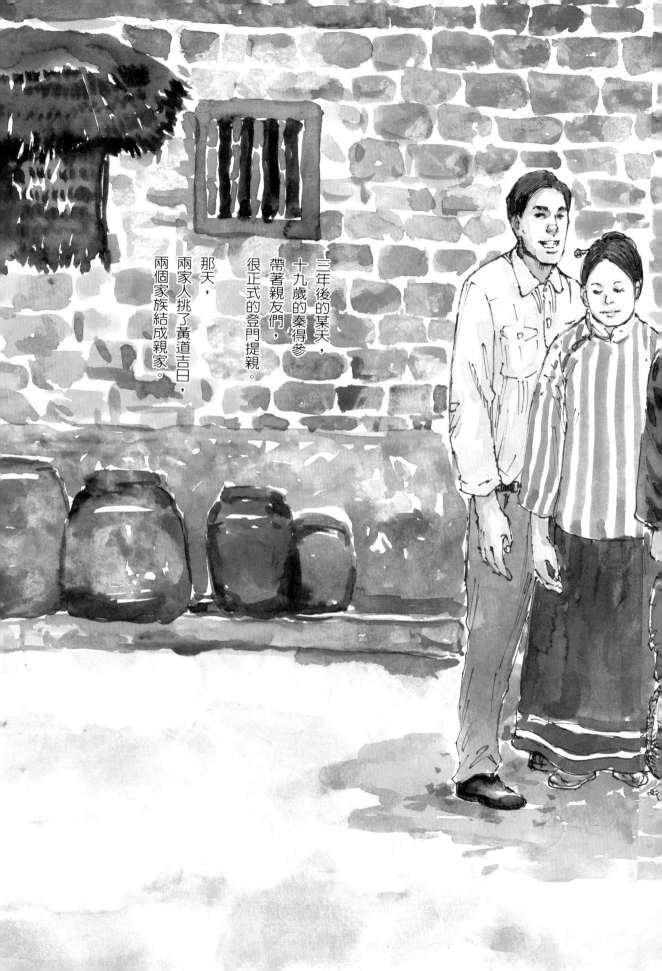

三年後的某天，
十九歲的秦得參
帶著親友們，
很正式的登門提親。

那天，
兩家人挑了黃道吉日，
兩個家族結成親家。

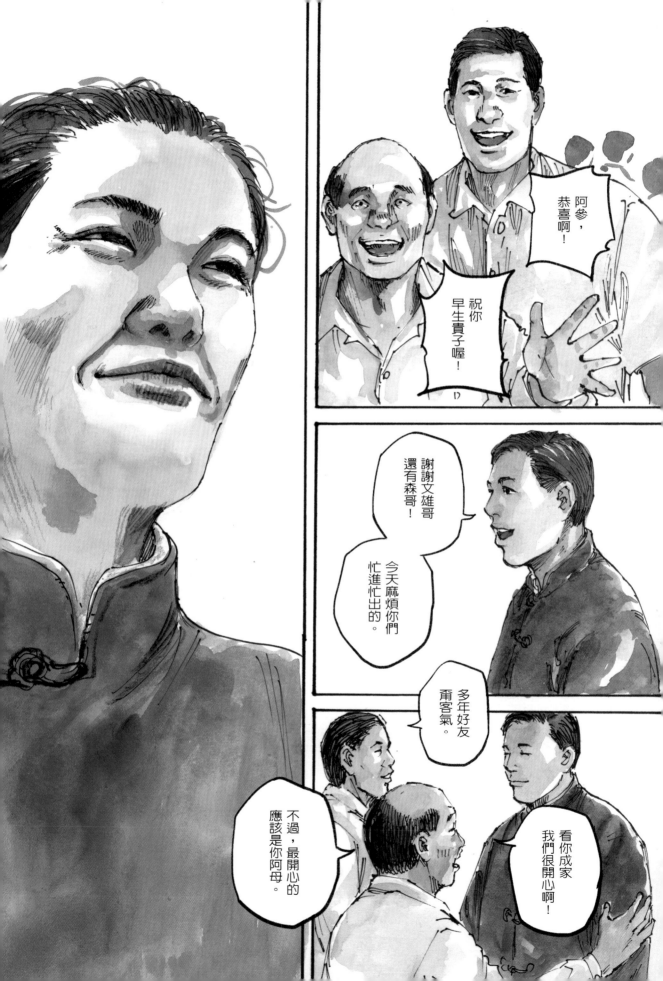

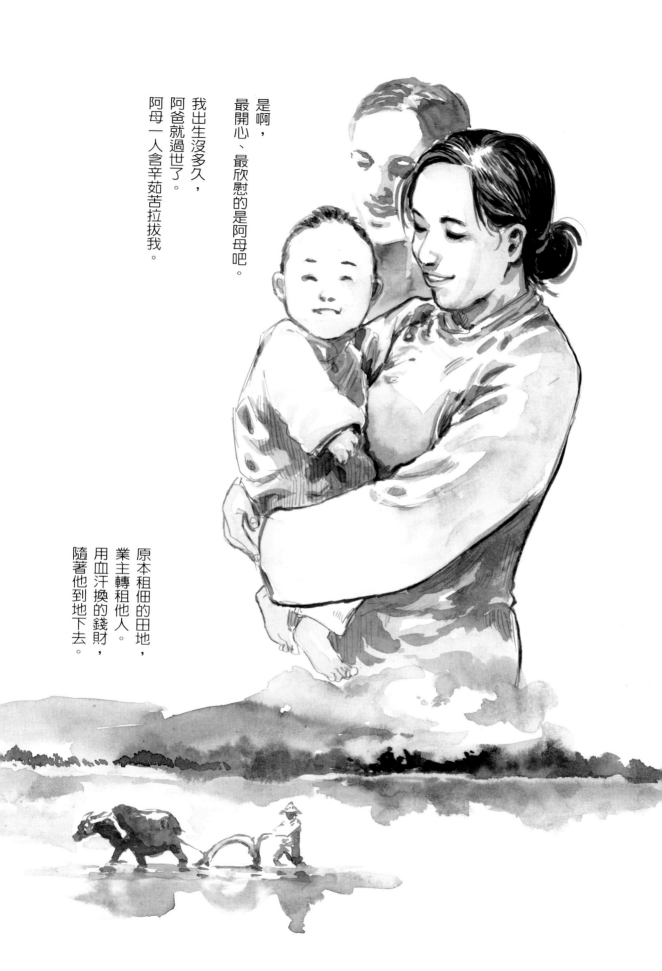

是啊，
最開心、最欣慰的是阿母吧。
我出生沒多久，
阿爸就過世了。
阿母一人含辛茹苦拉拔我。

原本租佃的田地，
業主轉租他人。
用血汗換的錢財，
隨著他到地下去。

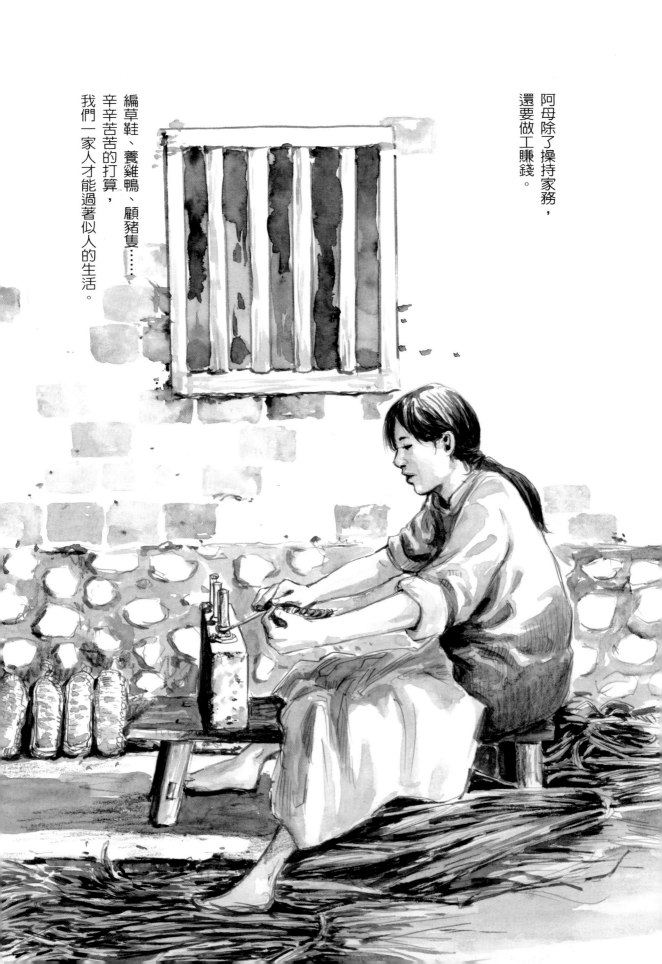

阿母除了操持家務，
還要做工賺錢。

編草鞋、養雞鴨、顧豬隻⋯⋯
辛辛苦苦的打算，
我們一家人才能過著似人的生活。

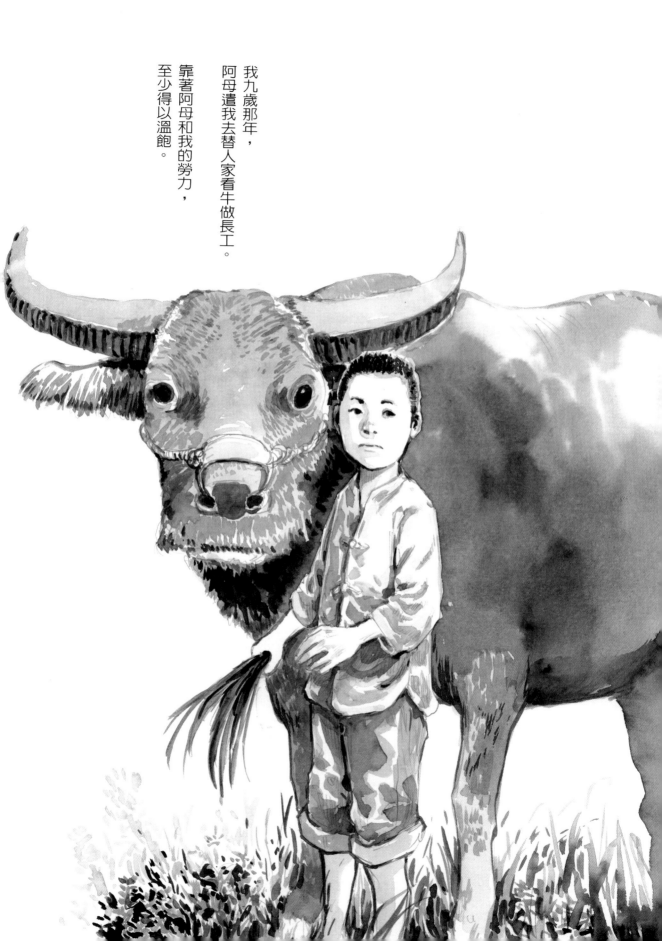

我九歲那年，
阿母遣我去替人家看牛做長工。
靠著阿母和我的勞力，
至少得以溫飽。

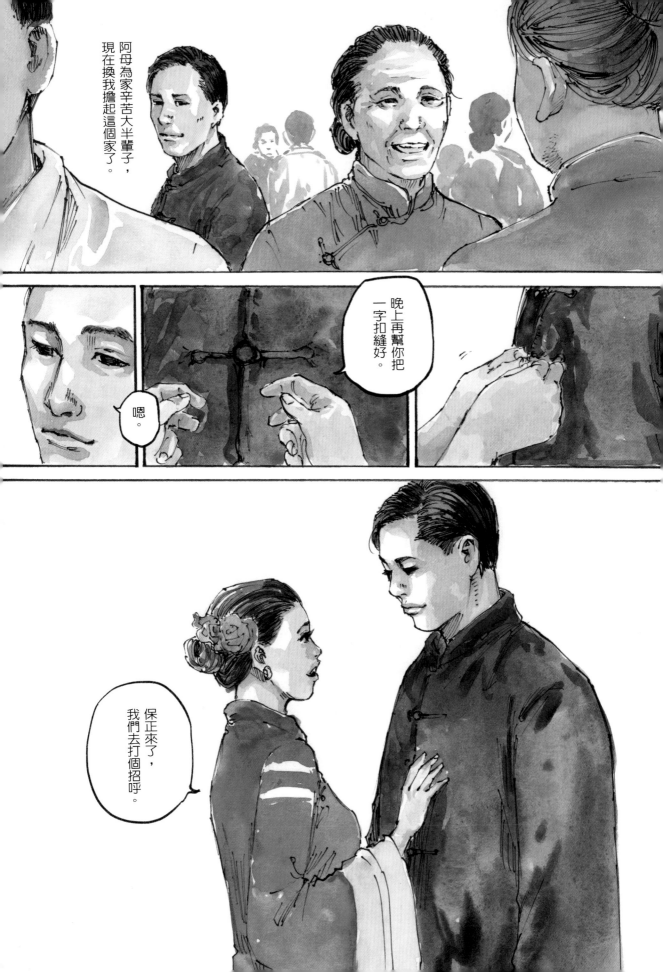

阿母為家辛苦大半輩子，現在換我擔起這個家了。

嗯。

晚上再幫你把一字扣縫好。

保正來了，我們去打個招呼。

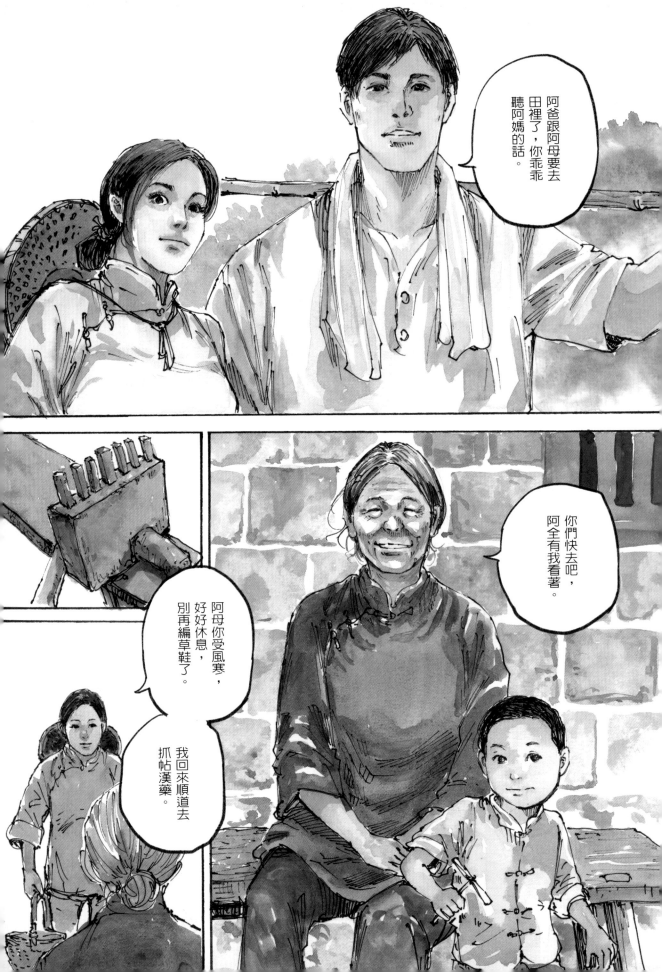

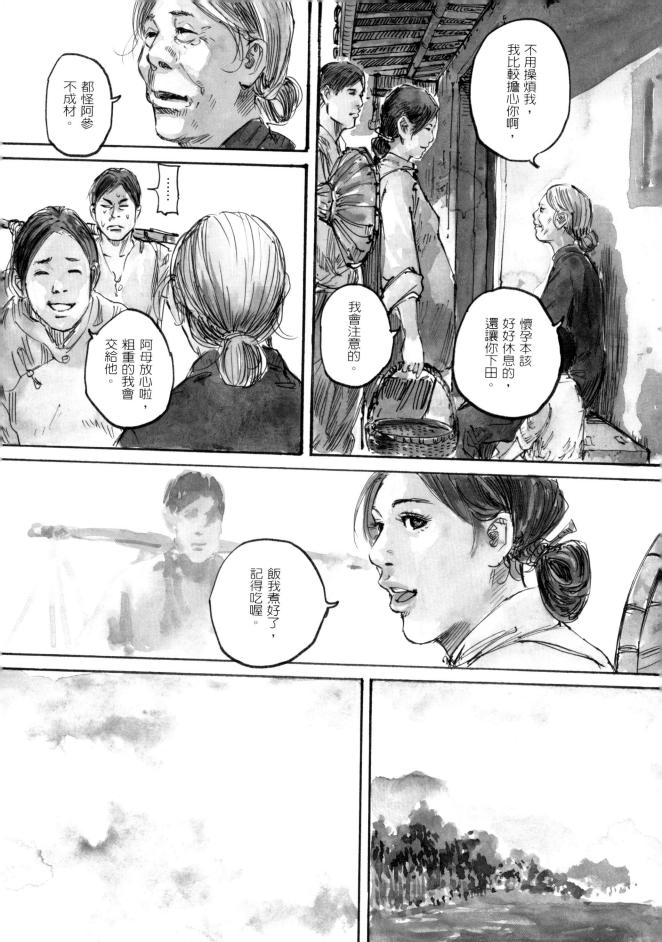

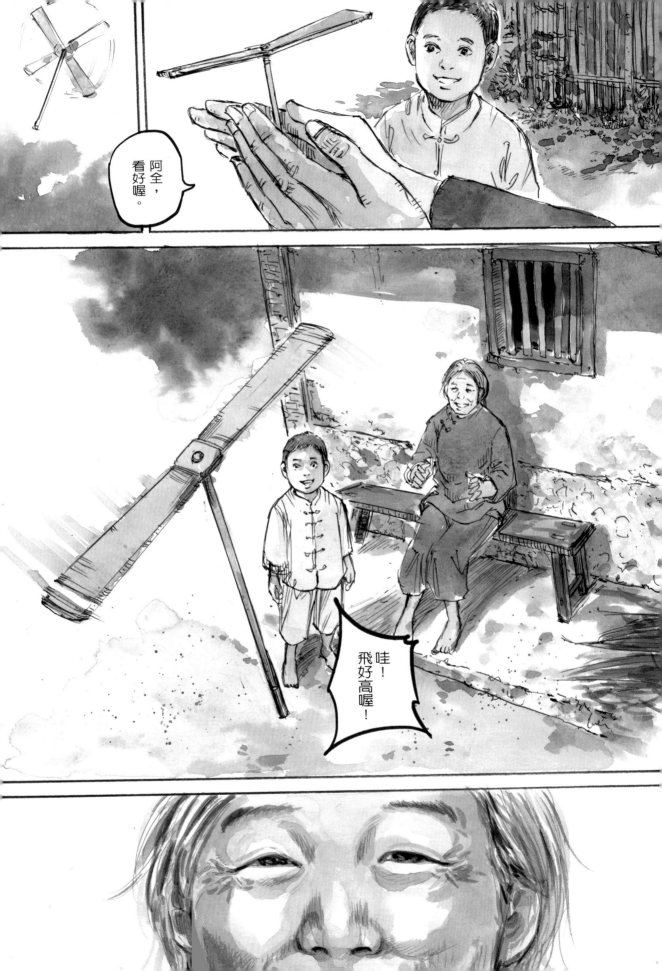

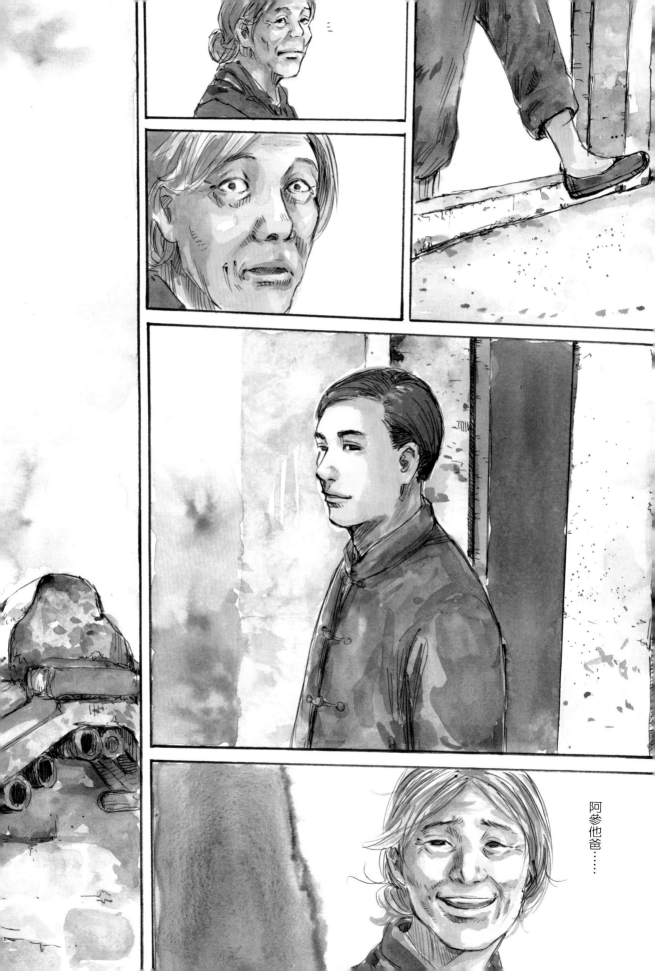

阿爹他爸……

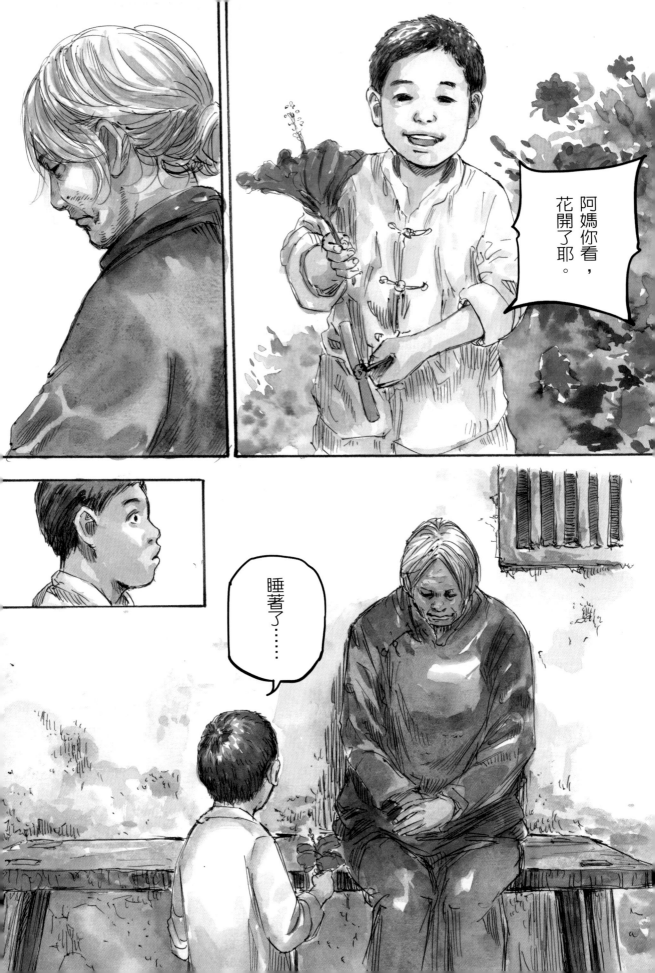

幕二 芒種雨

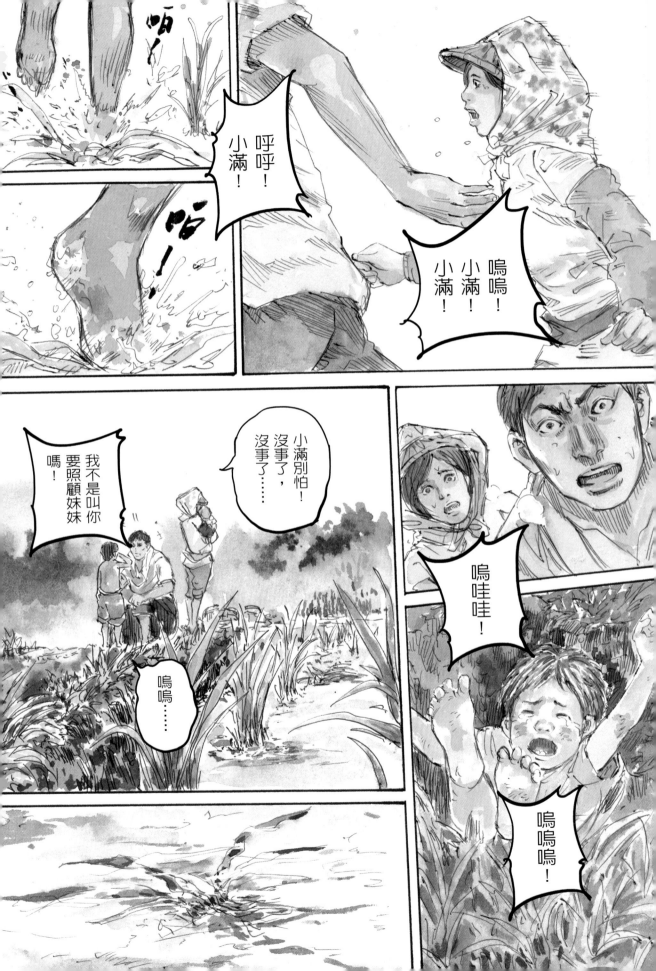

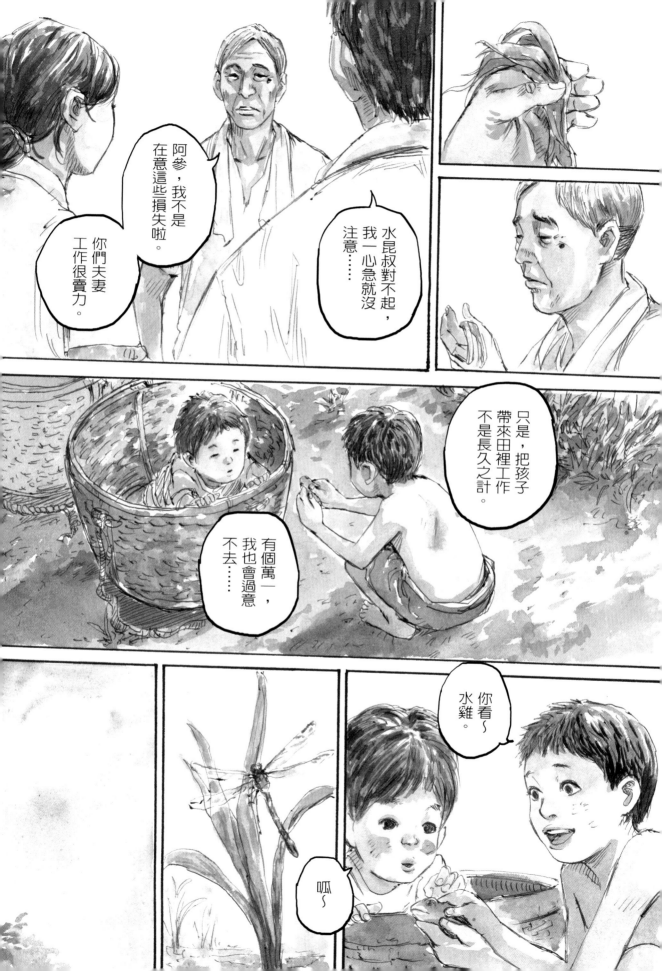

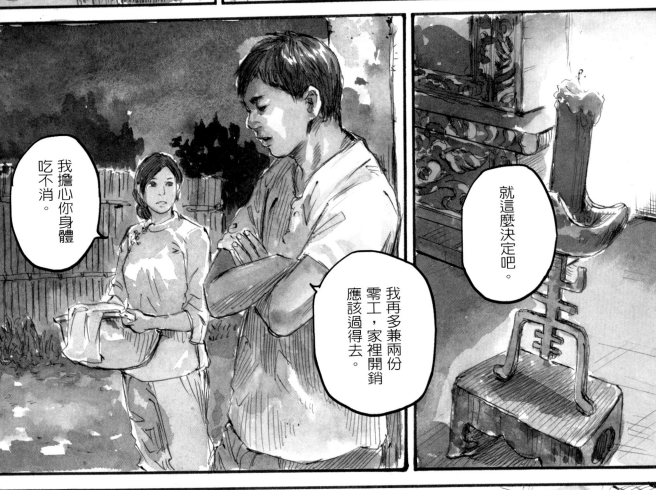

我擔心你身體吃不消。

我再多兼兩份零工，家裡開銷應該過得去。

就這麼決定吧。

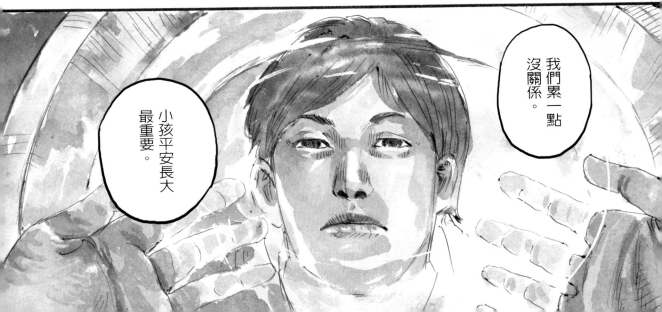

我們累一點沒關係。

小孩平安長大最重要。

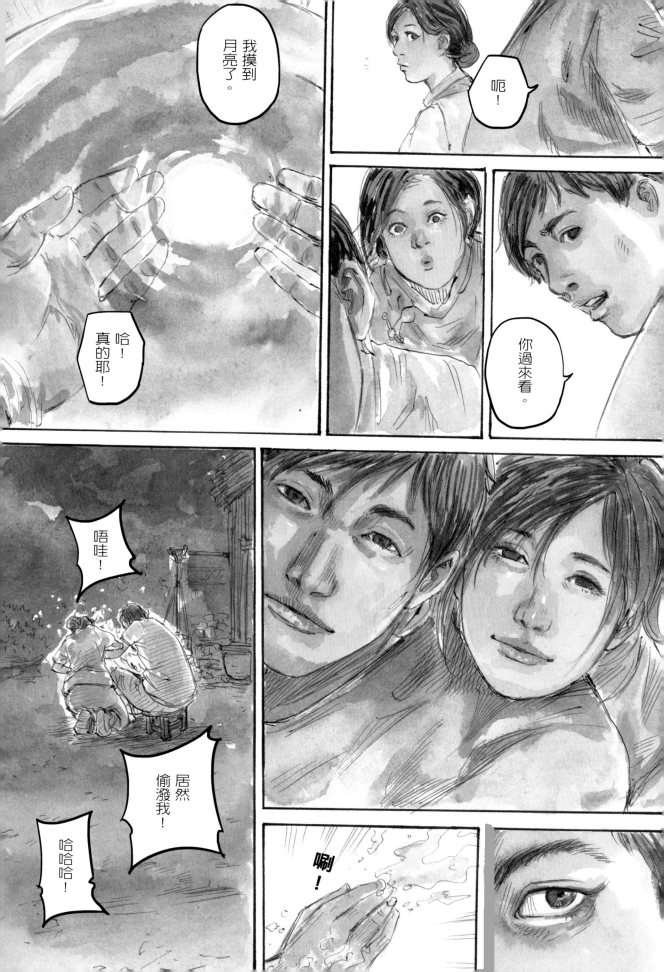

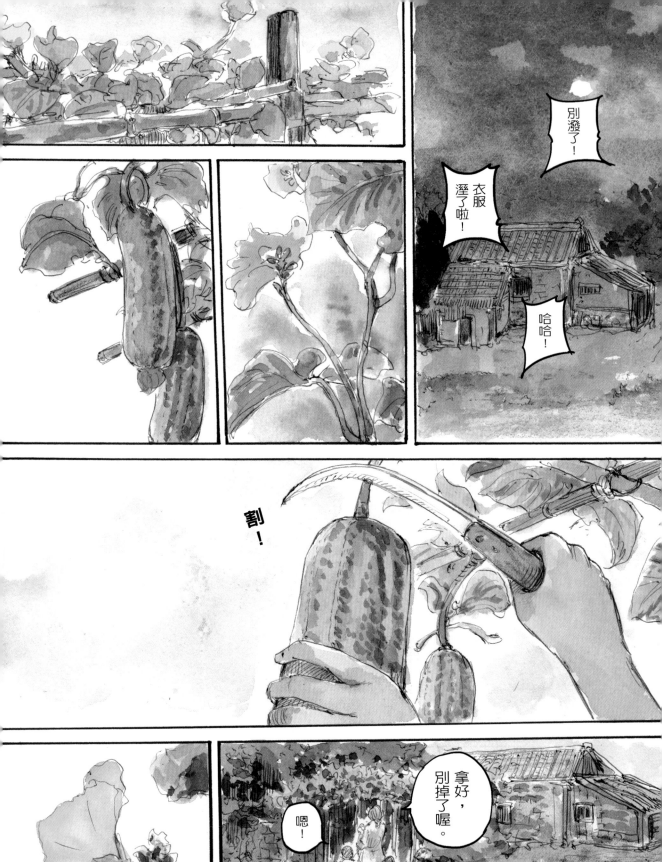

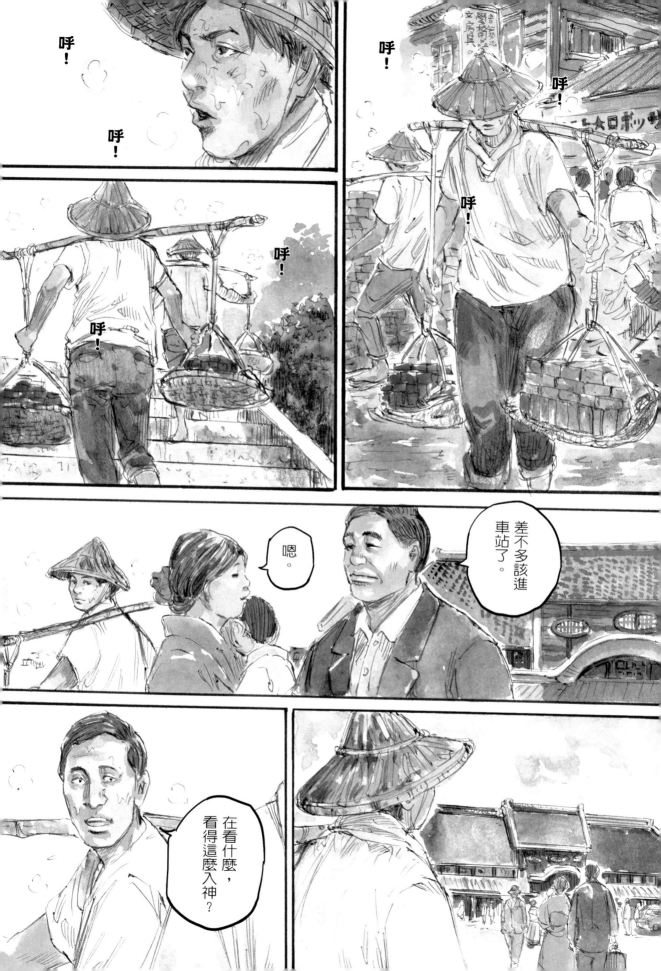

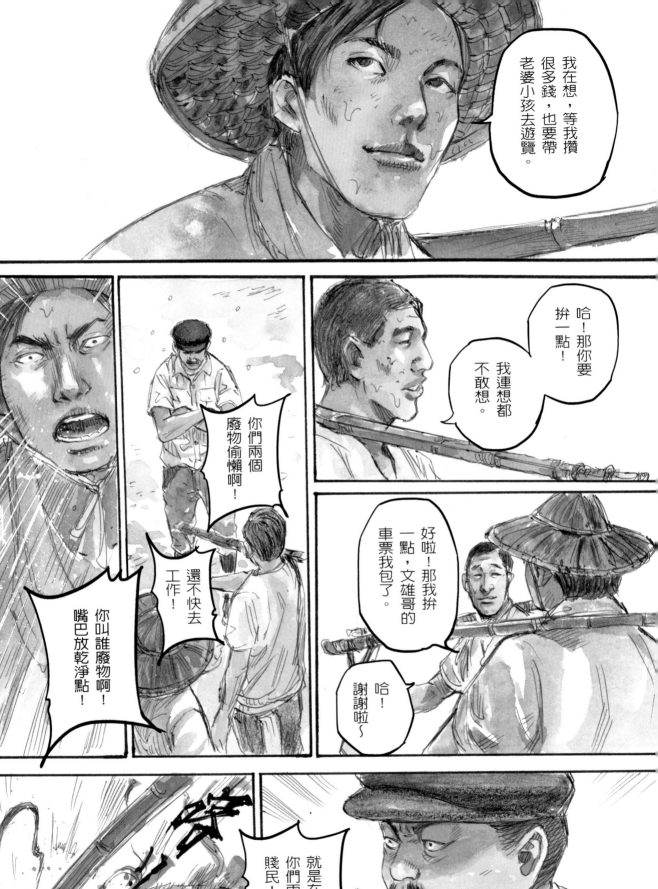

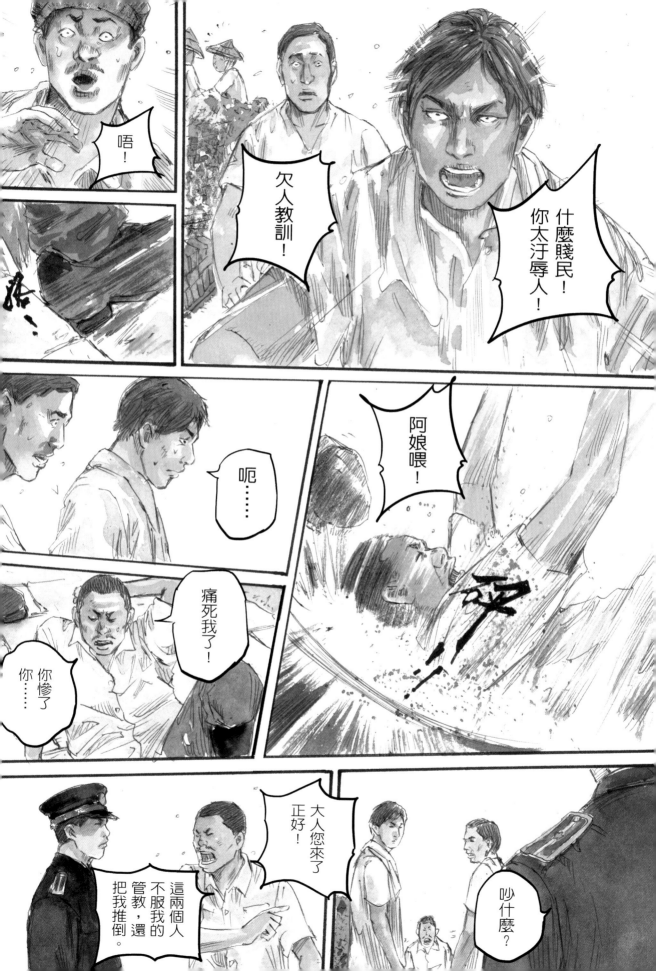

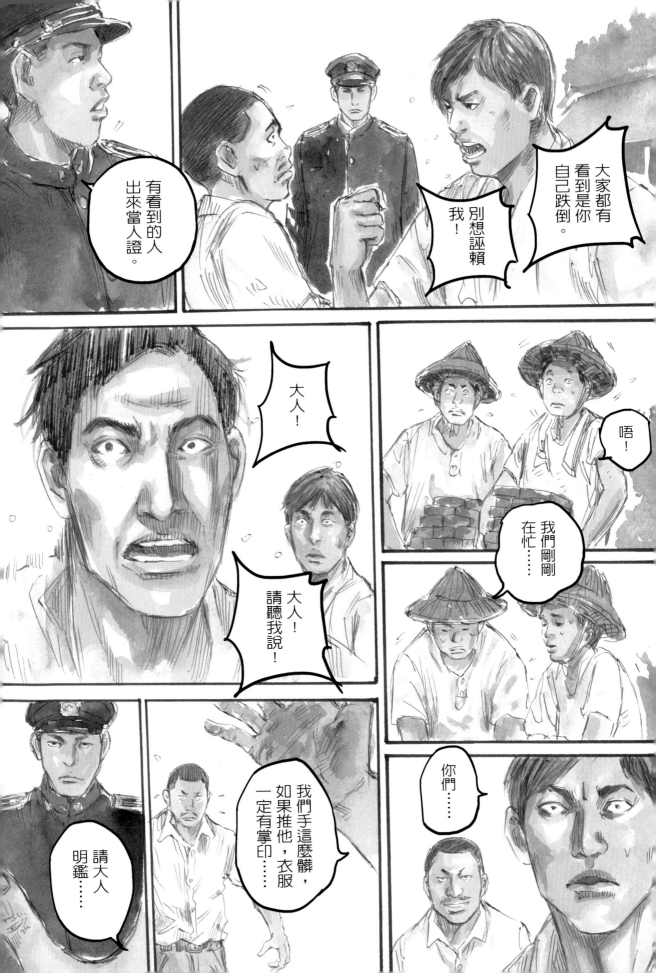

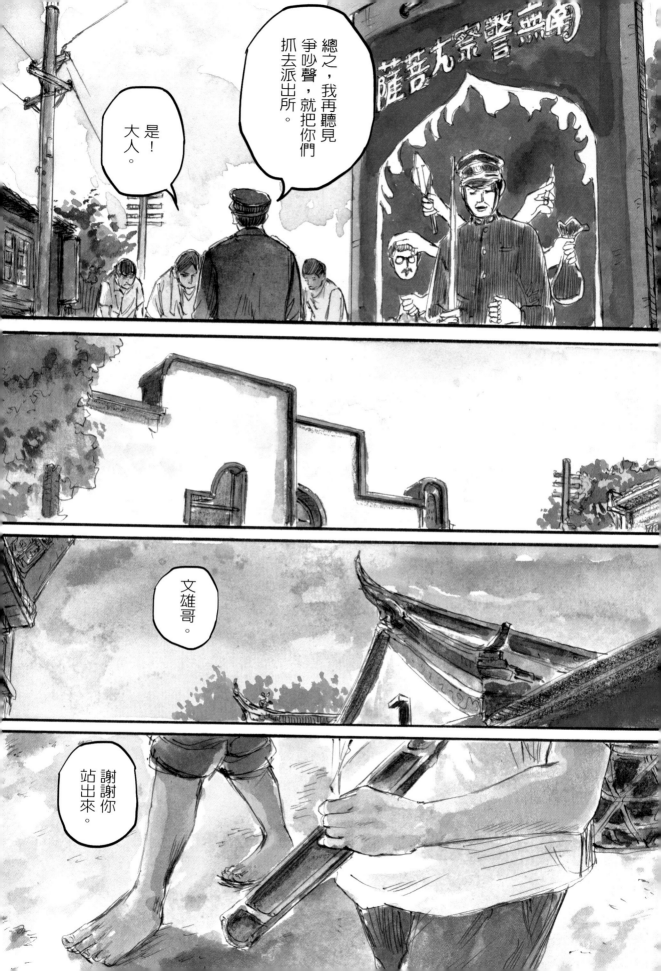

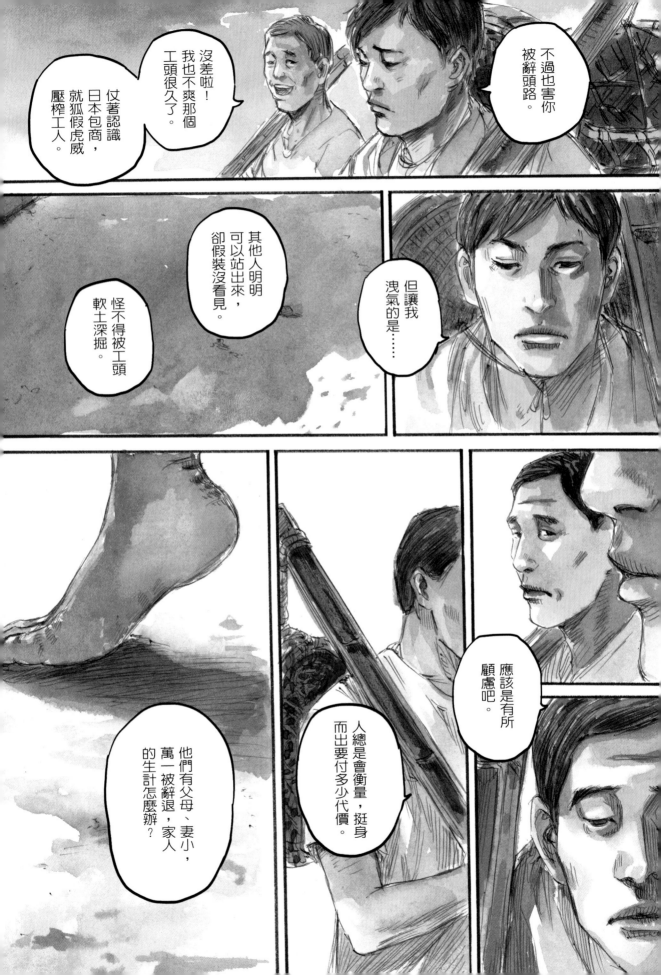

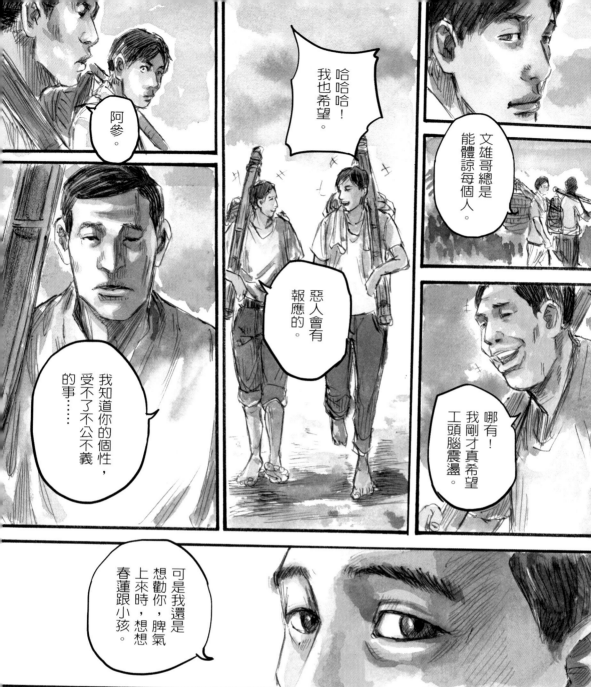

阿爹。

我知道你的個性，受不了不公不義的事……

哈哈哈！我也希望。

惡人會有報應的。

文雄哥總是能體諒每個人。

哪有！我剛才跟工頭真希望工頭腦震盪。

可是我還是想勸你，脾氣上來時，想想春蓮跟小孩。

如果發生什麼事，是一家人都跟著承擔。

哎呀！我太囉嗦了。

沒錯！

ㄚ勢～

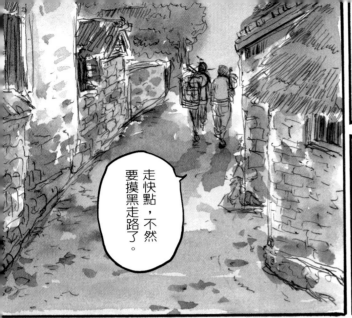

走快點，不然要摸黑走路了。

老實說，我喜歡被文雄哥唸。

因為，我父母都不在世了。

他的碎唸讓我有種身邊還有長輩在關心我的感覺。

你怎麼沒吃！

我又不餓，我剝給你吃。

得爹。

一忙就忘記了吧。

那現在吃掉吧。

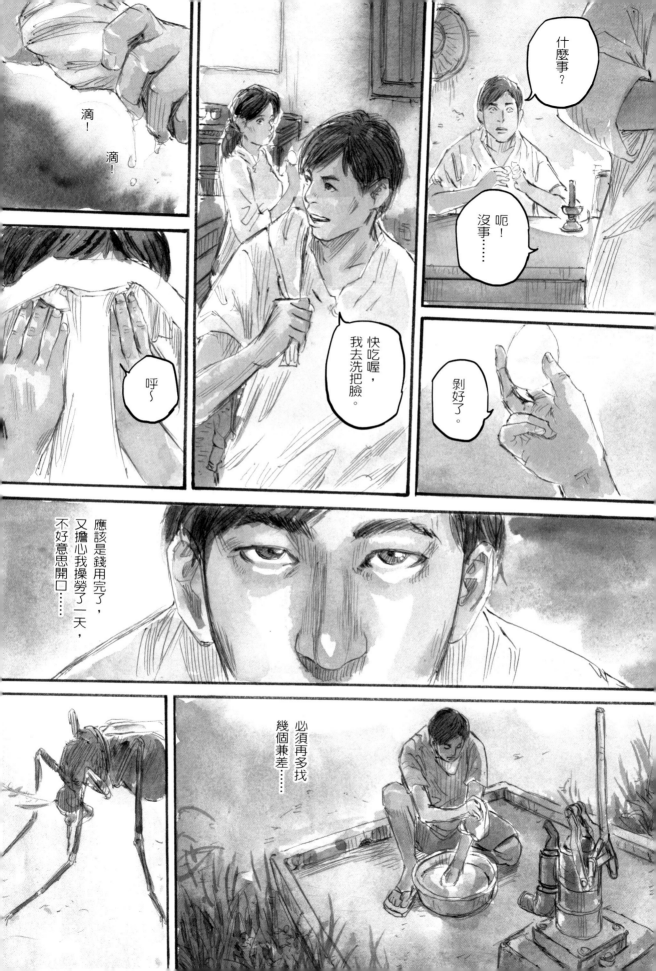

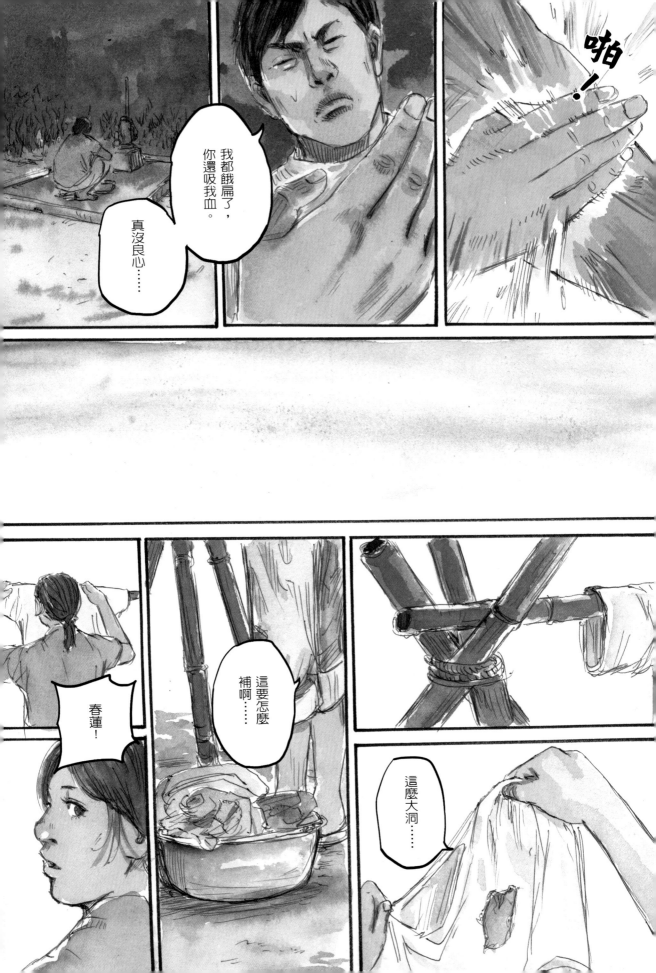

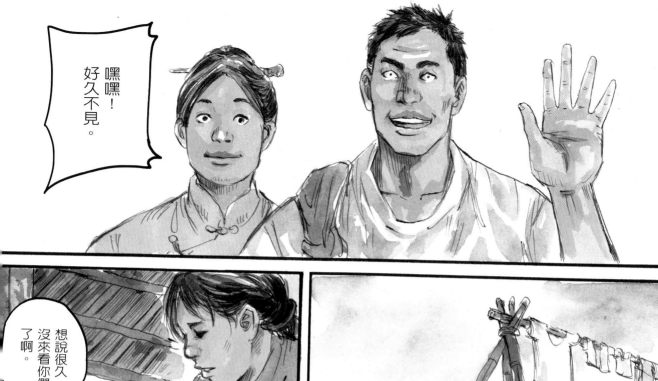

嘿嘿!
好久不見。

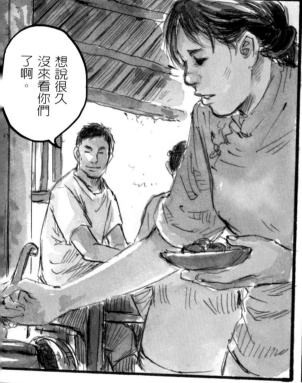

想說很久
沒來看你們
了啊。

哥、大嫂!
你們怎麼有空來?

家裡只有
醃梅子。

好吃耶~

大嫂,
阿爸
阿母都好嗎?

一切都好。

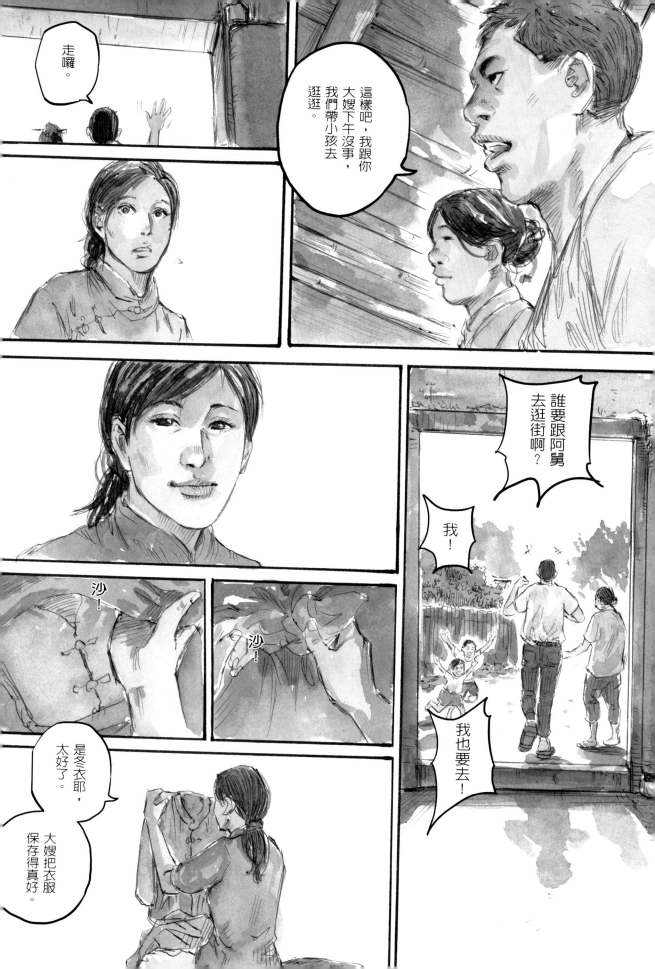

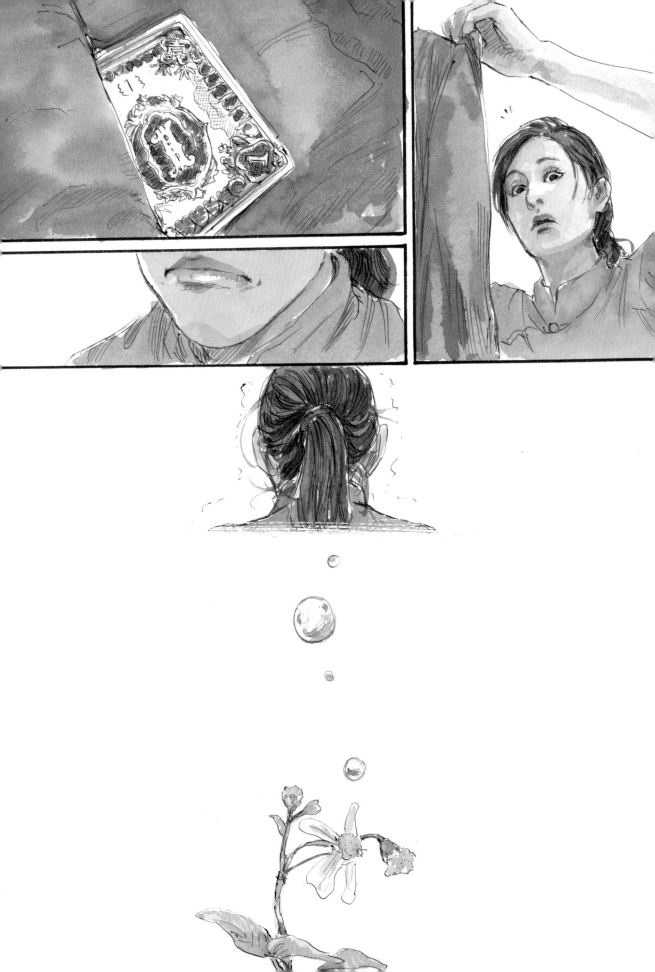

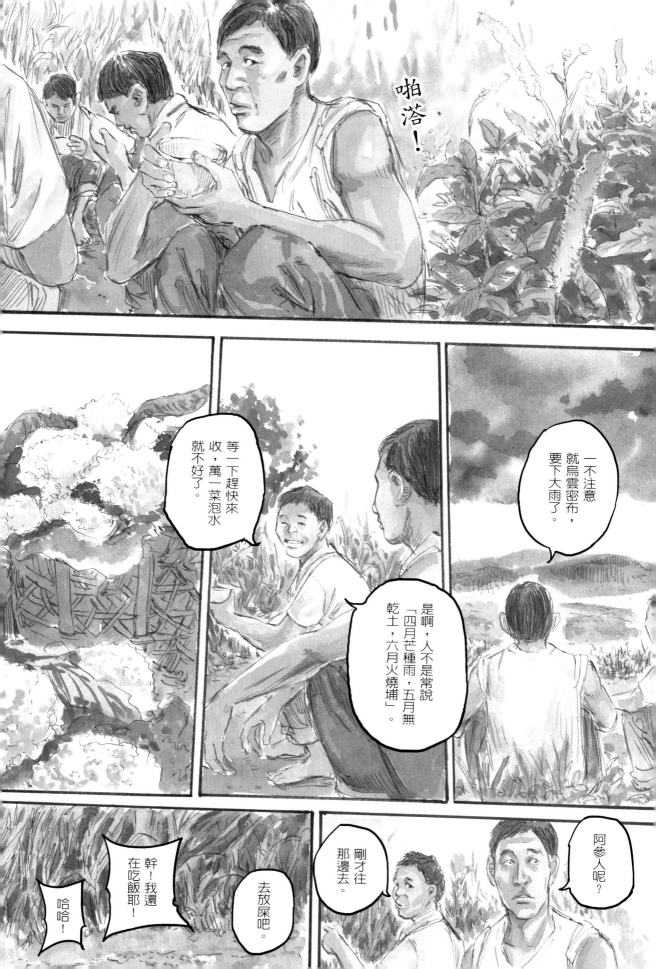

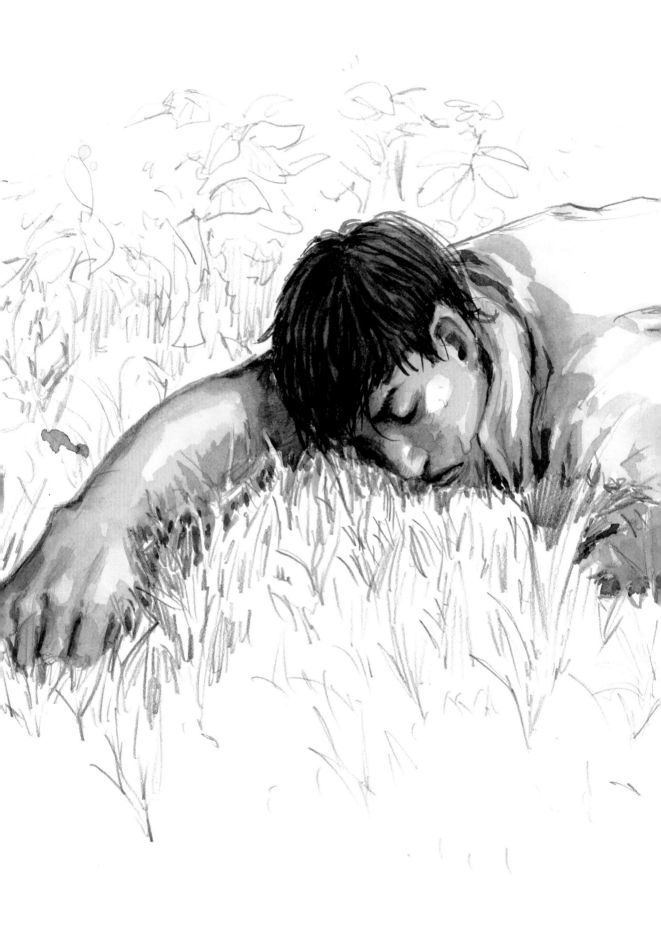

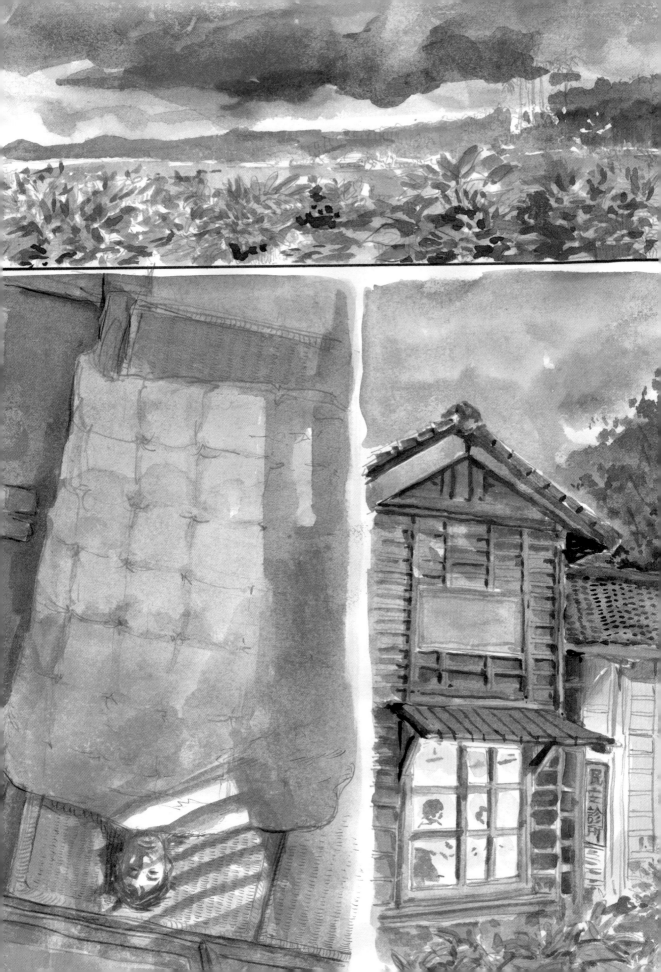

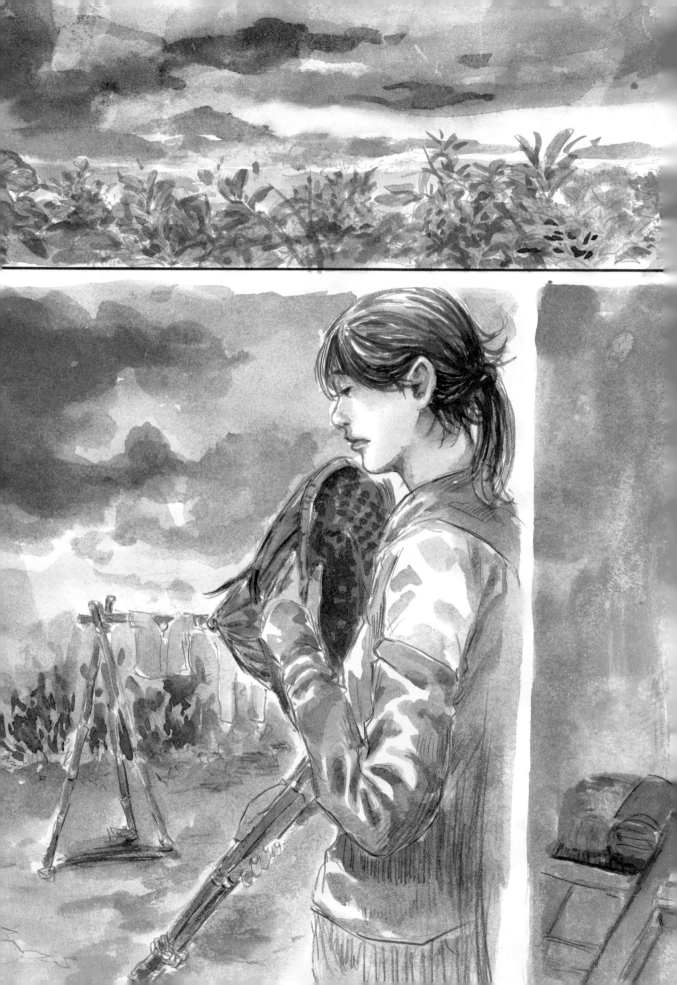

醫生說
得爹是染到
瘧疾⋯⋯
再加上工作過度
勞累，所以病情
加重⋯⋯

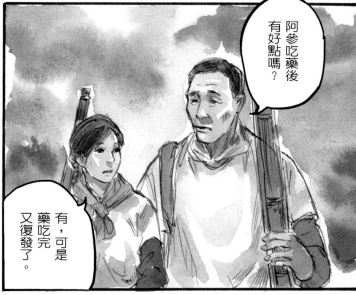

阿爹吃藥後
有好點嗎？

有，可是
藥吃完
又復發了。

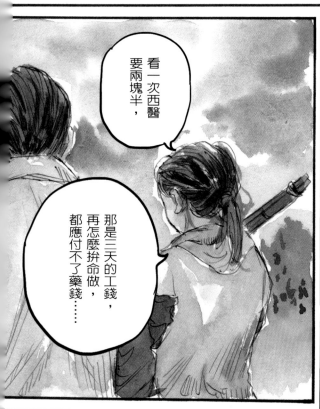

看一次西醫
要兩塊半，

那是三天的工錢，
再怎麼拚命做，
都應付不了藥錢⋯⋯

怎麼不再去
拿藥？

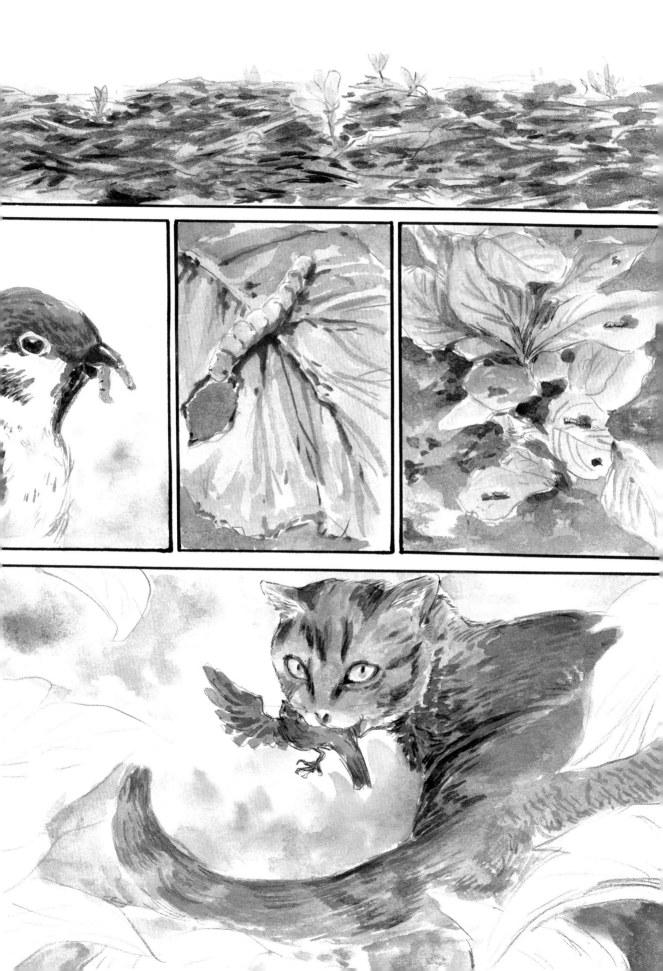

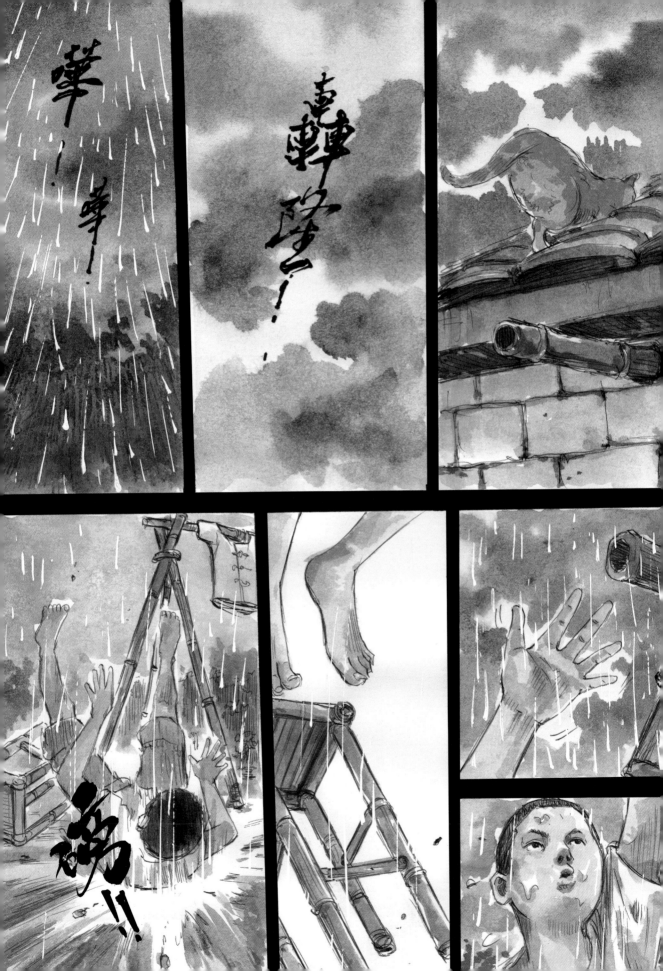

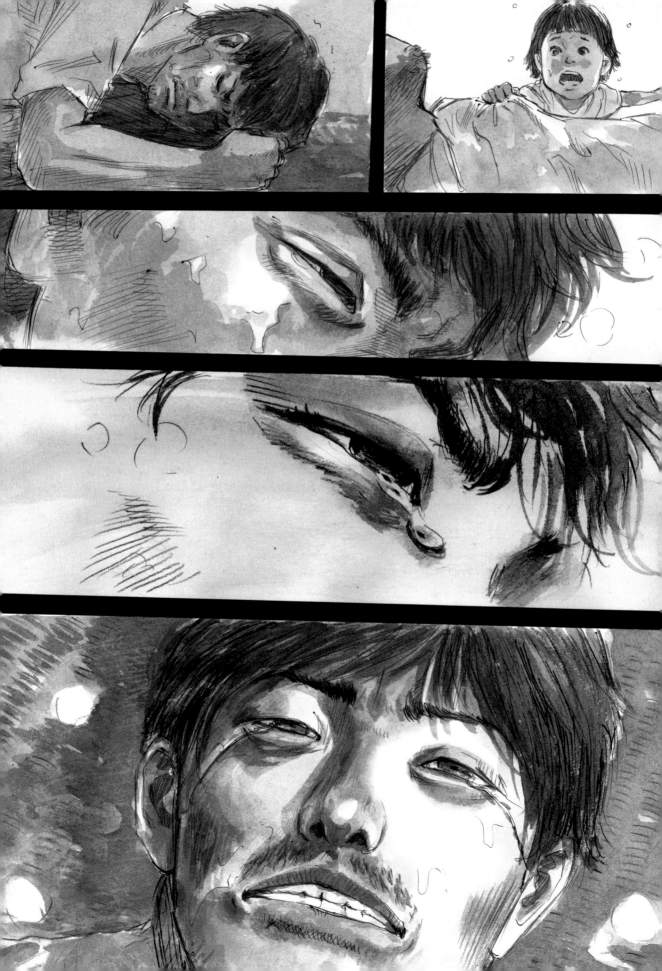

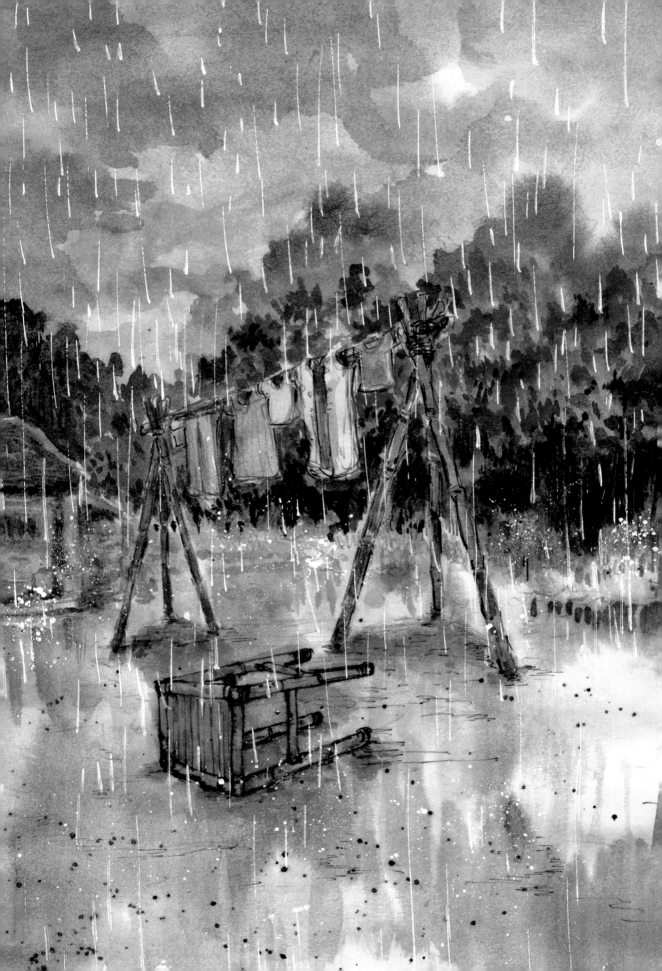

幕三　金花

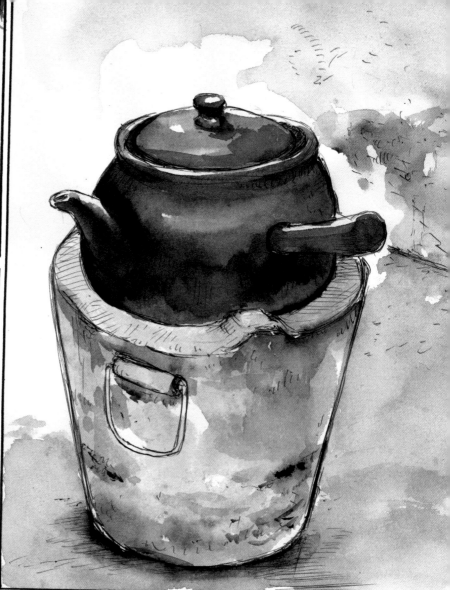

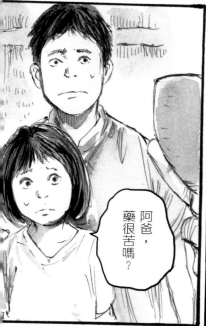

阿爸，藥很苦嗎？

俗話都說良藥苦口啊。

阿爸，吃糖果就不苦了。

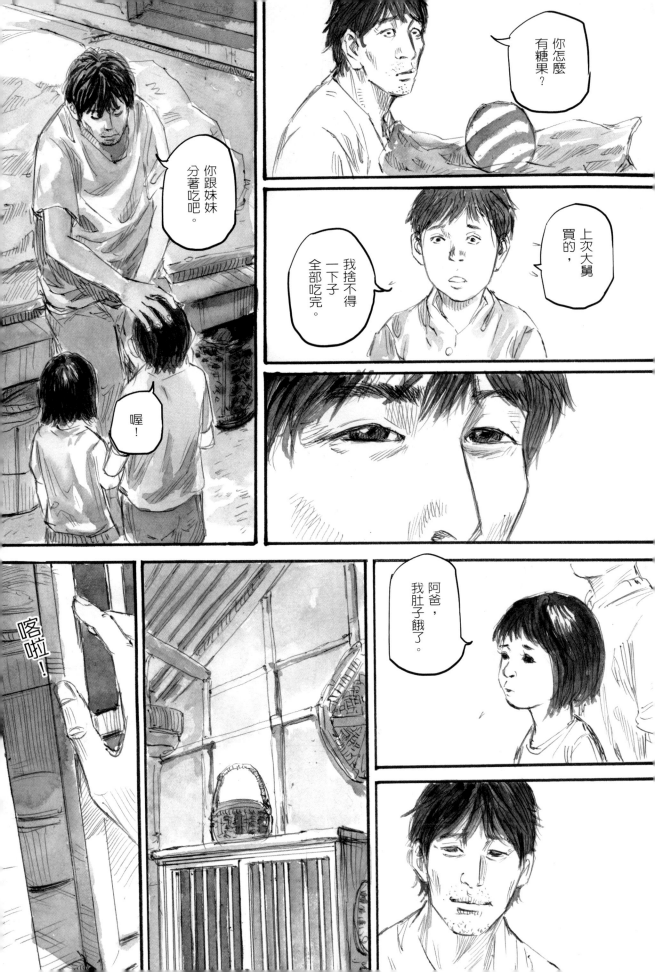

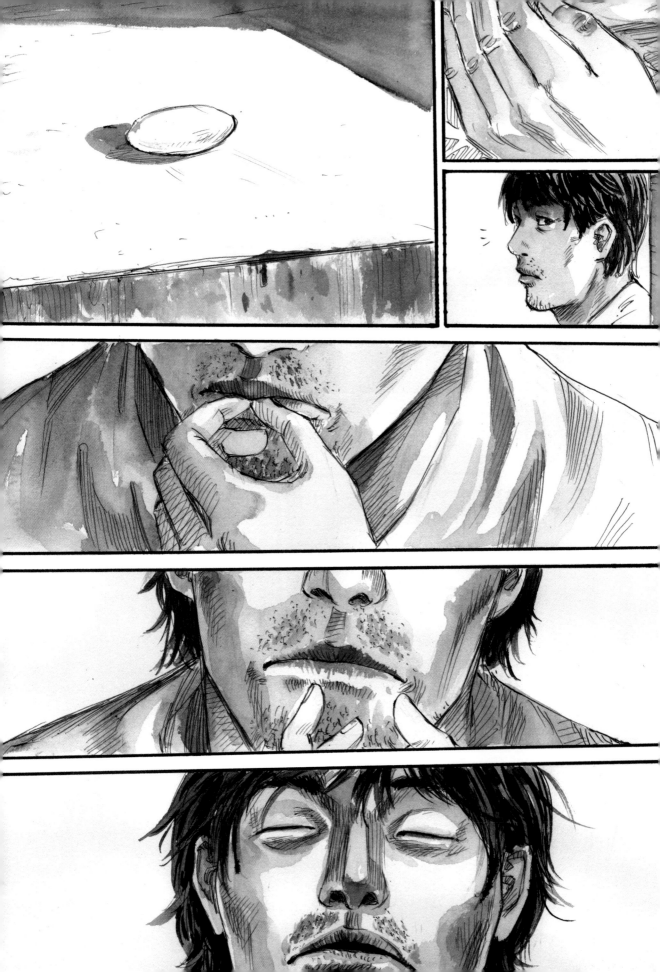

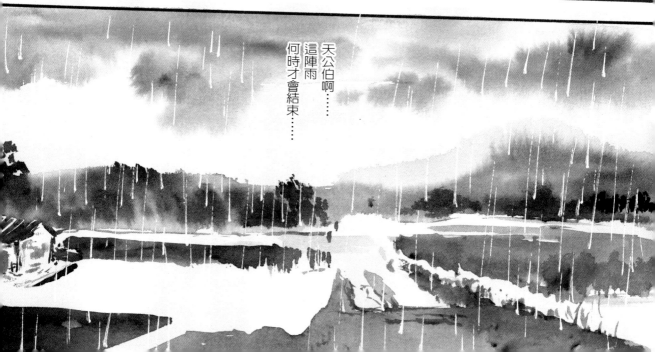

天公伯啊……
這陣雨
何時才會結束……

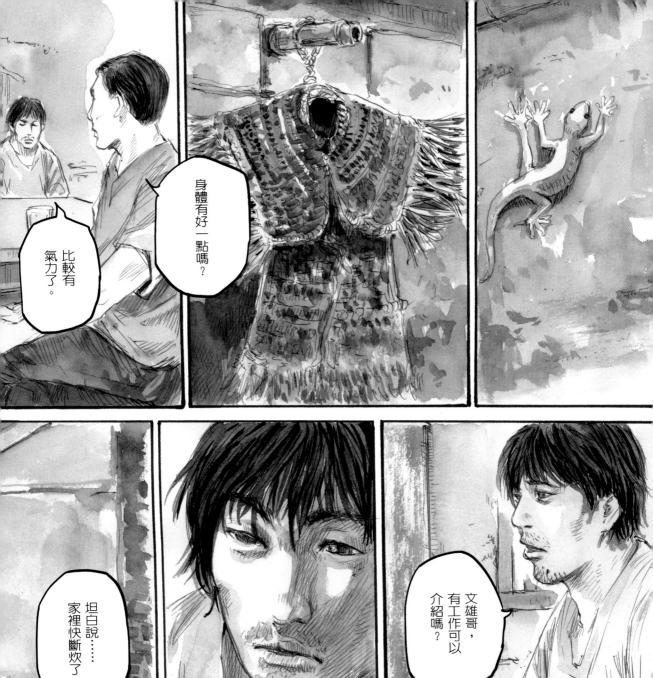

身體有好一點嗎？

比較有氣力了。

文雄哥，有工作可以介紹嗎？

坦白說……家裡快斷炊了。

我生病的這幾個月，家計都是春蓮扛著，我心裡很過意不去。

可是……你的身體

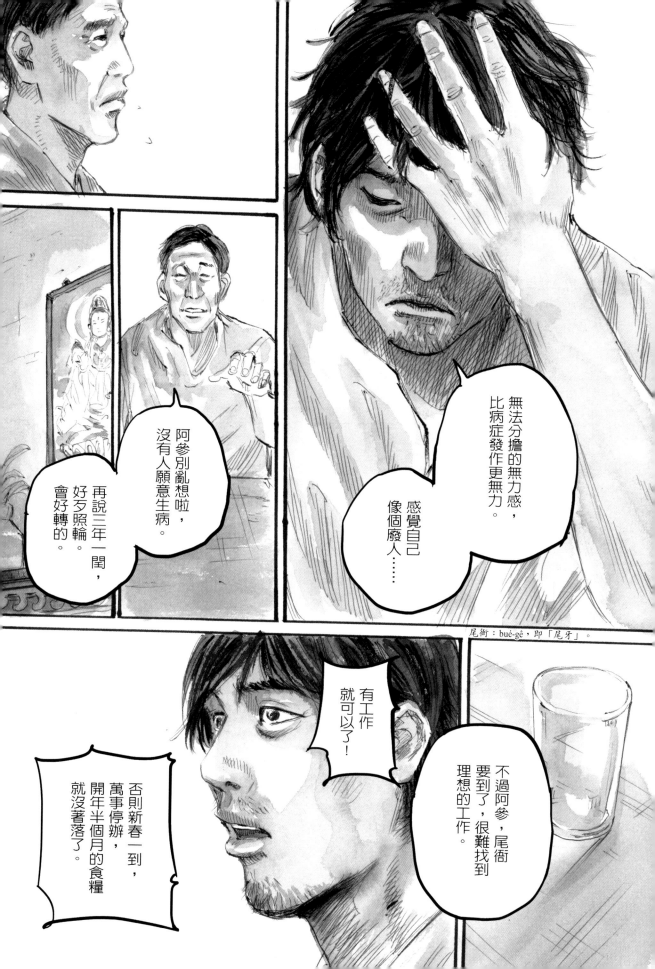

無法分擔的無力感，
比病症發作更無力。

感覺自己
像個廢人⋯⋯

阿爹別亂想啦，
沒有人願意生病。

再說三年一閏，
好歹照輪。
會好轉的。

尾衙：bué-gê，即「尾牙」。

有工作
就可以了！

不過阿爹，尾衙
要到了，很難找到
理想的工作。

否則新春一到，
萬事停辦，
開年半個月的食糧
就沒著落了。

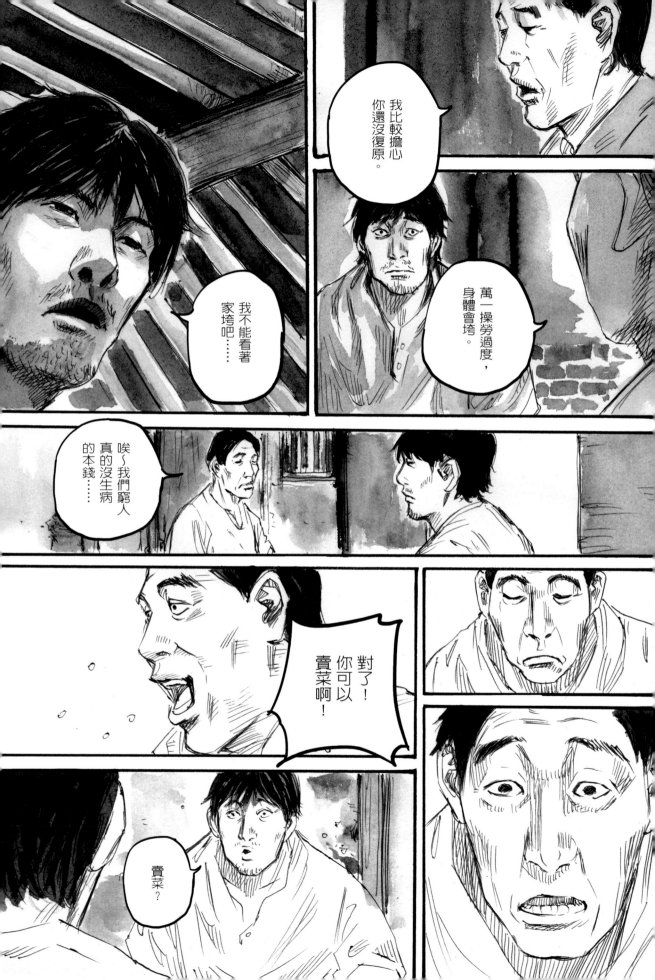

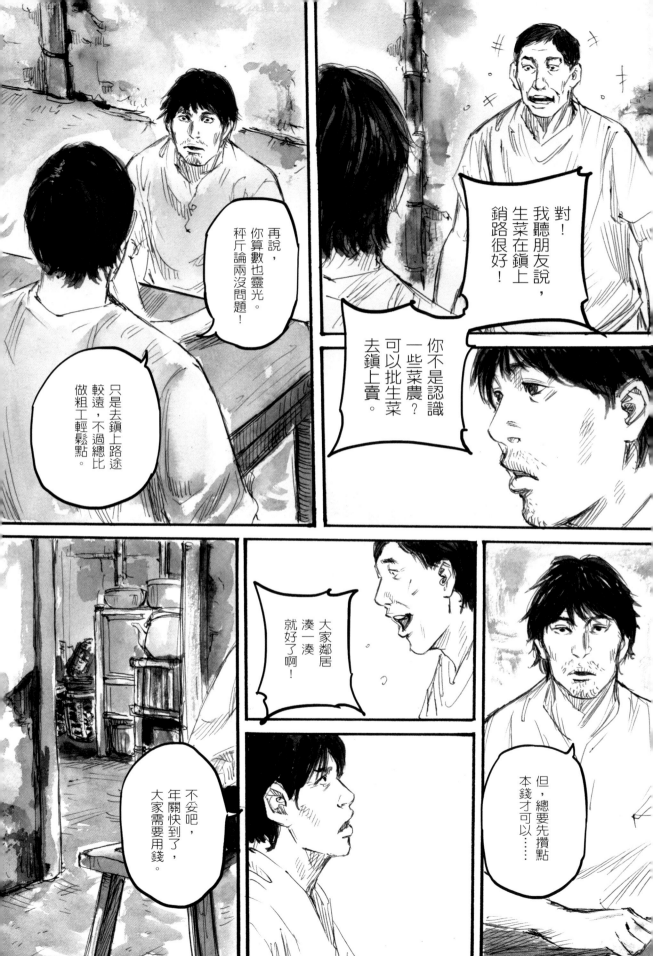

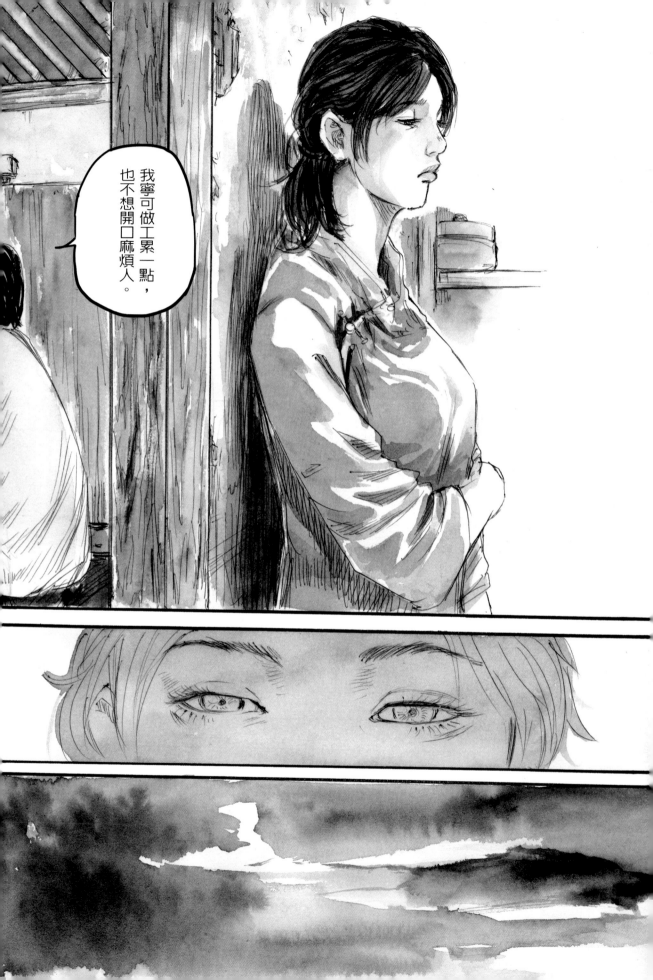

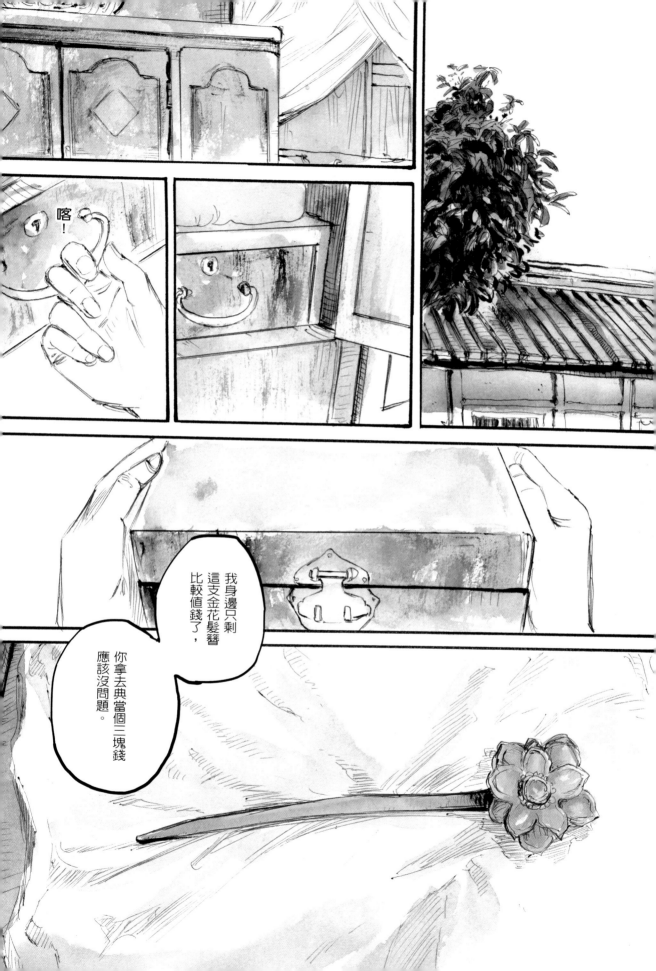

喀！

我身邊只剩這支金花髮簪比較值錢了，

你拿去典當個三塊錢應該沒問題。

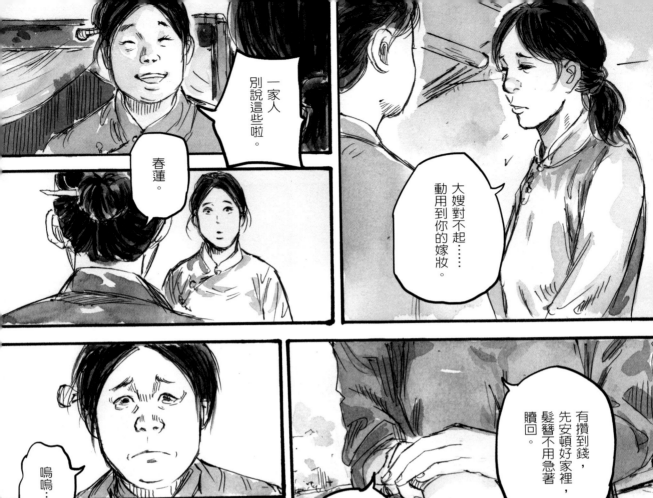
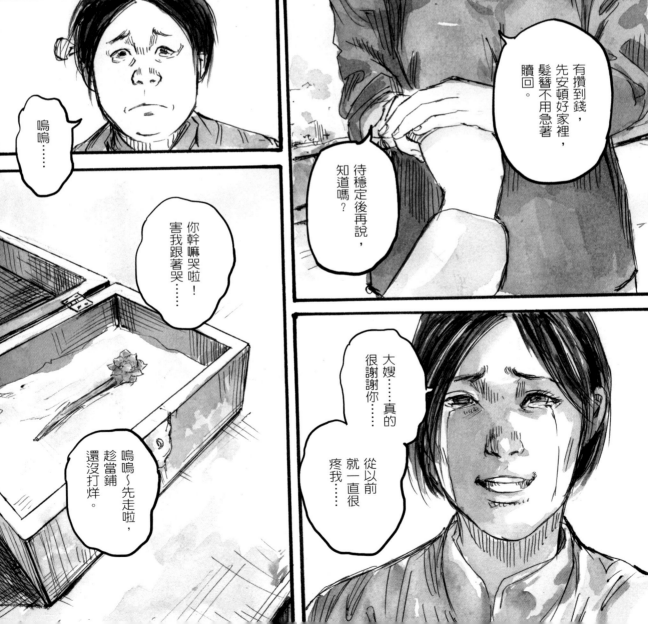

先去跟阿財叔
借秤仔，
再繞去當鋪……

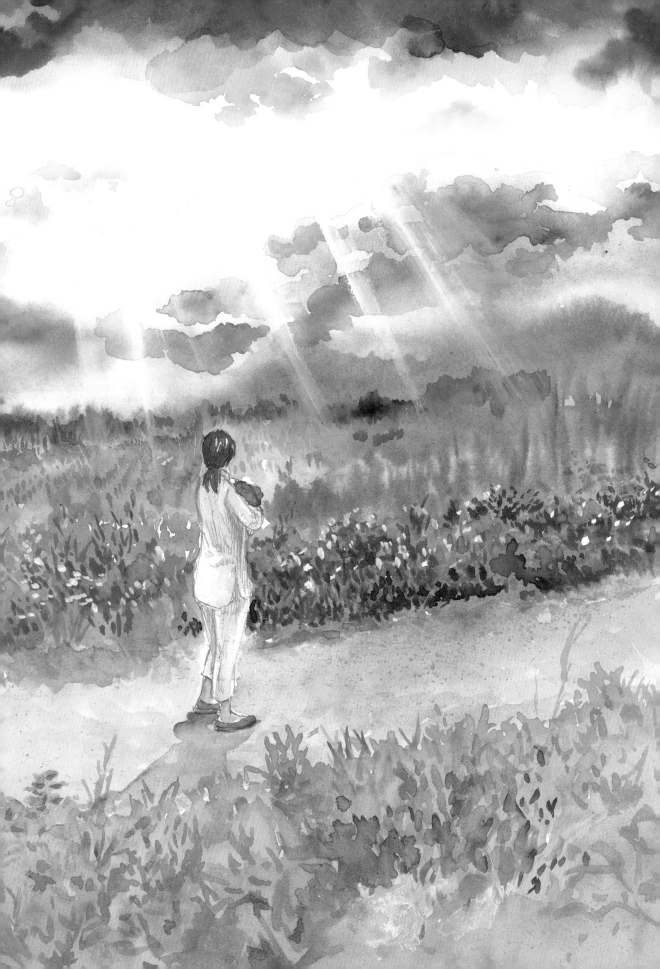

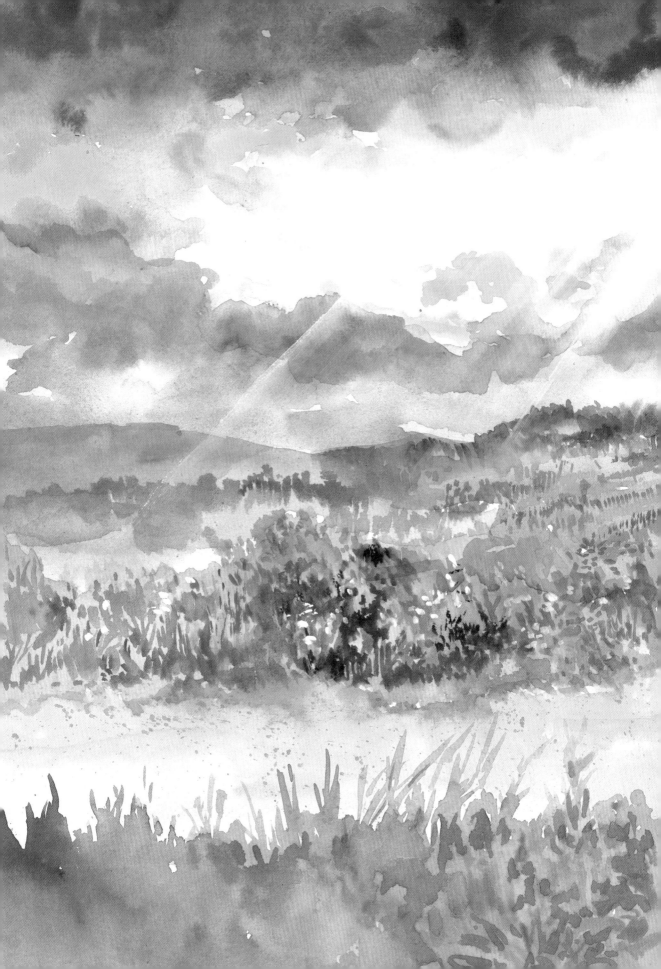

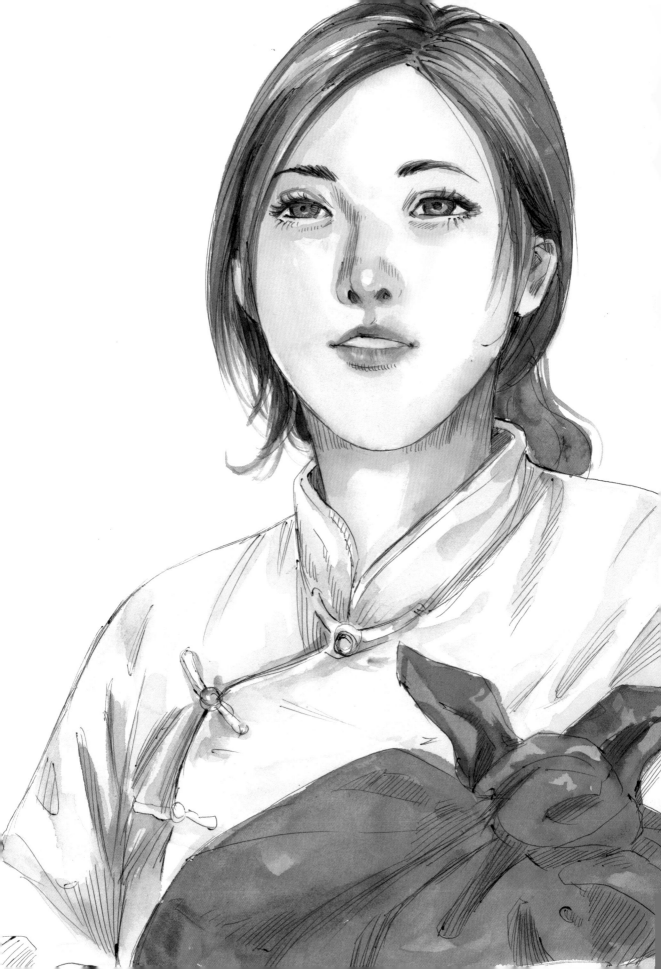

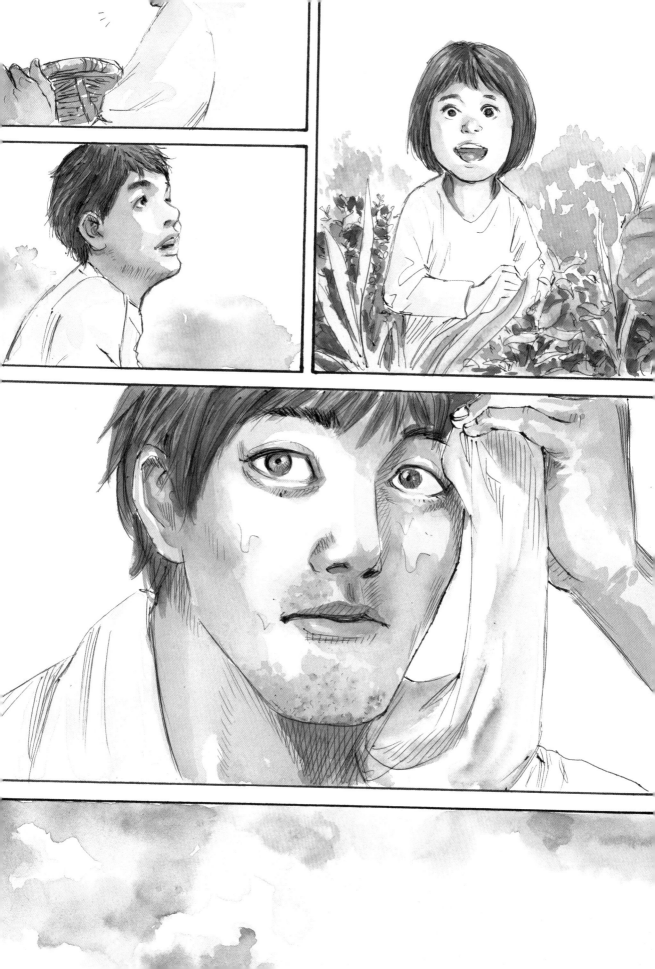

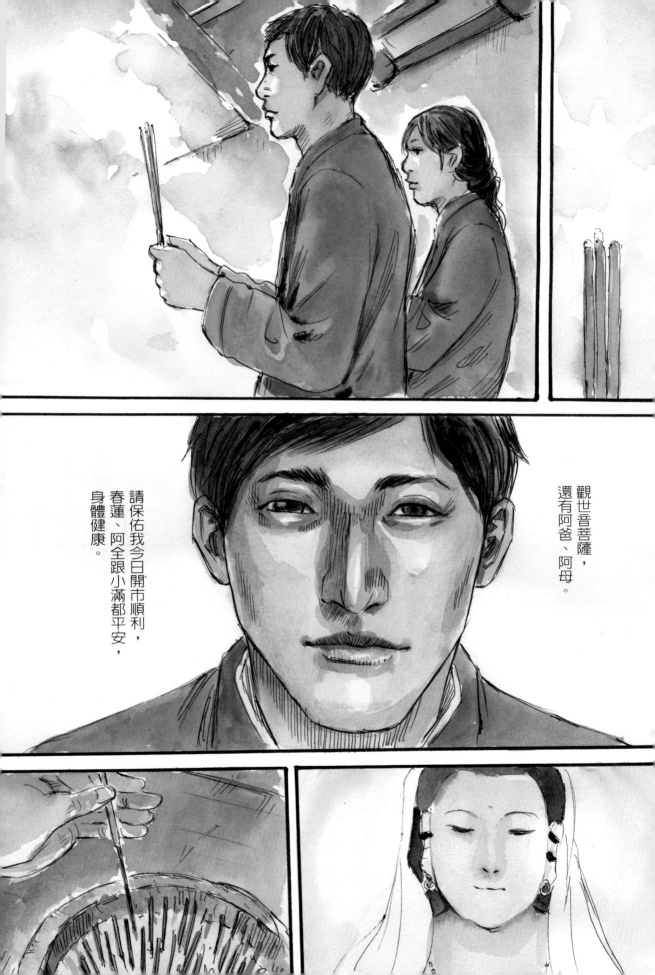

觀世音菩薩，
還有阿爸、阿母。

請保佑我今日開市順利，
春蓮、阿全跟小滿都平安，
身體健康。

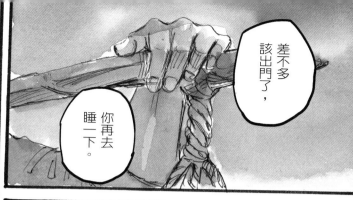

差不多該出門了，

你再去睡一下。

安啦！

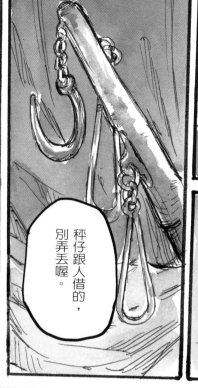

秤仔跟人借的，別弄丟喔。

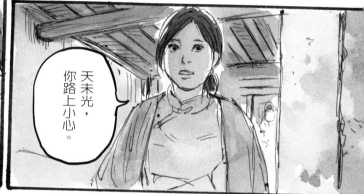

天未光，你路上小心。

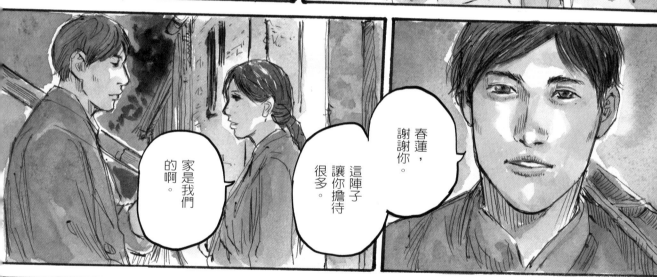

春蓮，謝謝你。

這陣子讓你擔待很多。

家是我們的啊。

唉呦～好肉麻……

沒關係，小孩還在睡。

來，抱一下。

不要啦～

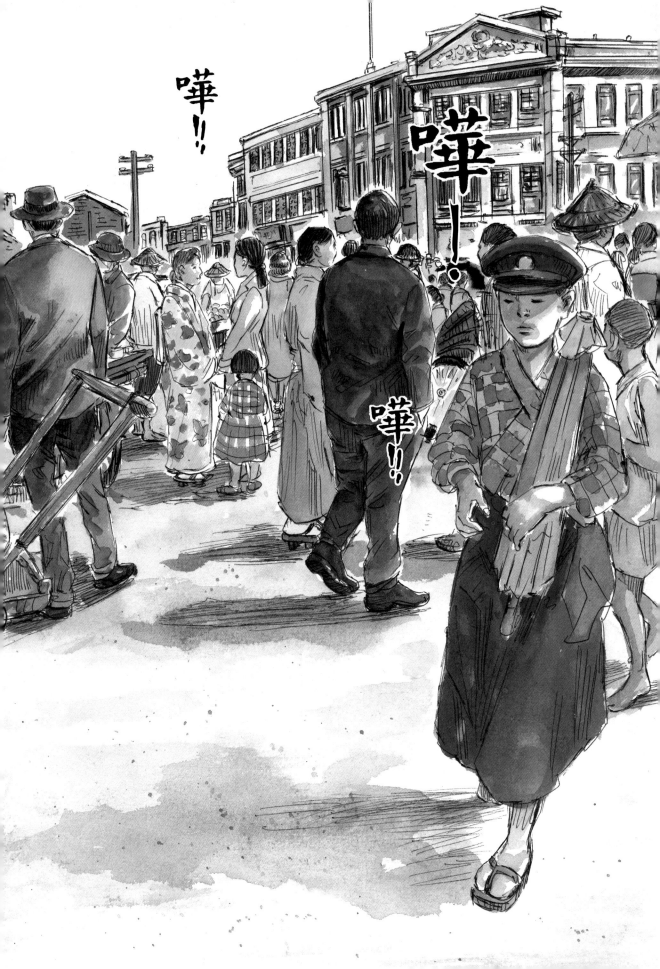

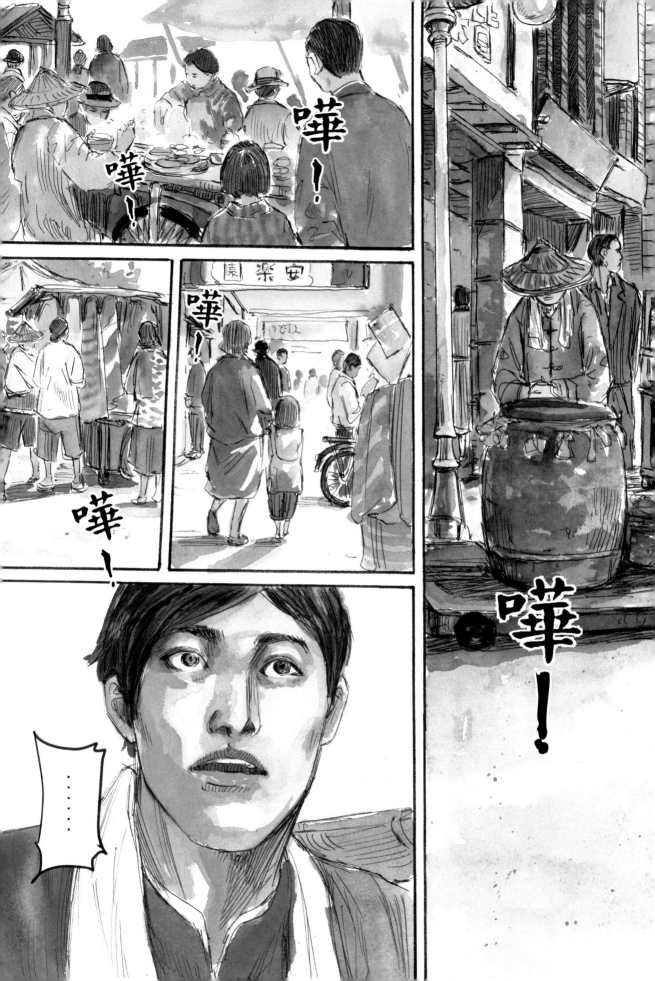

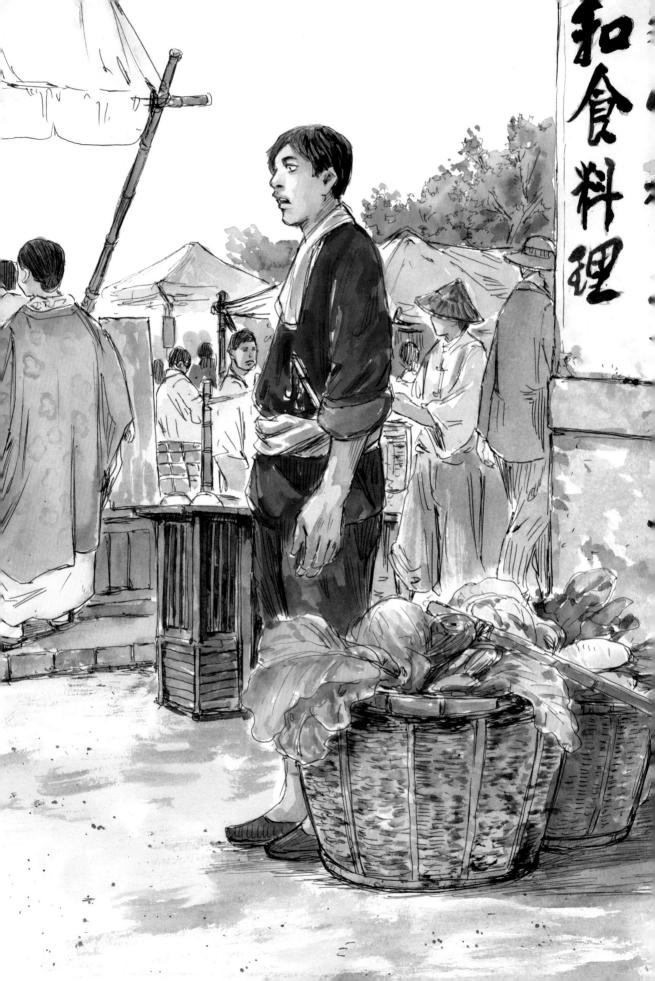

和食料理

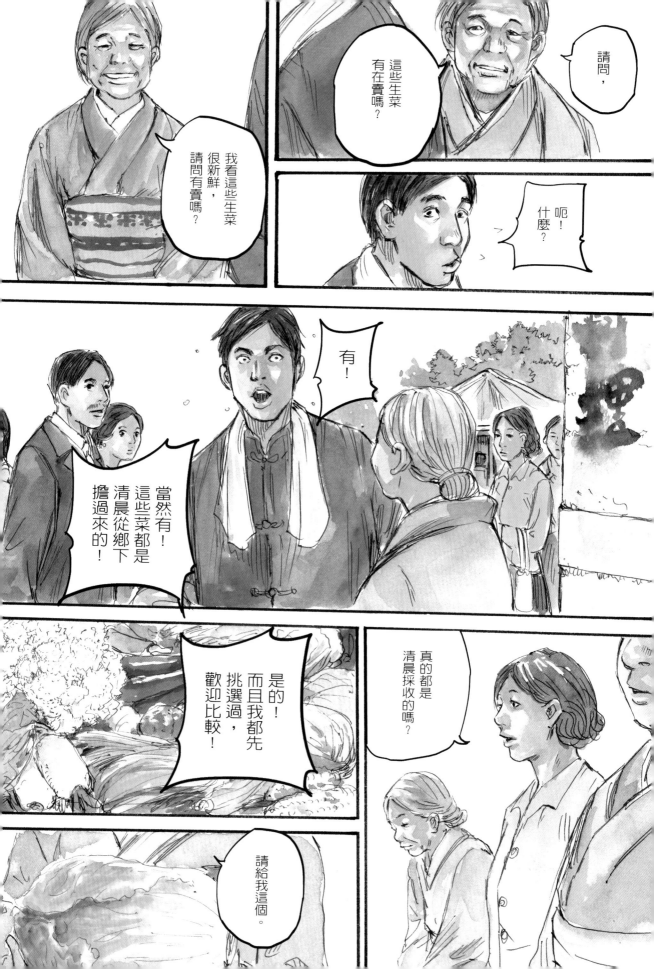

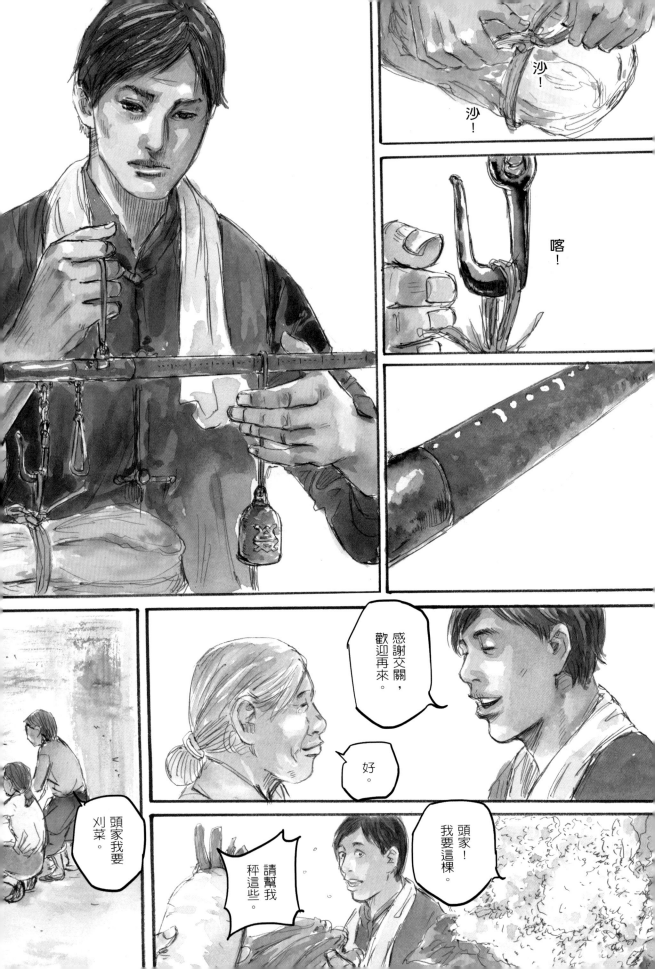

沙！

沙！

喀！

感謝交關，歡迎再來。

好。

頭家我要刈菜。

請幫我秤這些。

頭家！我要這棵。

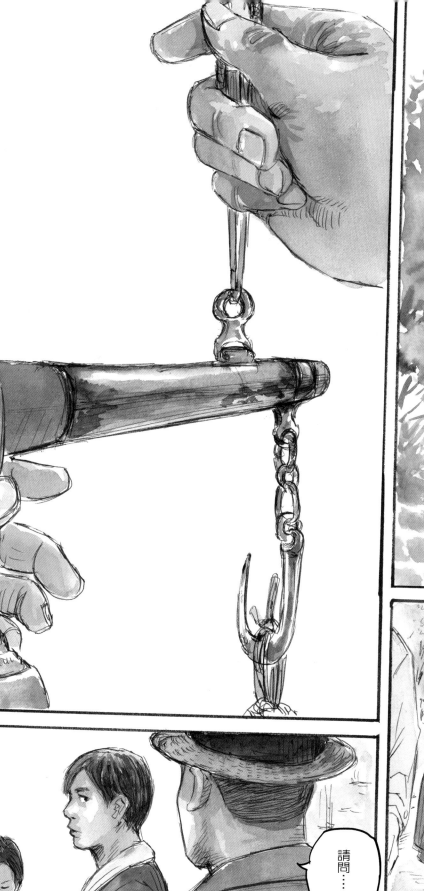

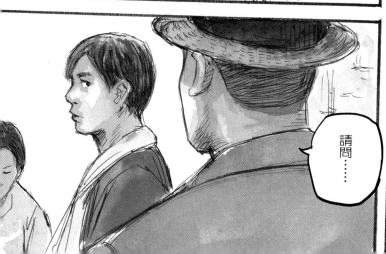
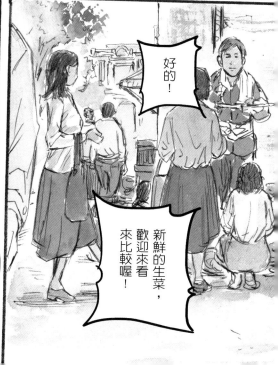

好的！

新鮮的生菜，歡迎來看來比較喔！

請問……

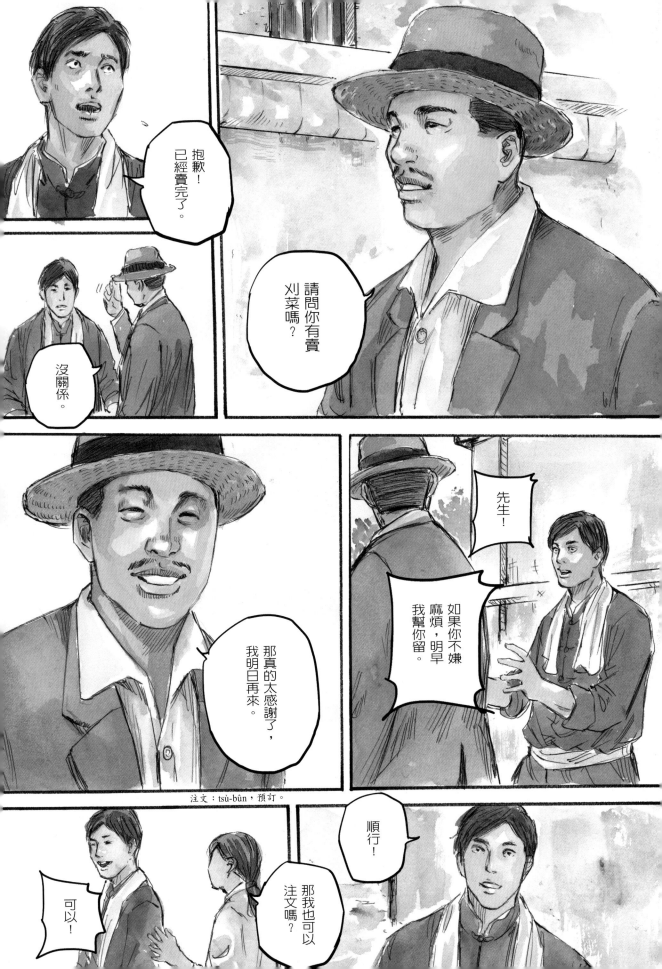

注文：tsù-bûn，預訂。

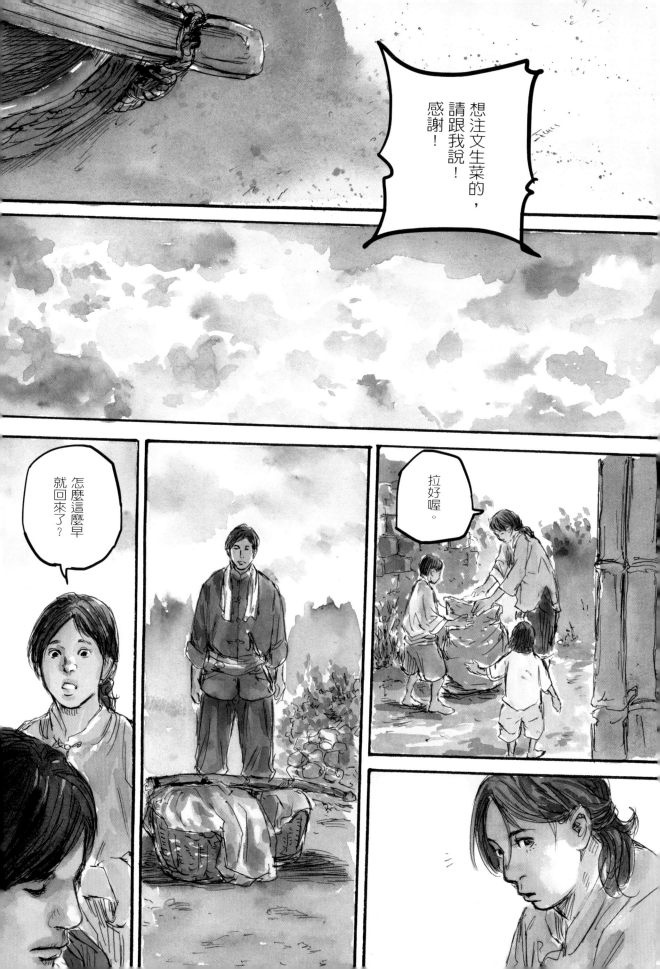

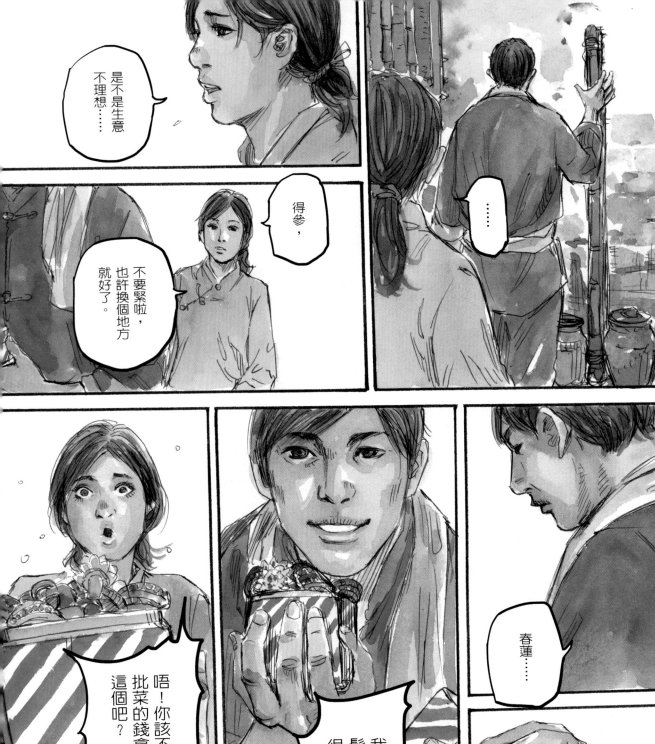

是不是生意不理想……

得爹，

不要緊啦，也許換個地方就好了。

……

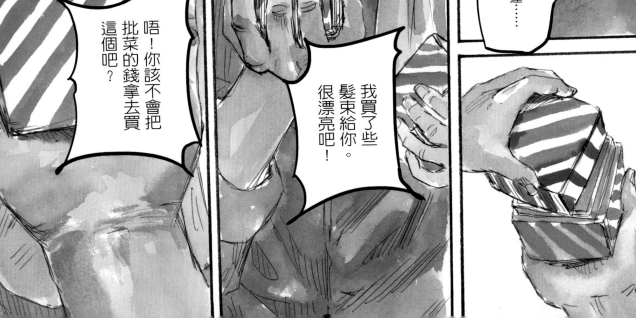

唔！你該不會把批菜的錢拿去買這個吧？

我買了些髮束給你。很漂亮吧！

春蓮……

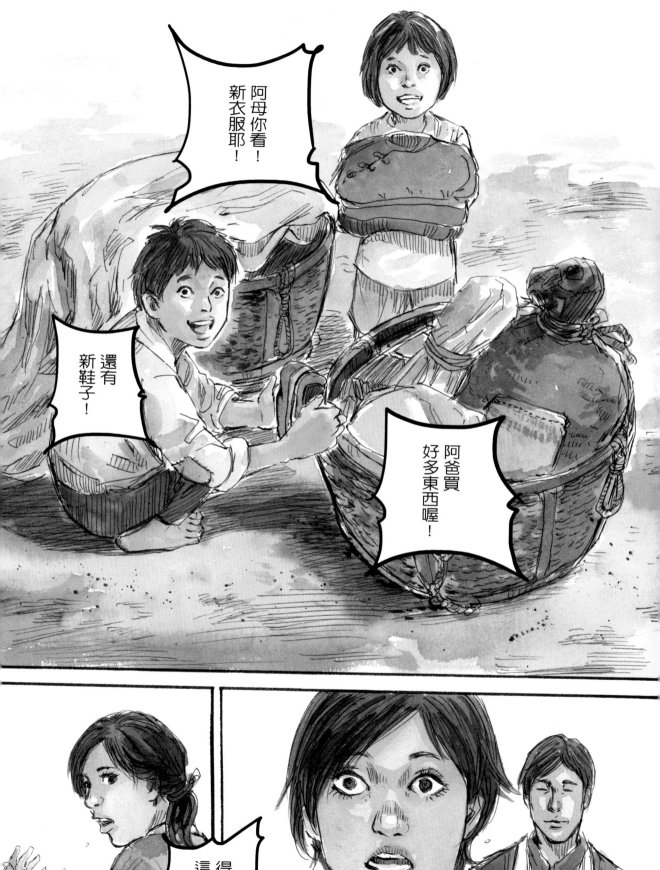

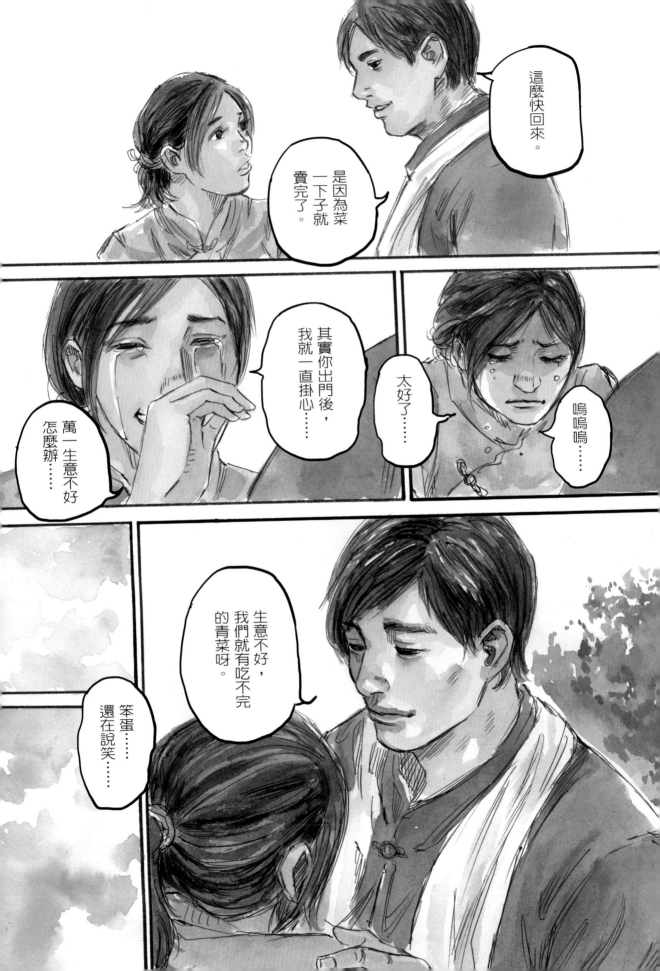

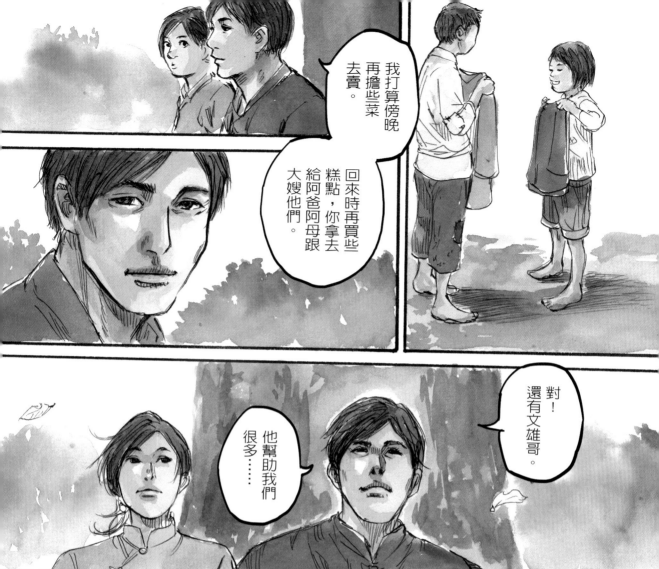

我打算傍晚再擔些菜去賣。

回來時再買些糕點，你拿去給阿爸阿母跟大嫂他們。

對！還有文雄哥。

他幫助我們很多……

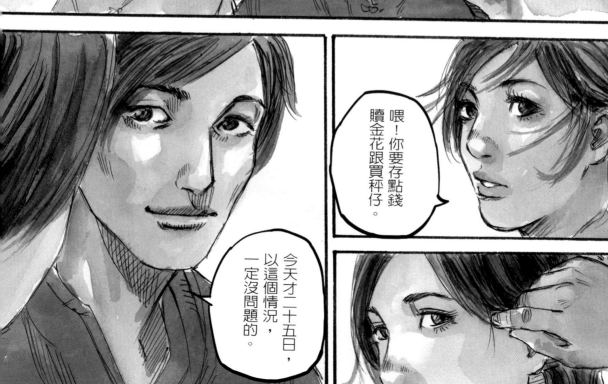

喂！你要存點錢贖金花跟買秤仔。

今天才二十五日，以這個情況，一定沒問題的。

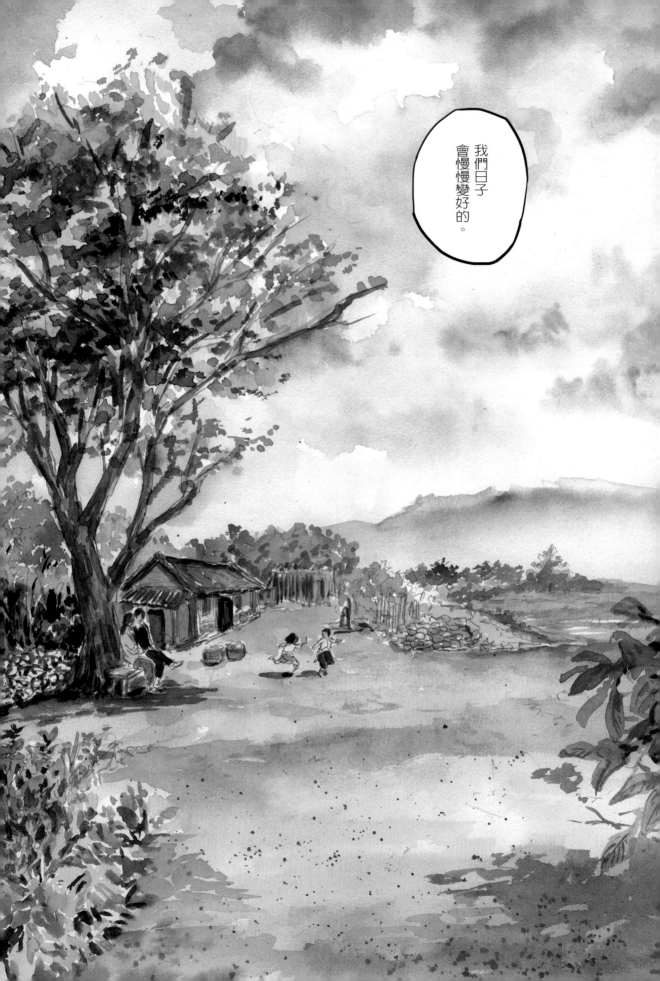

幕四

斷

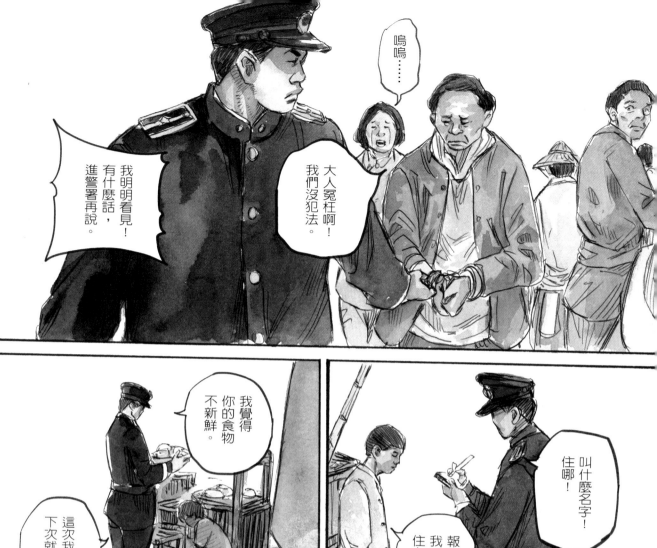

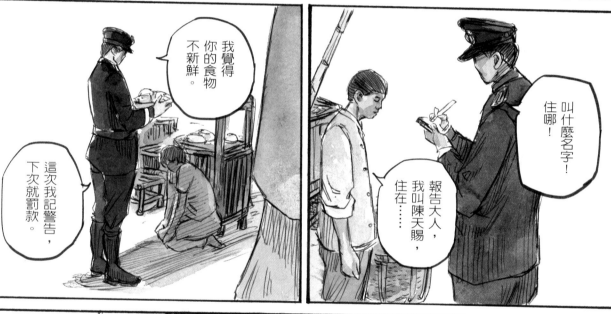

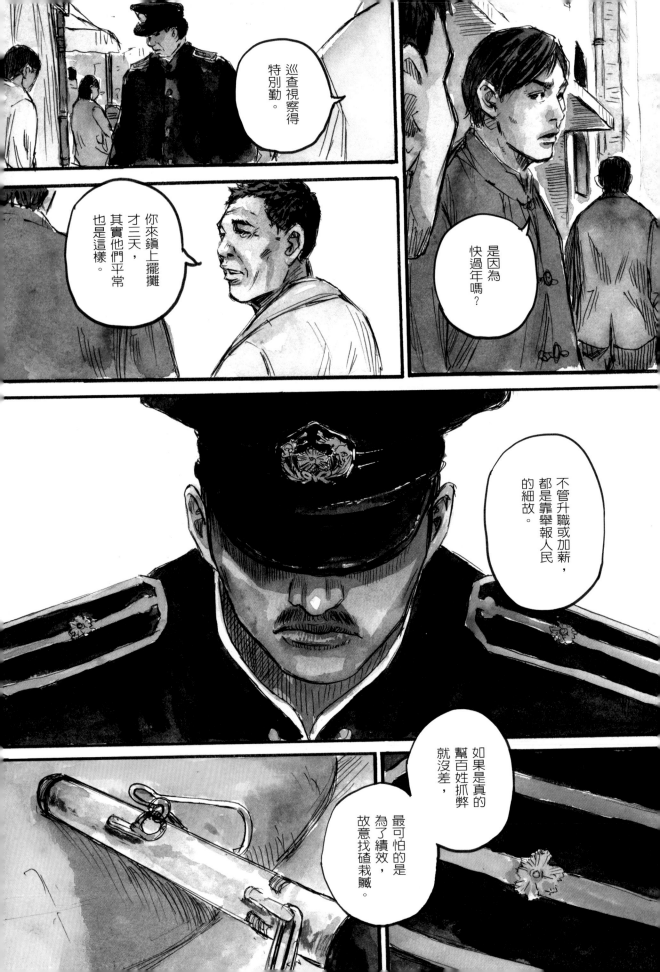

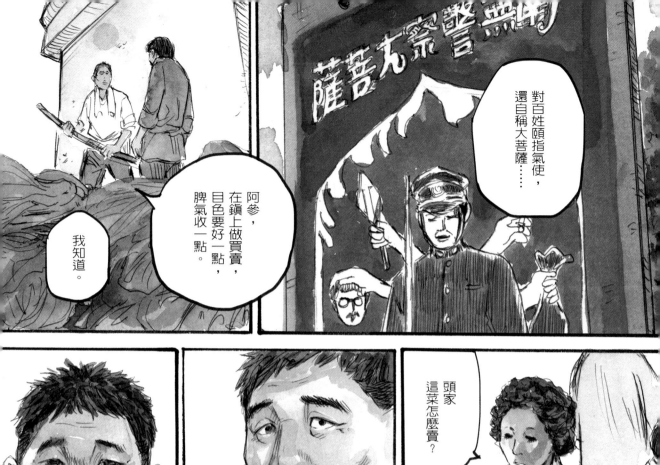

對百姓頤指氣使，
還自稱大菩薩……

阿爹，
在鎮上做買賣，
目色要好一點，
脾氣收一點。

我知道。

頭家
這菜怎麼賣？

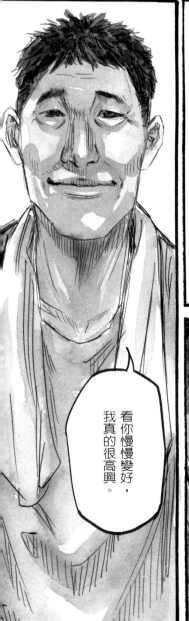

阿爹！

看你慢慢變好，
我真的很高興。

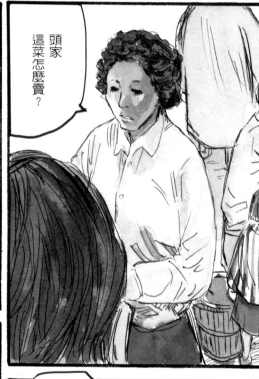

你做生意吧，
我也要上工了。

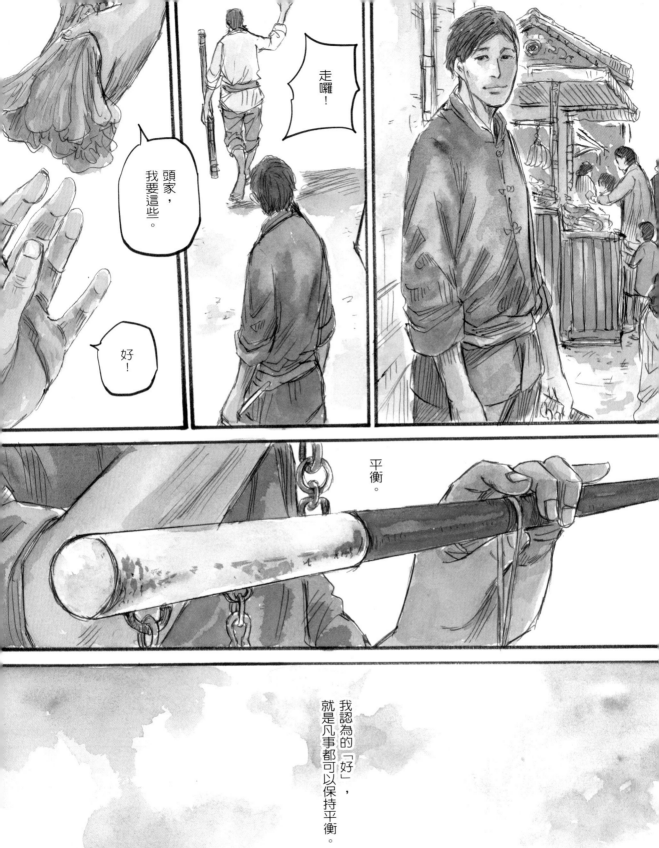

走囉!

頭家,
我要這些。

好!

平衡。

我認為的「好」,
就是凡事都可以保持平衡。

謝謝惠顧。

頭家你好。

原來你去過威麗村啊。

是啊，去義診過幾次。

你真的是大善人。

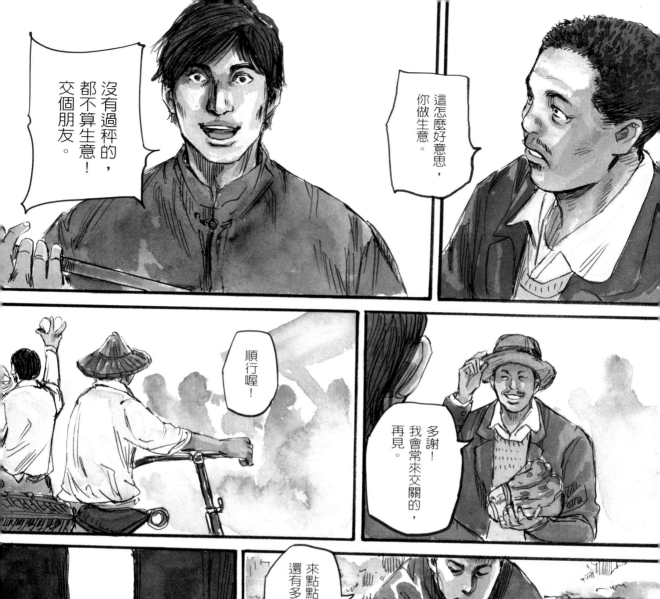

這怎麼好意思，你做生意。

沒有過秤的，都不算生意！交個朋友。

順行喔！

多謝！我會常來交關的，再見。

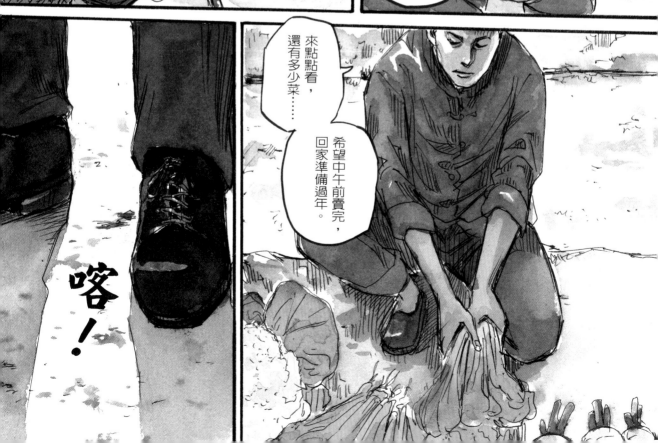

來點點看，還有多少菜……希望中午前賣完，回家準備過年。

喀！

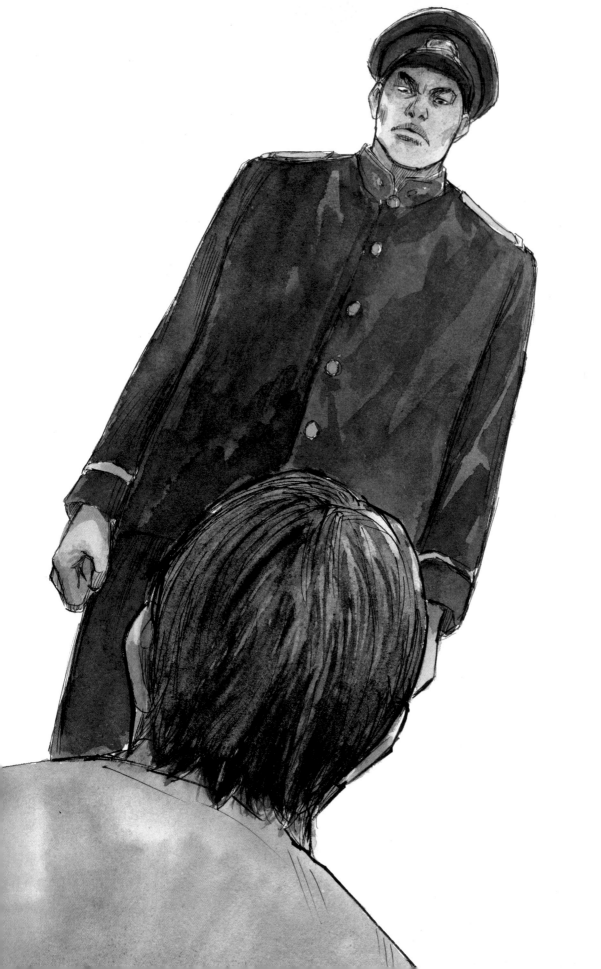

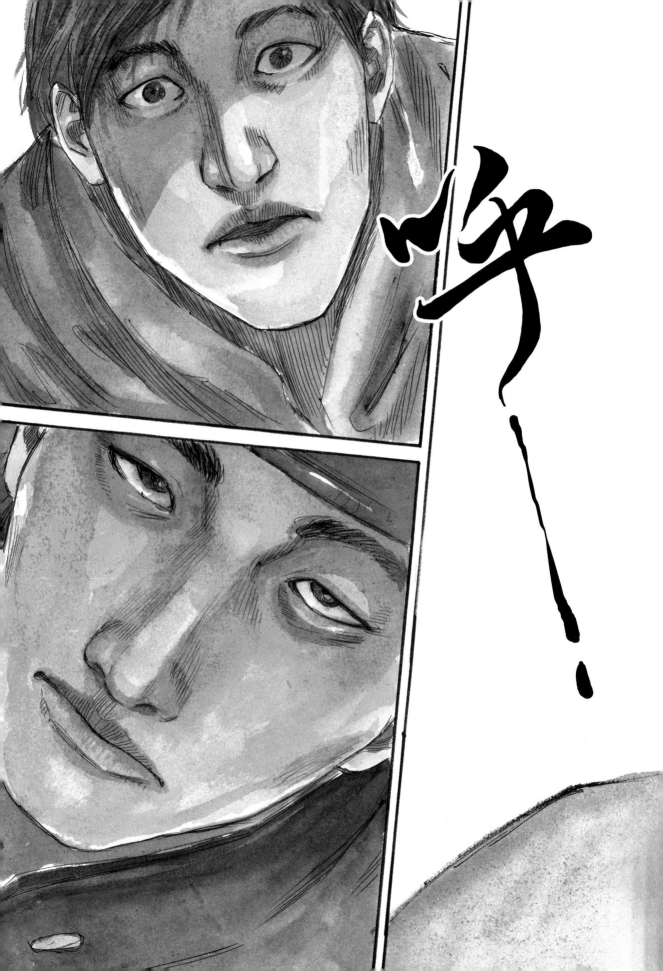

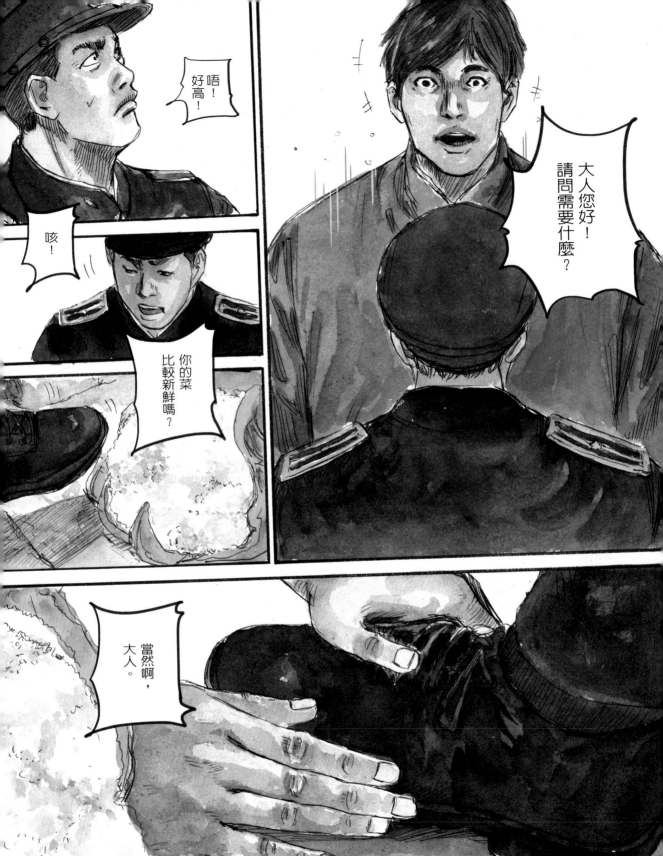

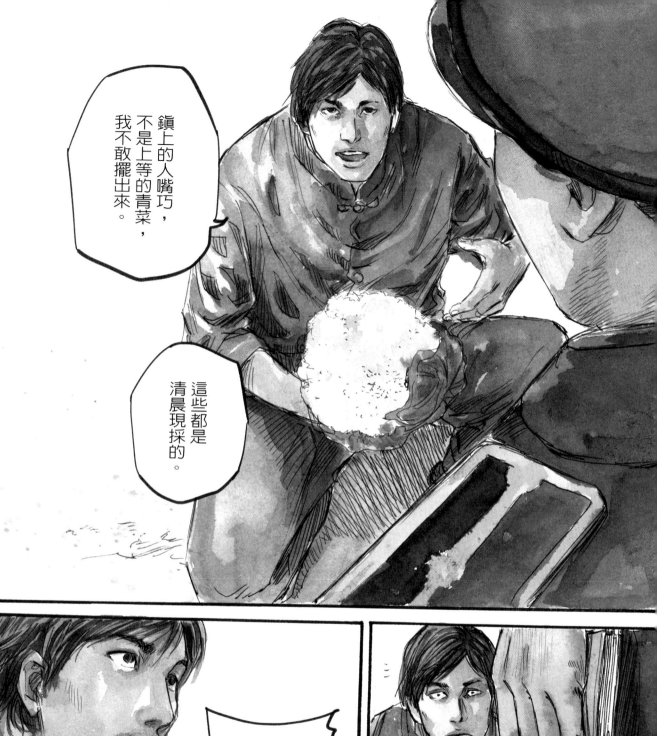

鎮上的人嘴巧，不是上等的青菜，我不敢擺出來。

這些都是清晨現採的。

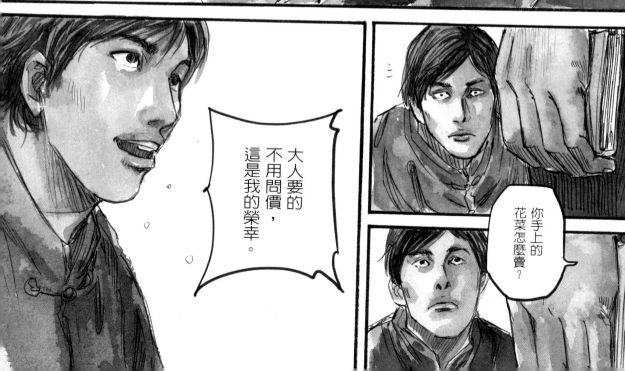

大人要的不用問價，這是我的榮幸。

你手上的花菜怎麼賣？

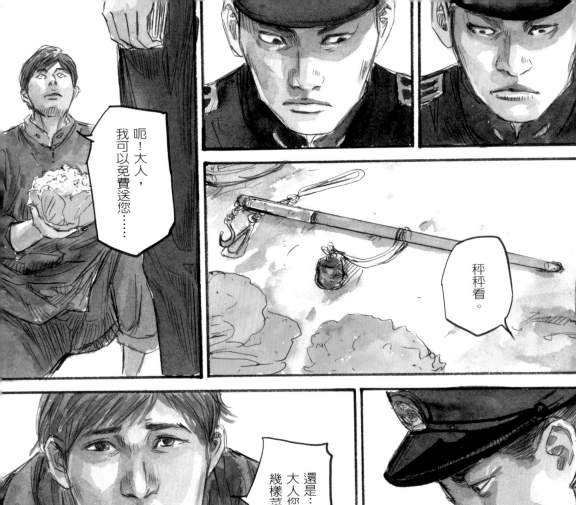

呃！大人，我可以免費送您……

秤秤看。

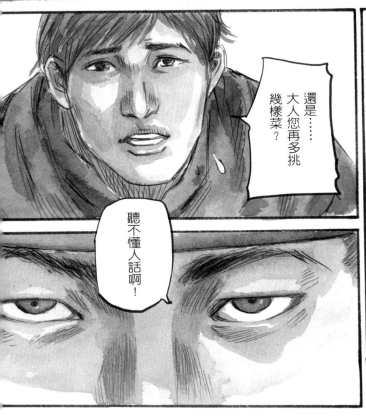

還是……大人您再多挑幾樣菜？

聽不懂人話啊！

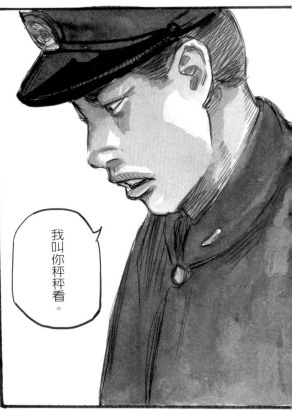

我叫你秤秤看。

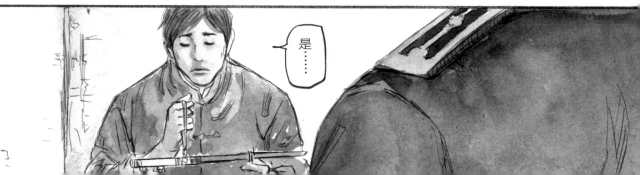

是……

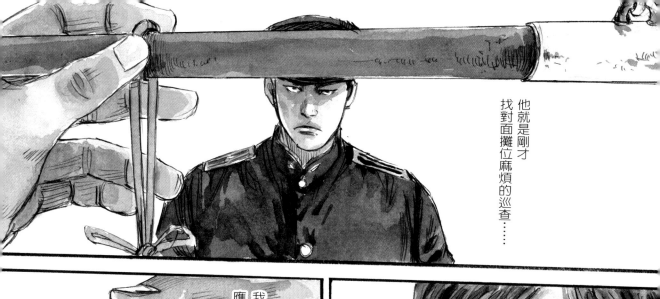

他就是剛才找對面攤位麻煩的巡查……

我好好奉承他，應該就沒事吧……

斤兩打個折好了……

有夠衰，好不容易生意有點起色，家裡才有些穩住……

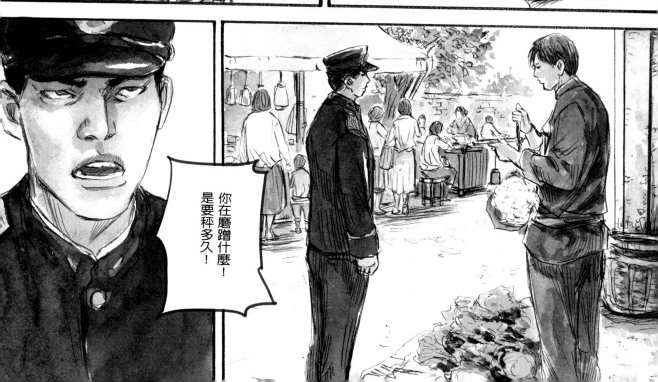

你在磨蹭什麼！是要秤多久！

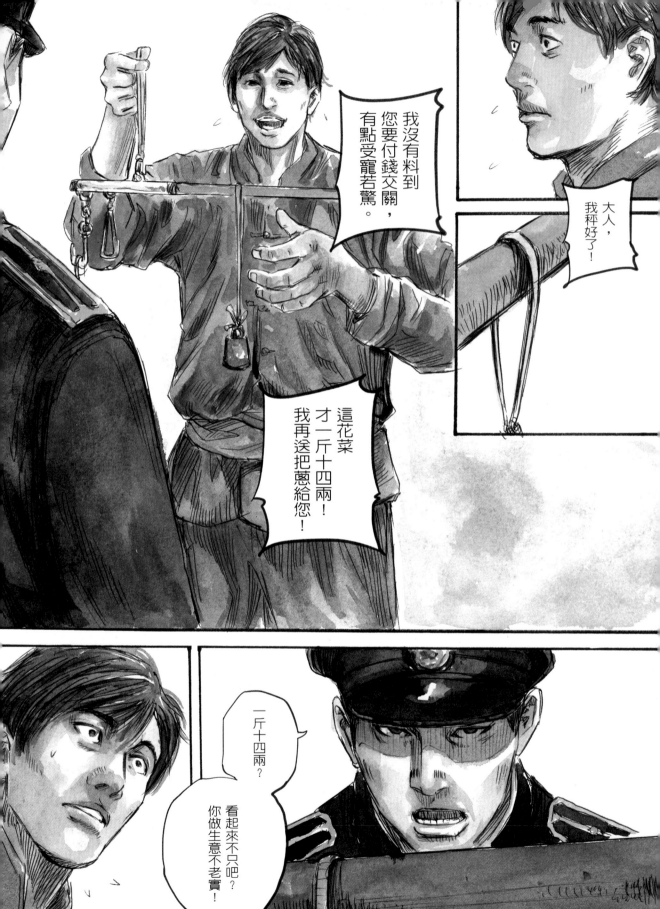

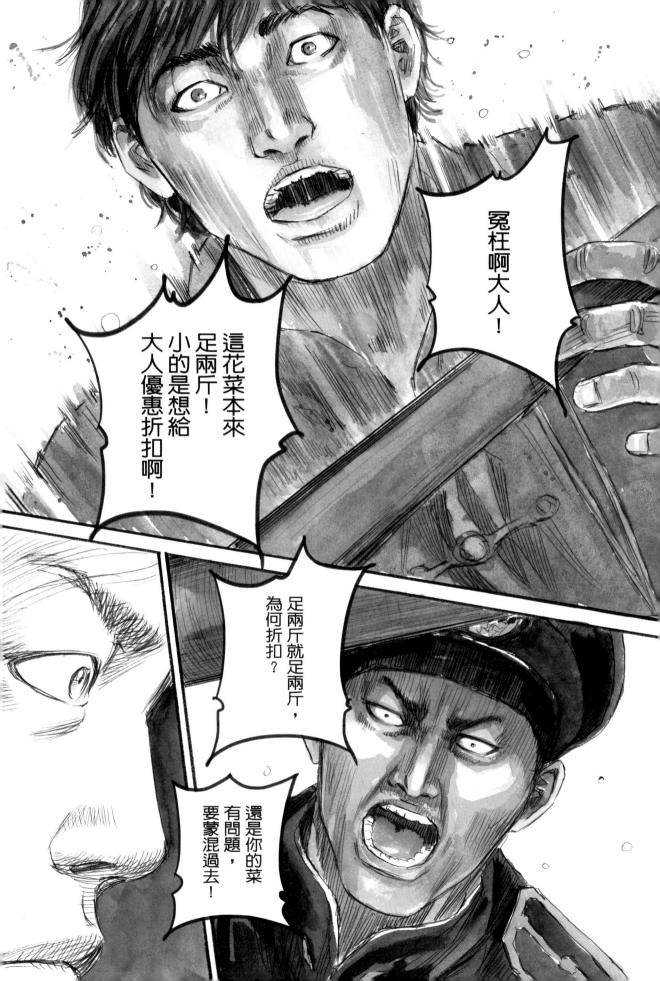

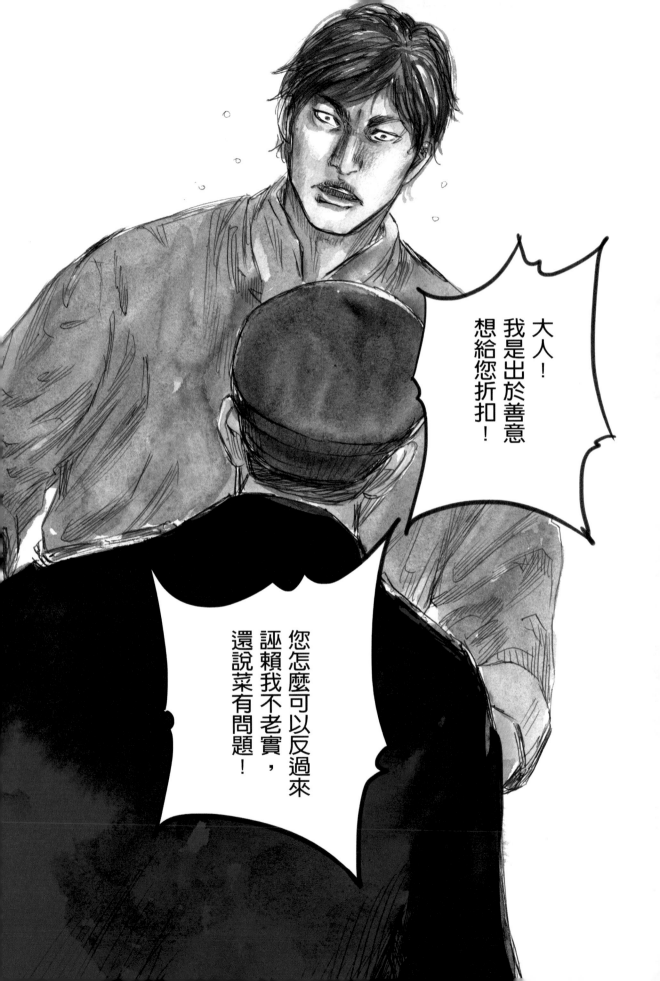

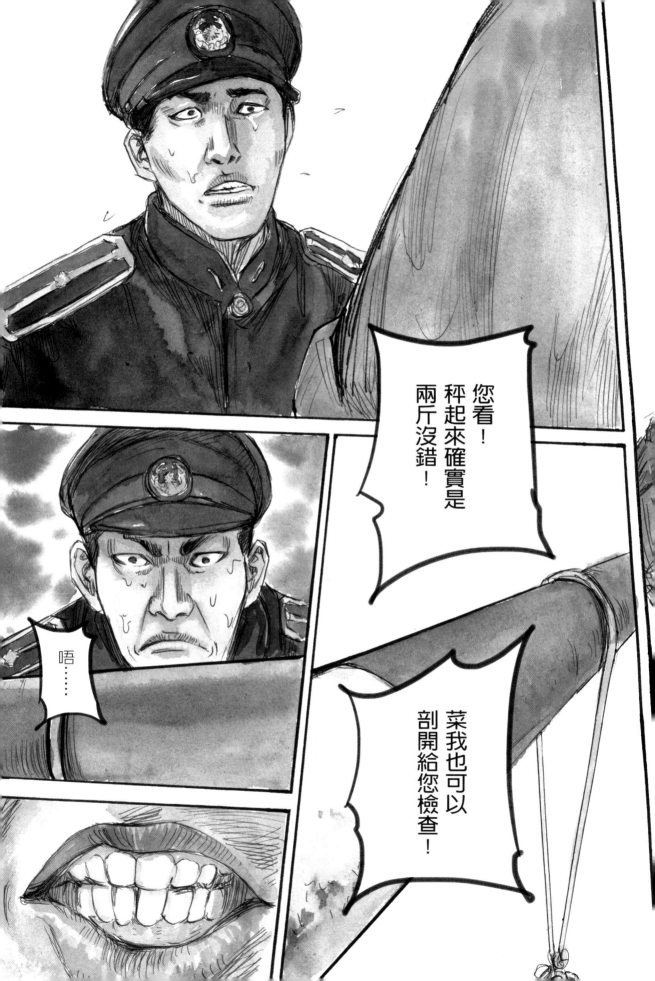

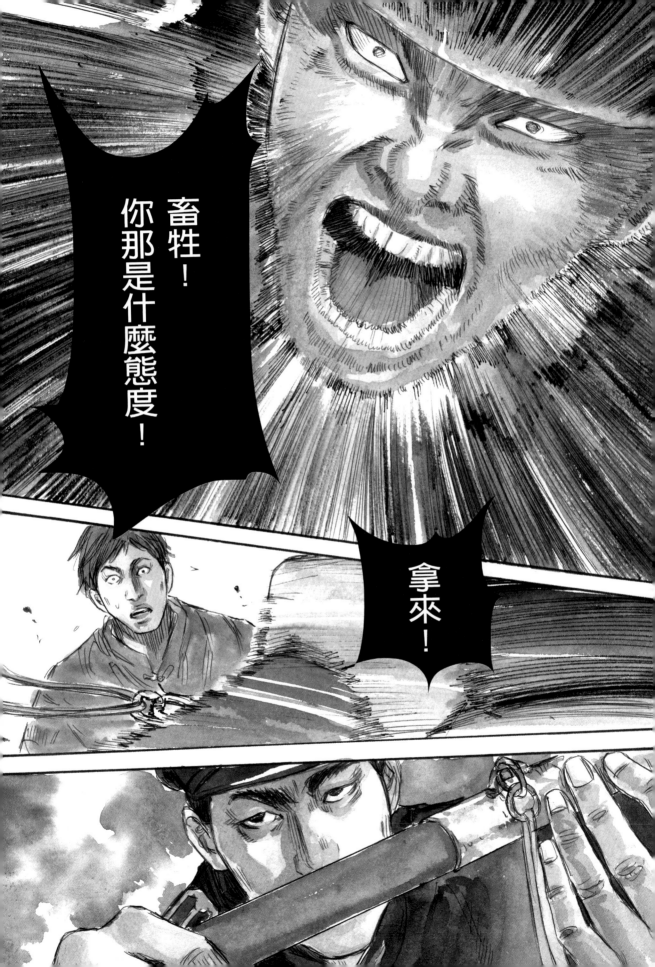

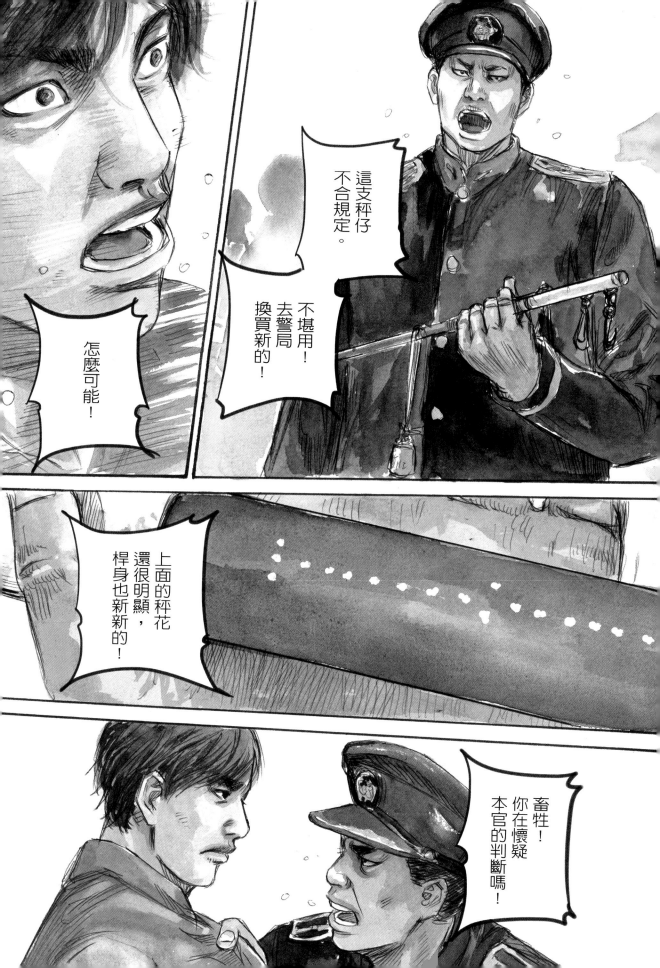

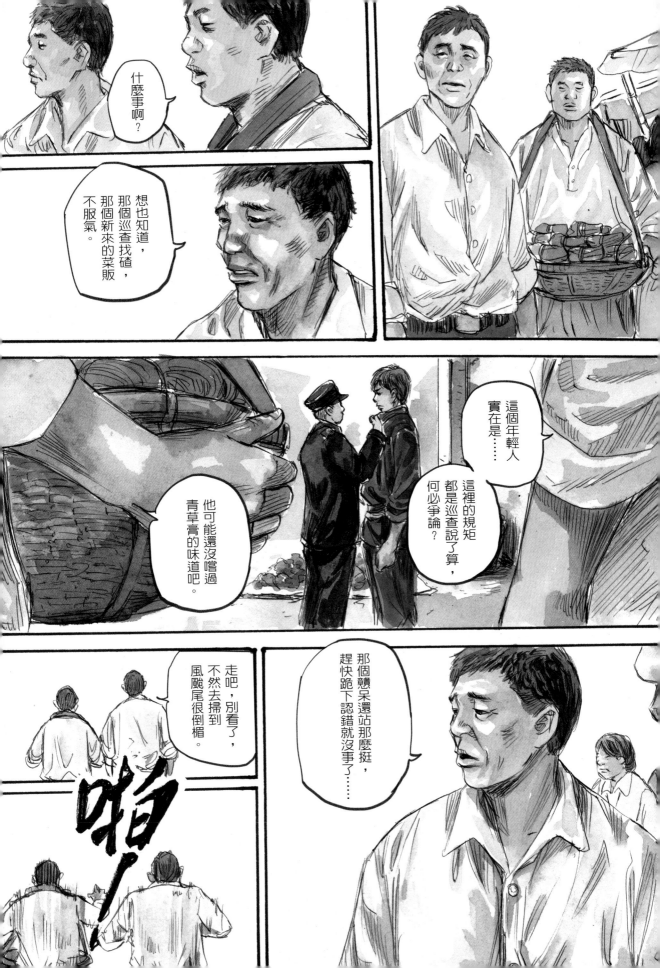

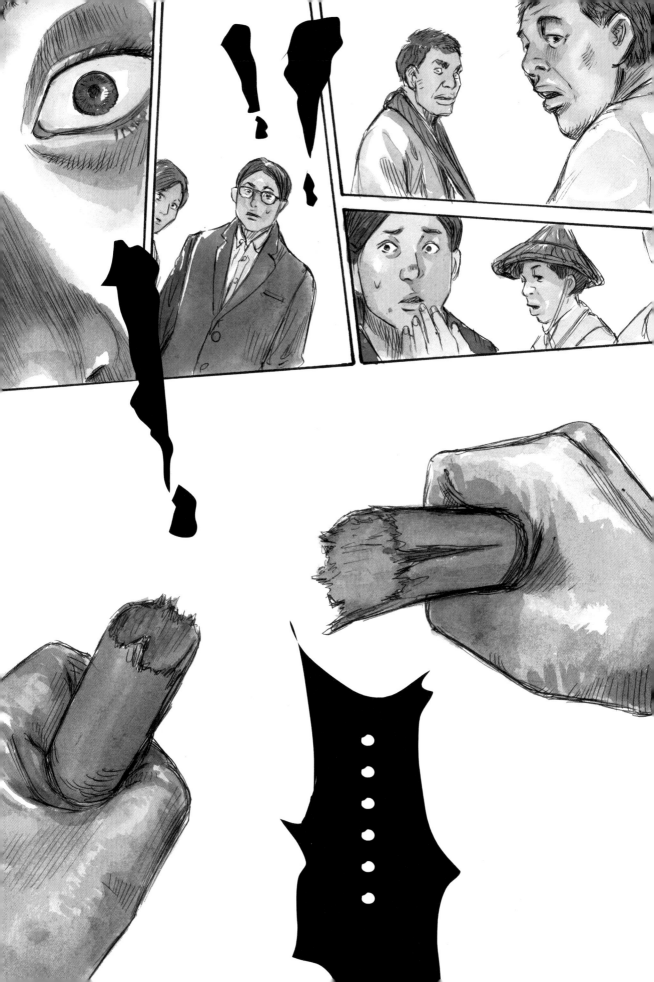

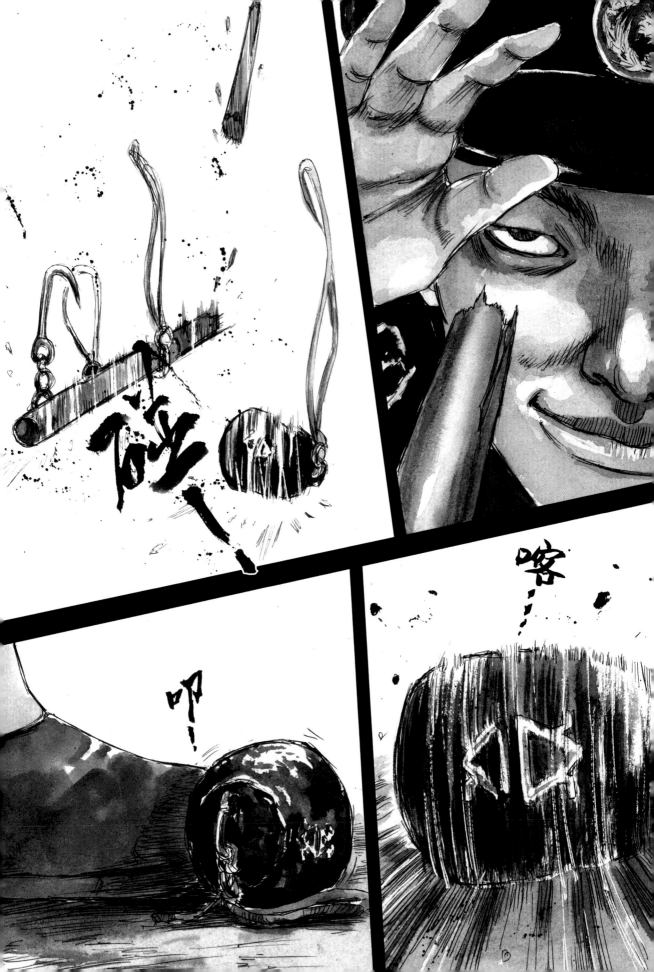

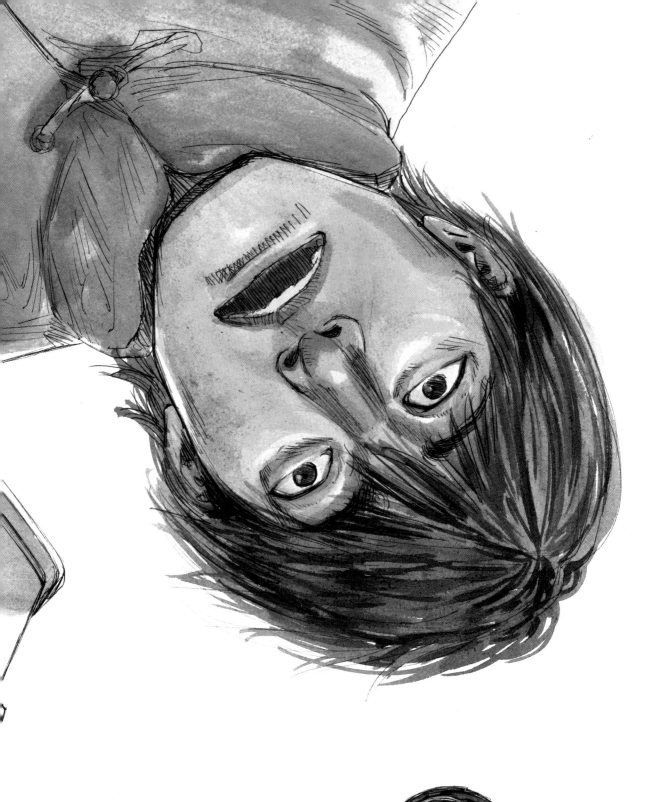

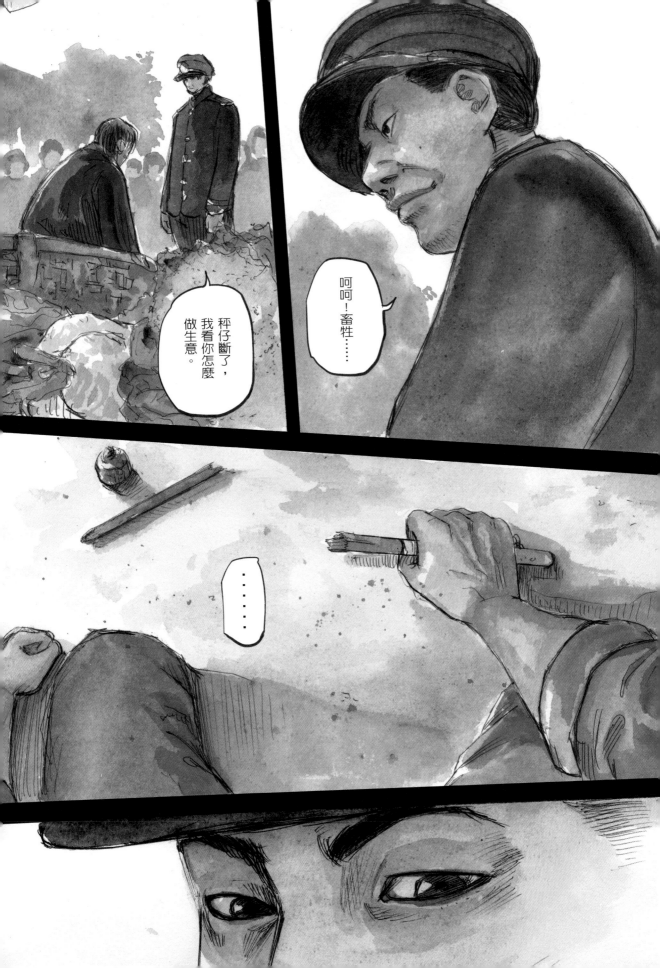

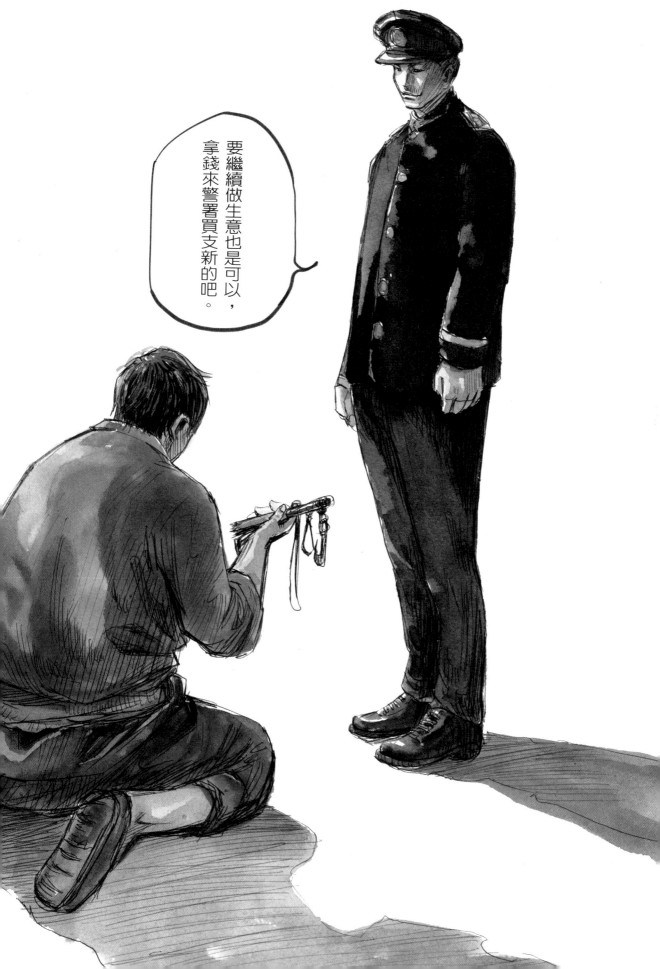

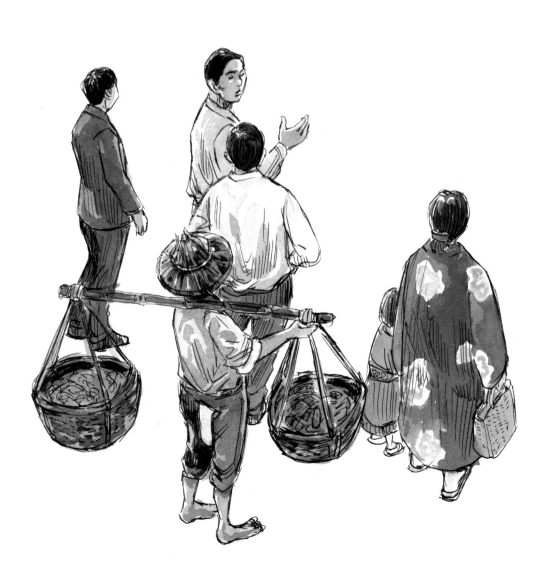

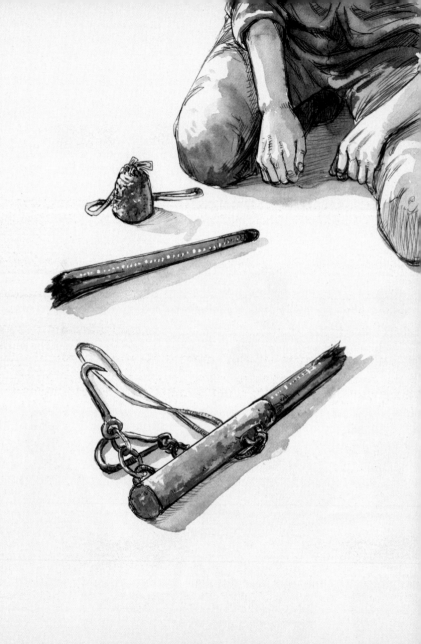

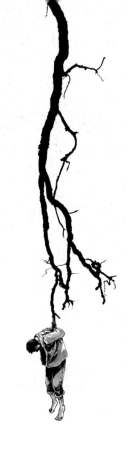

幕五　雨夜

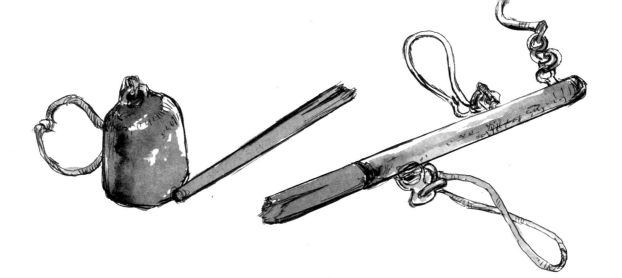

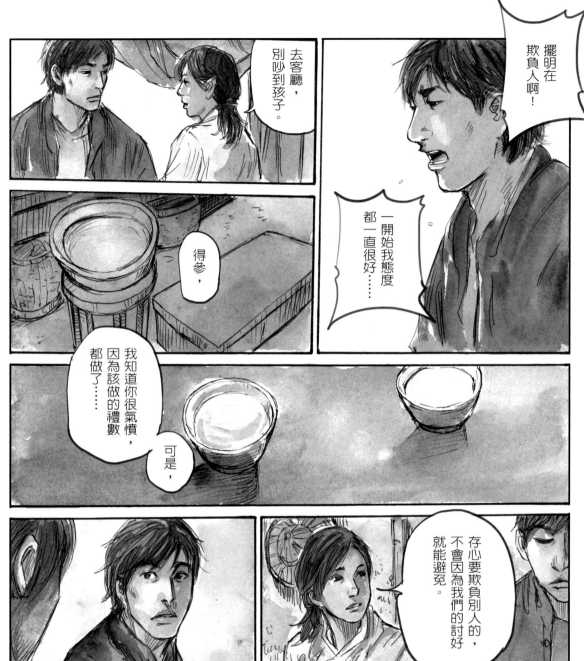

擺明在欺負人啊！

一開始我態度都一直很好……

去客廳，別吵到孩子。

得參，

我知道你很氣憤，因為該做的禮數都做了……

可是，

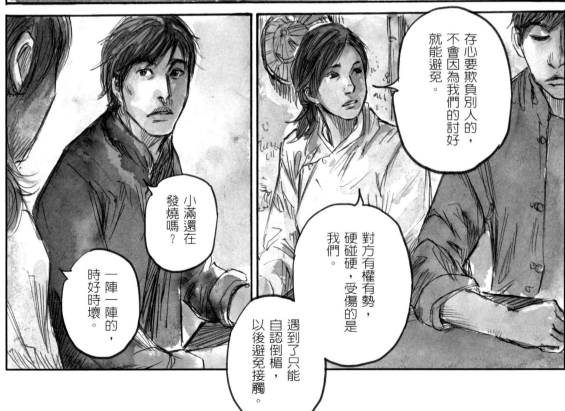

存心要欺負別人的，不會因為我們的討好就能避免。

對方有權有勢，硬碰硬，受傷的是我們。

遇到了只能自認倒楣，以後避免接觸。

小滿還在發燒嗎？

一陣一陣的，時好時壞。

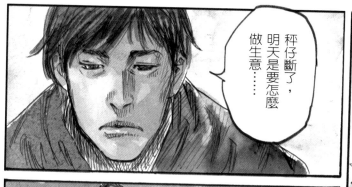

秤仔斷了，明天是要怎麼做生意……

休息吧。

你給的家用，我加減存著。

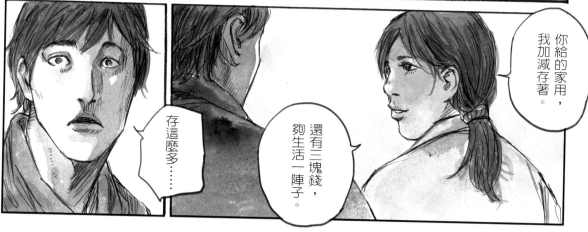

存這麼多……

還有三塊錢，夠生活一陣子。

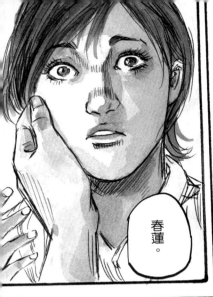
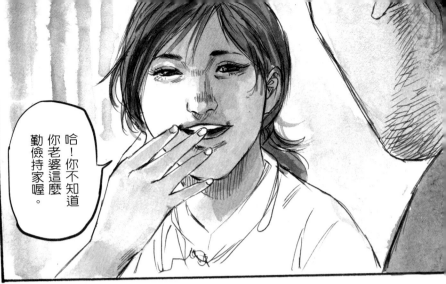

哈！你不知道你老婆這麼勤儉持家喔。

春蓮。

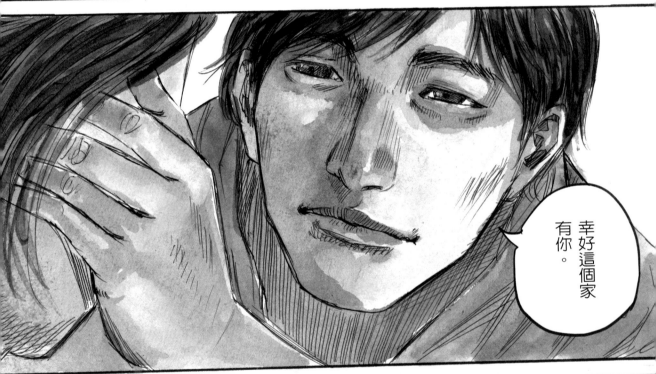

幸好這個家有你。

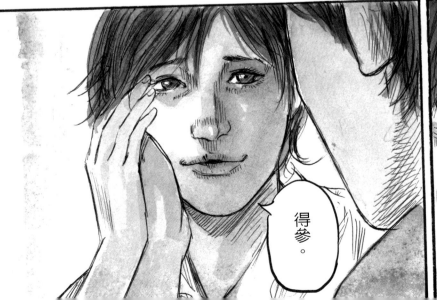

得爹。

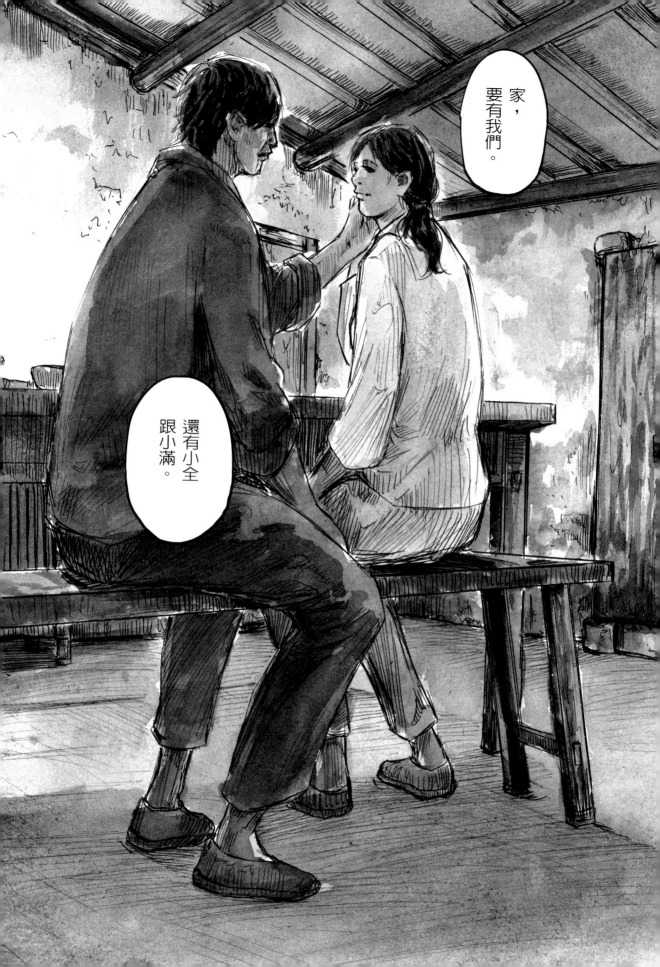

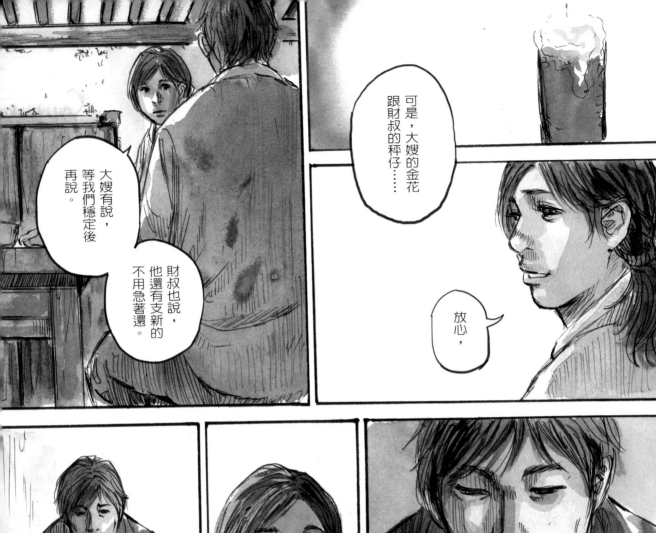

可是，大嫂的金花
跟財叔的秤仔……

放心，

大嫂有說，
等我們穩定後
再說。

財叔也說，
他還有支新的
不用急著還。

我本想趁明天除夕
多賺點，初二可以
買些禮物回娘家。

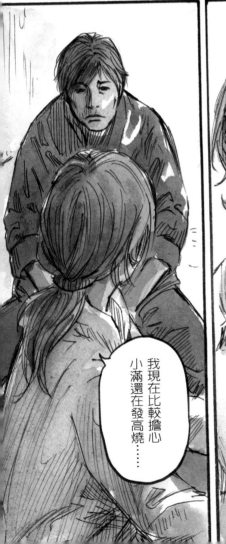

我現在比較擔心
小滿還在發高燒……

沒關係啦，
阿爸阿母能理解。

我是提菜去拜訪醫生。

我明早拿些菜去鎮上。

唔?

你說曾經來村裡義診的那位?

嗯!

我跟他參詳看能不能先拿點藥。否則過年期間都休診吧。

好！要挑最好的菜喔。

你確定這樣可以睡？

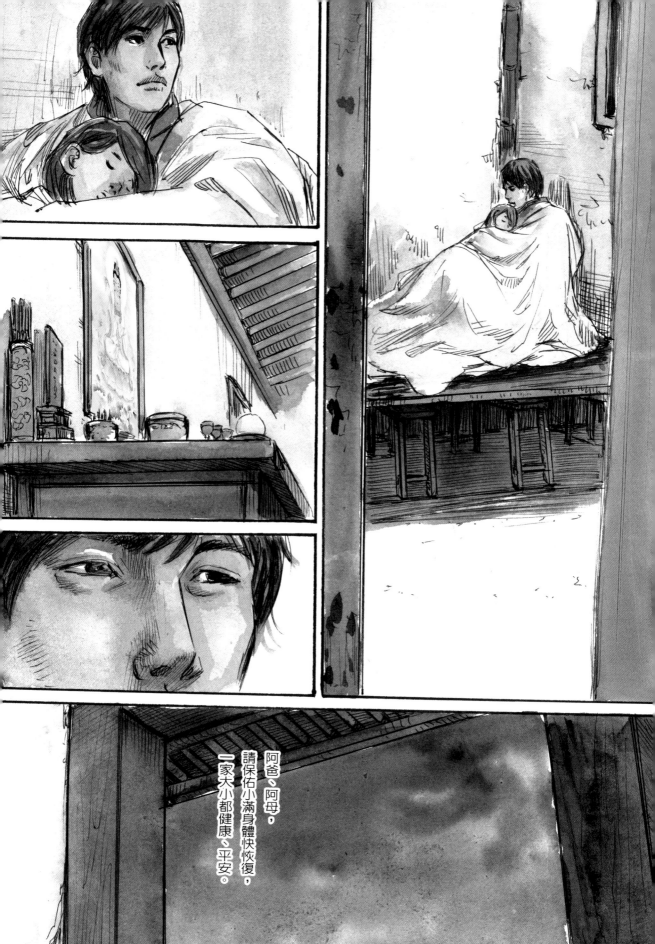

阿爸、阿母，請保佑小滿身體快恢復，一家大小都健康、平安。

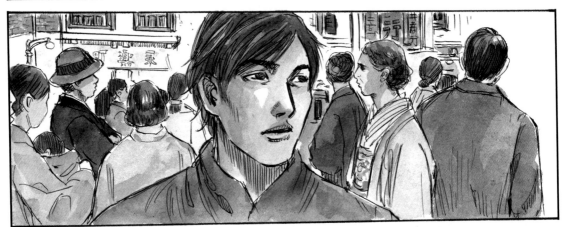
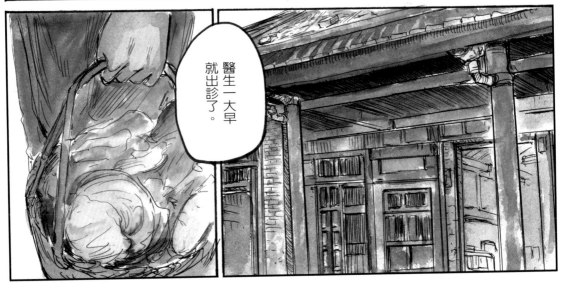

醫生一大早
就出診了。

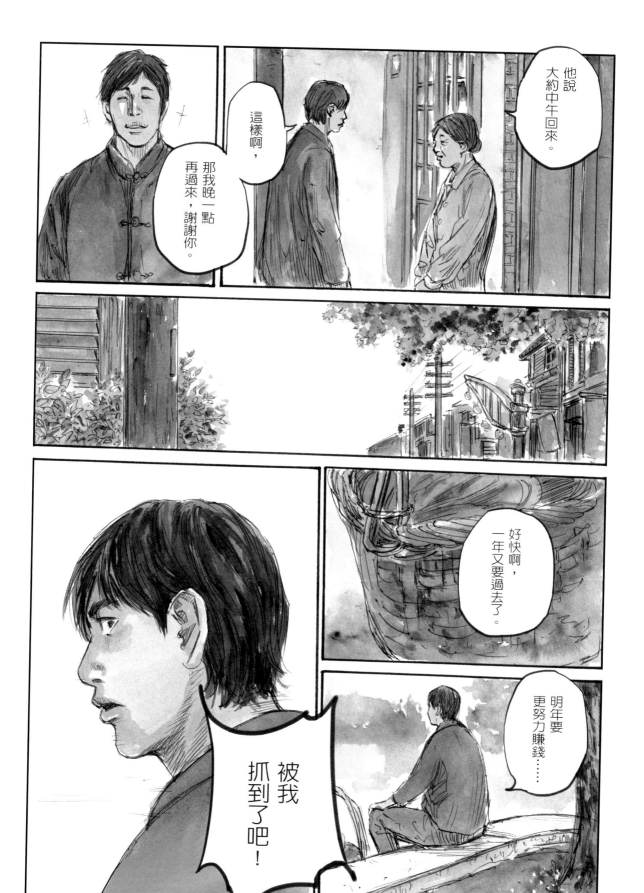

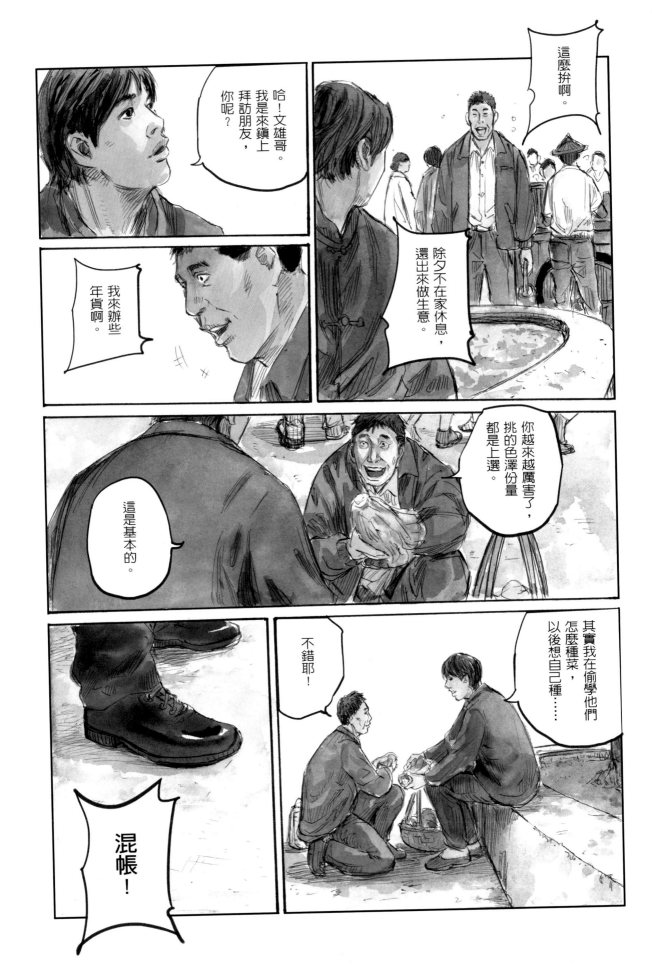

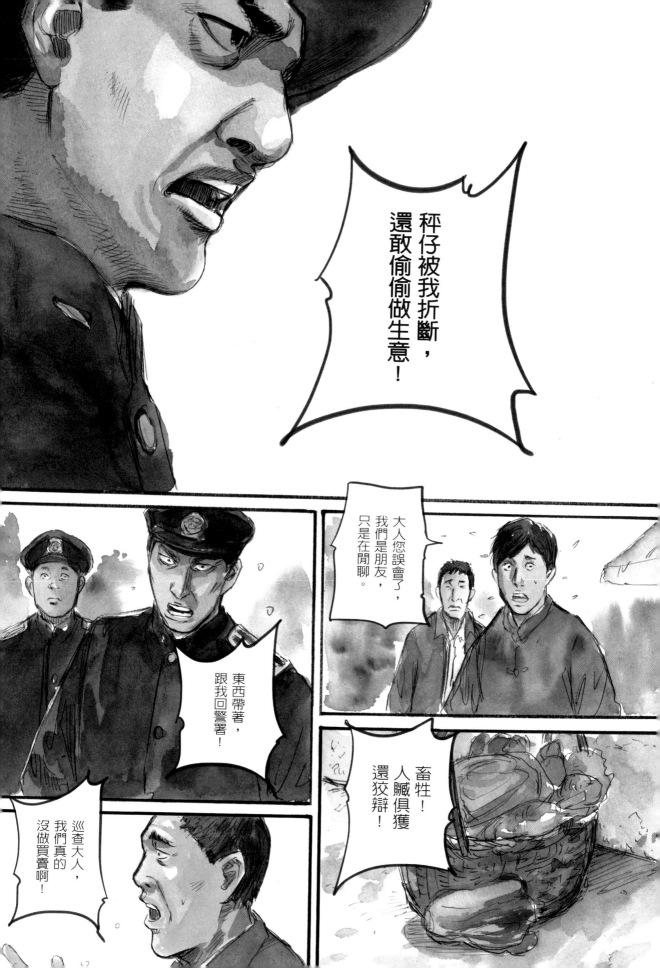

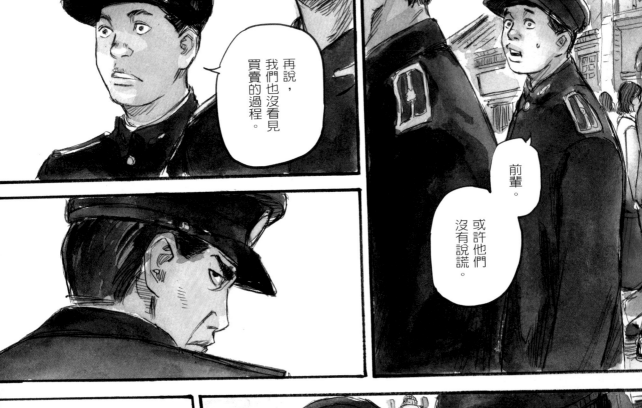

再說，我們也沒看見買賣的過程。

前輩。

或許他們沒有說謊。

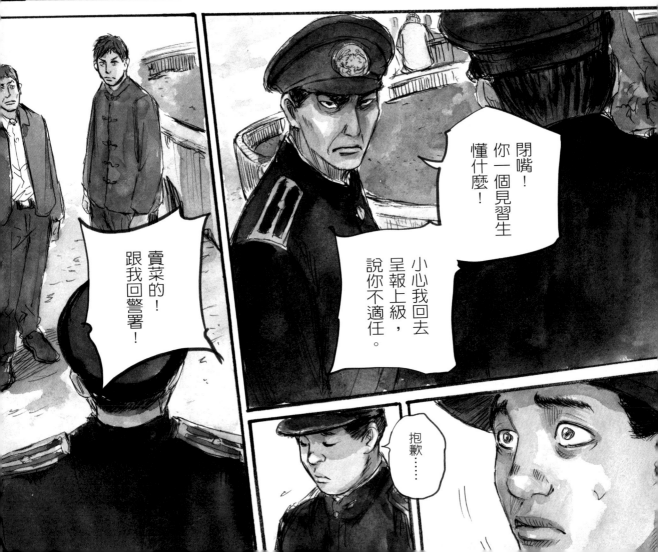

閉嘴！你一個見習生懂什麼！

小心我回去呈報上級，說你不適任。

賣菜的！跟我回警署！

抱歉……

我沒犯錯，為何要去！

大人對不起！

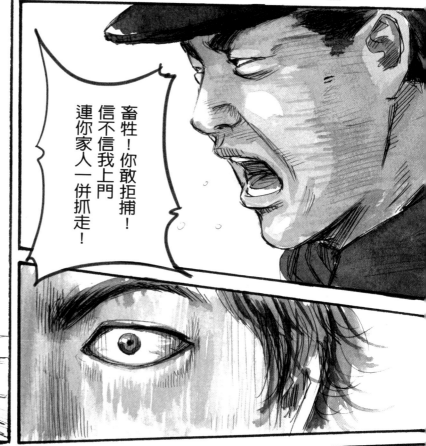

畜牲！你敢拒捕！信不信我上門連你家人一併抓走！

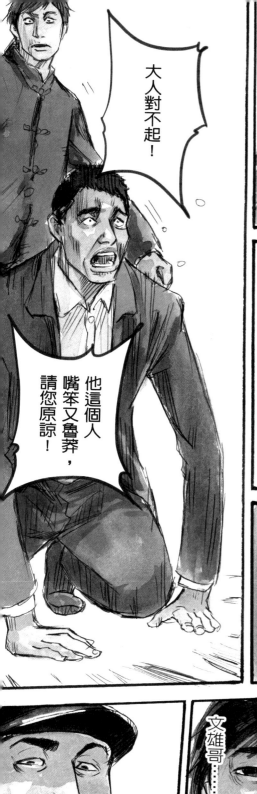

他這個人嘴笨又魯莽，請您原諒！

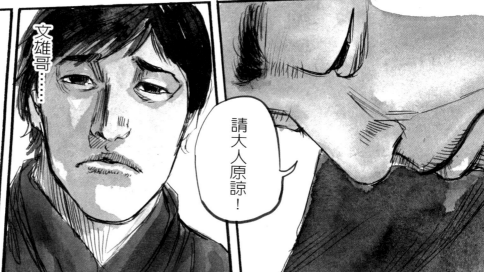

文雄哥……

請大人原諒！

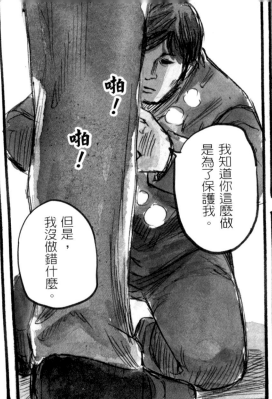

起來。

我知道你這麼做是為了保護我。

但是，我沒做錯什麼。

啪！

啪！

他不會善罷甘休的。

我跟他去吧，免得連累你跟家人。

謝謝你，文雄哥。

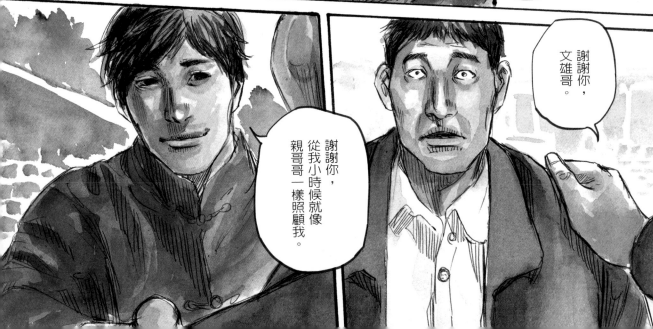

謝謝你，從我小時候就像親哥哥一樣照顧我。

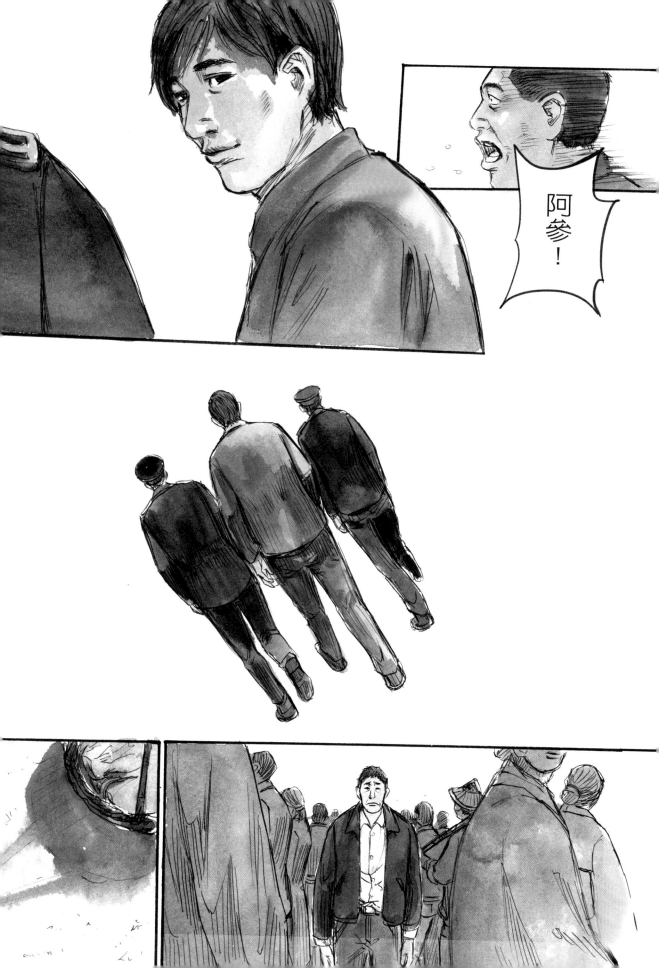

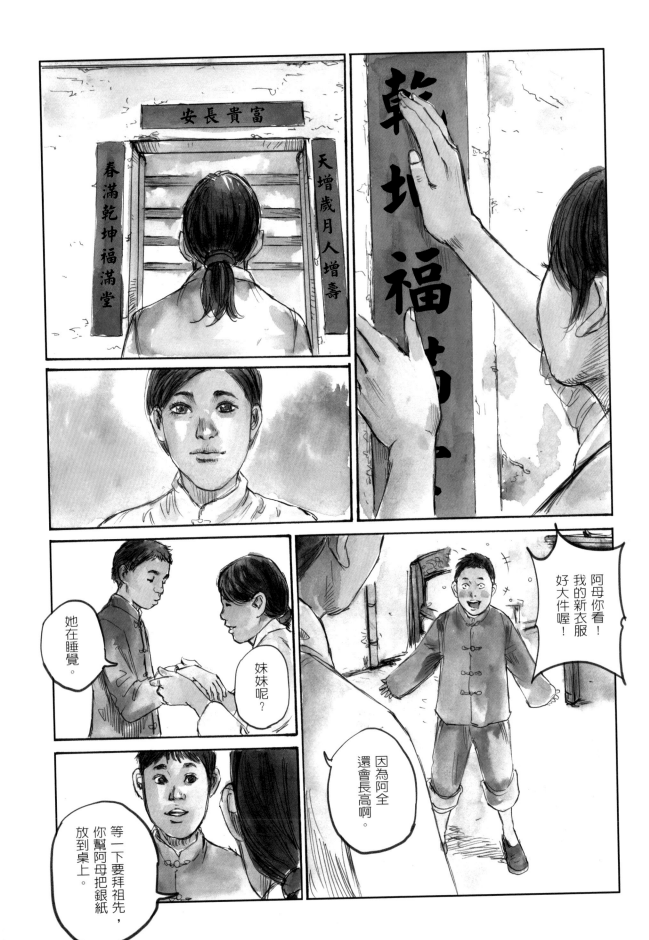

安長貴富

天增歲月人增壽

春滿乾坤福滿堂

乾坤福滿

阿母你看！
我的新衣服
好大件喔！

因為阿全
還會長高啊。

她在睡覺。

妹妹呢？

等一下要拜祖先，
你幫阿母把銀紙
放到桌上。

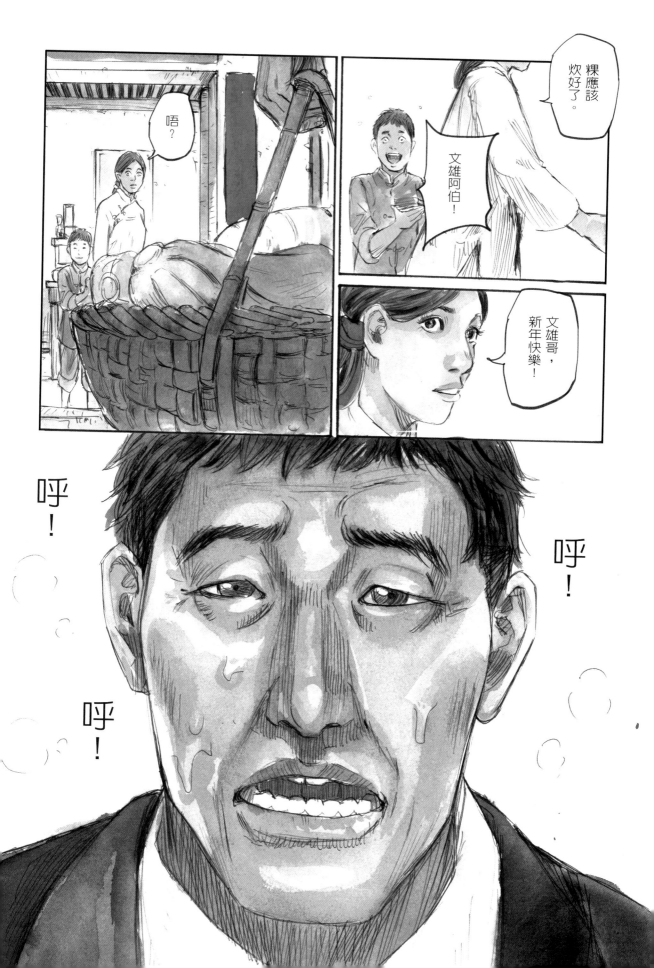

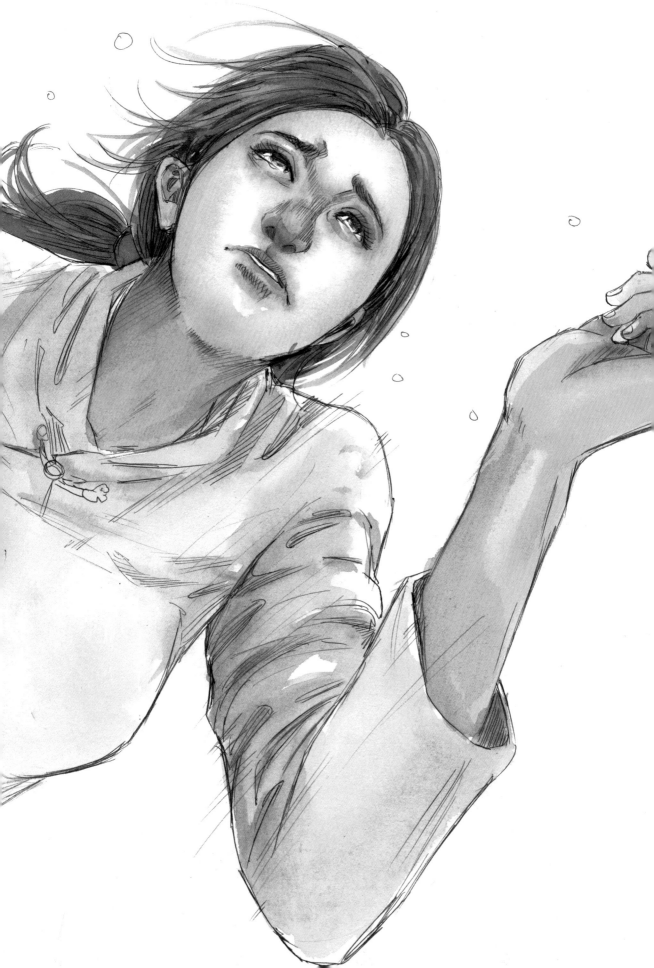

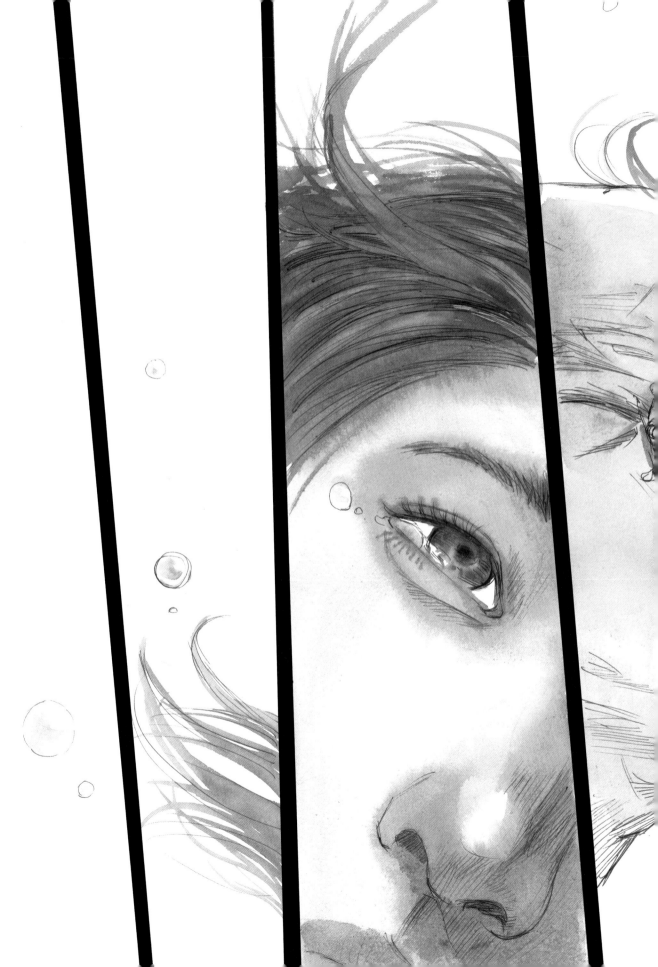

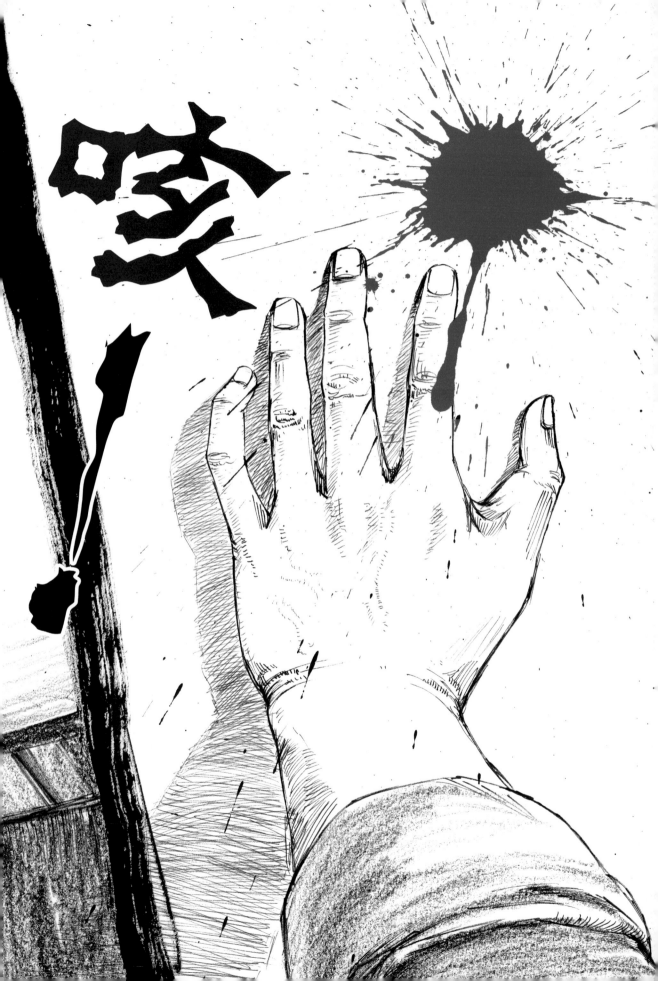

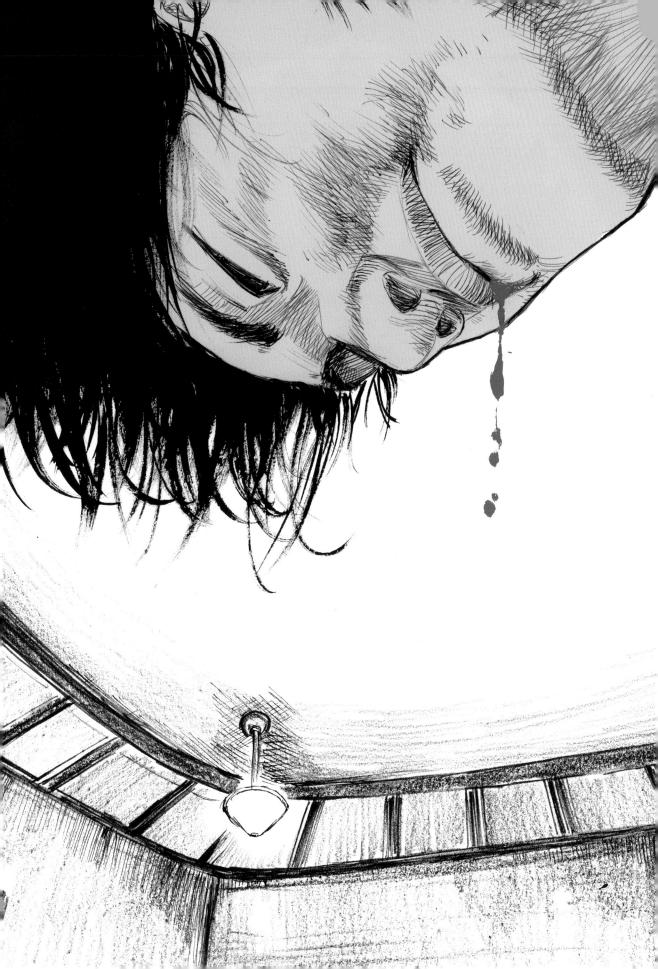

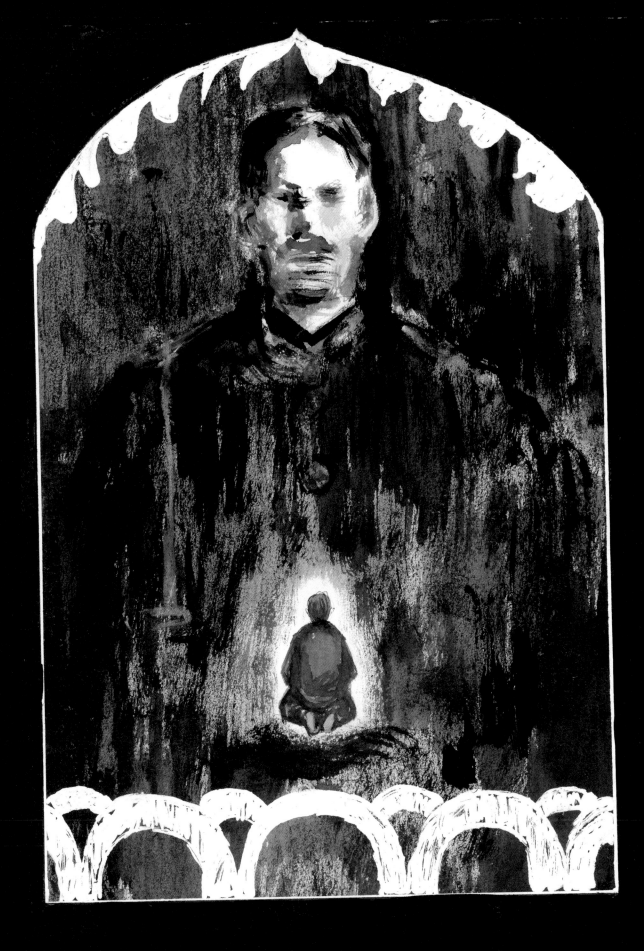

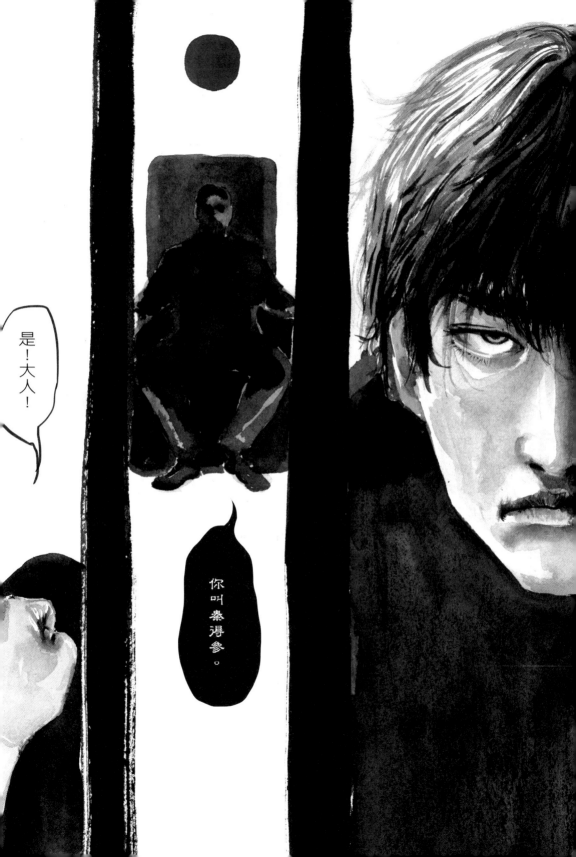

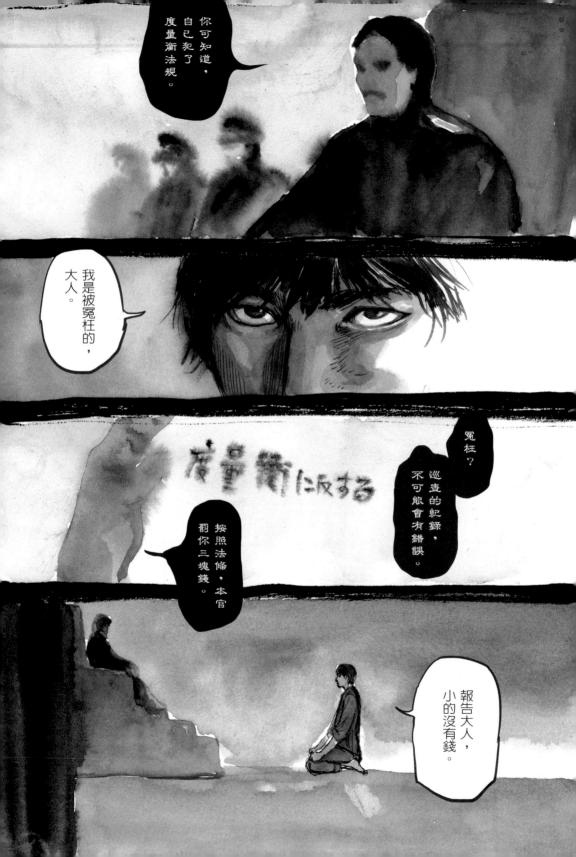

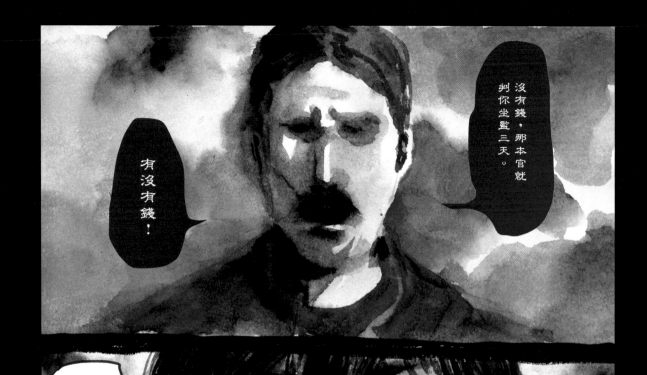

沒有錢，那本官就判你坐監三天。

有沒有錢！

大人，我真的沒錢！

那你就在牢裡過年吧！

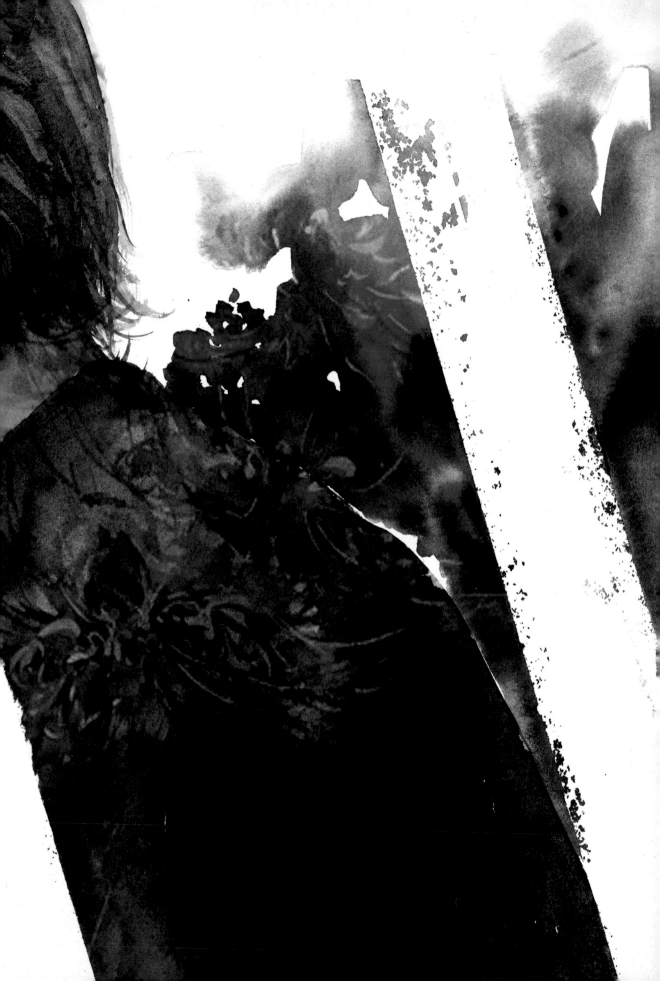

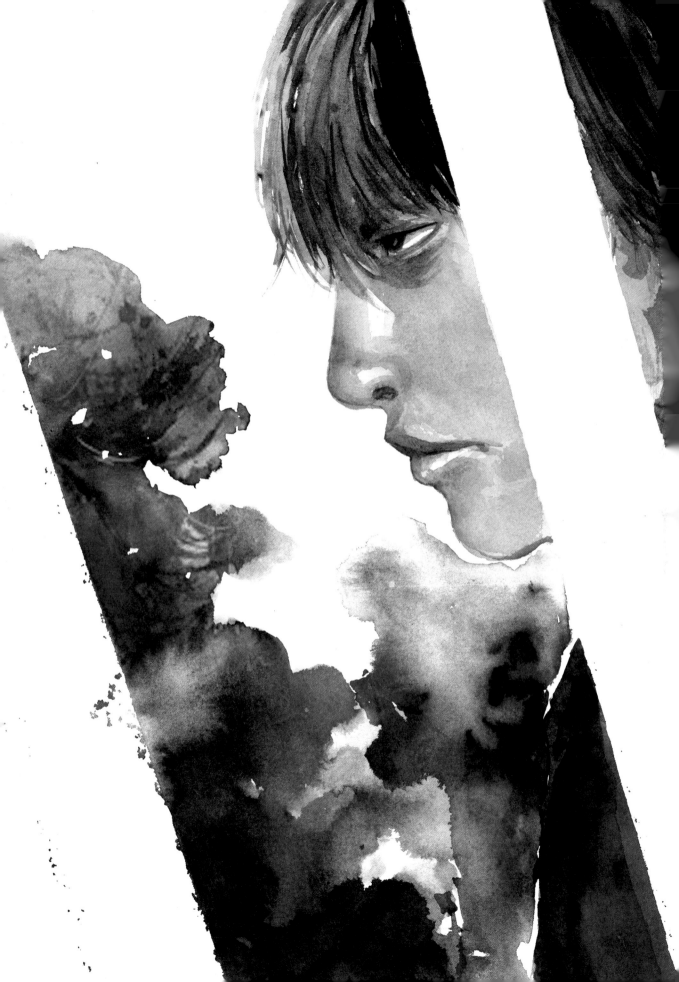

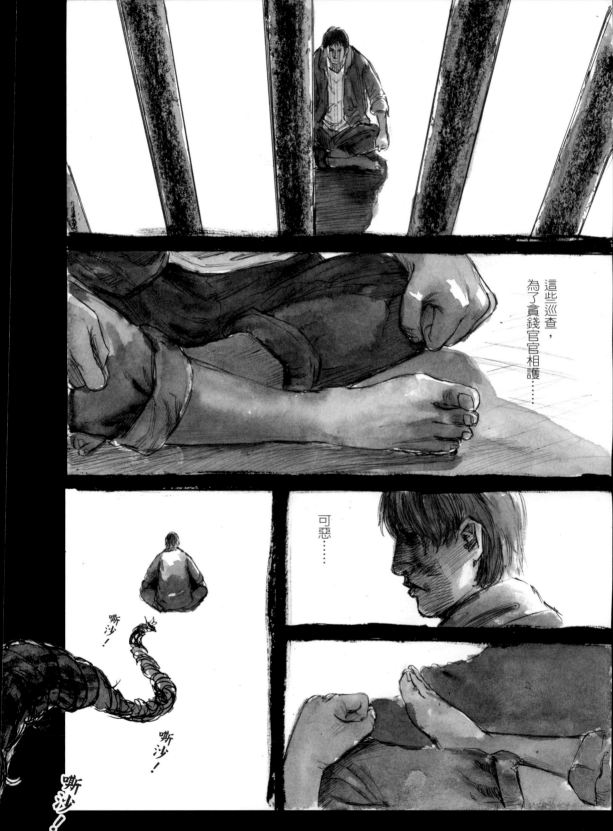

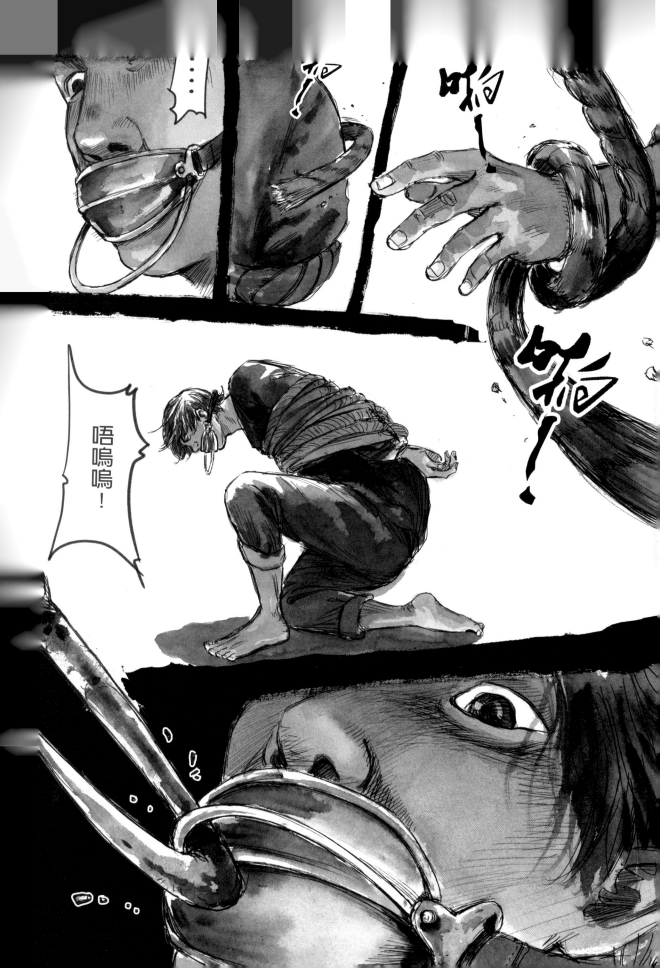

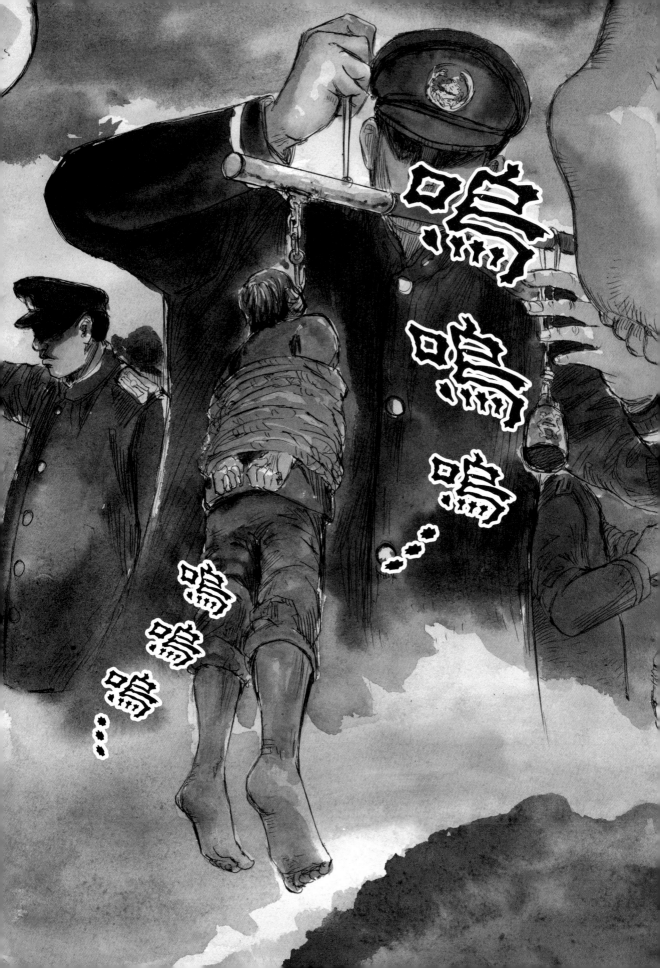

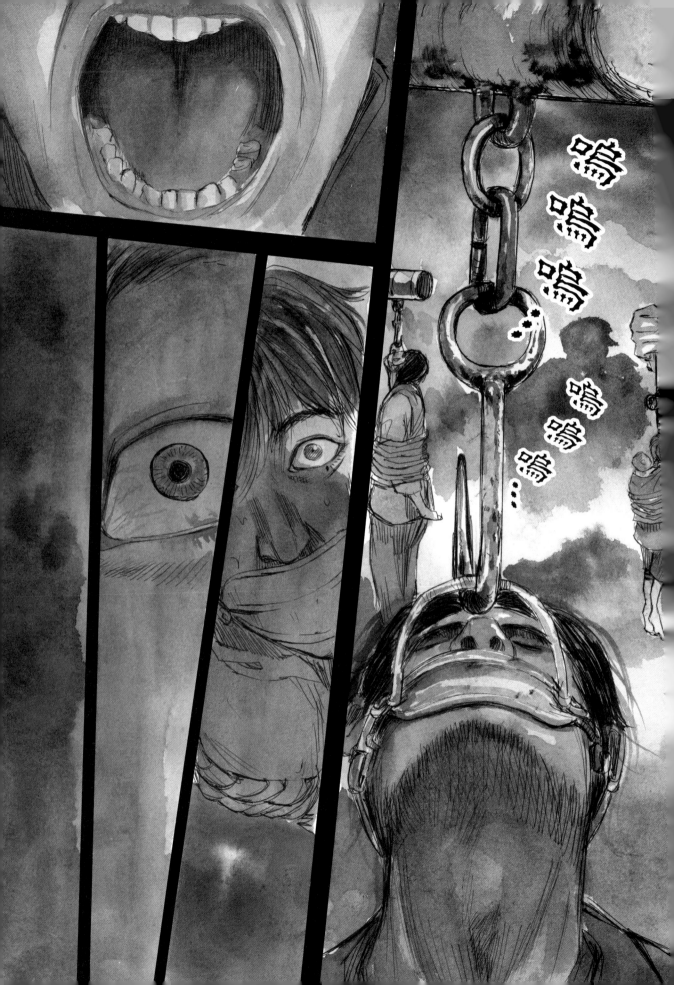

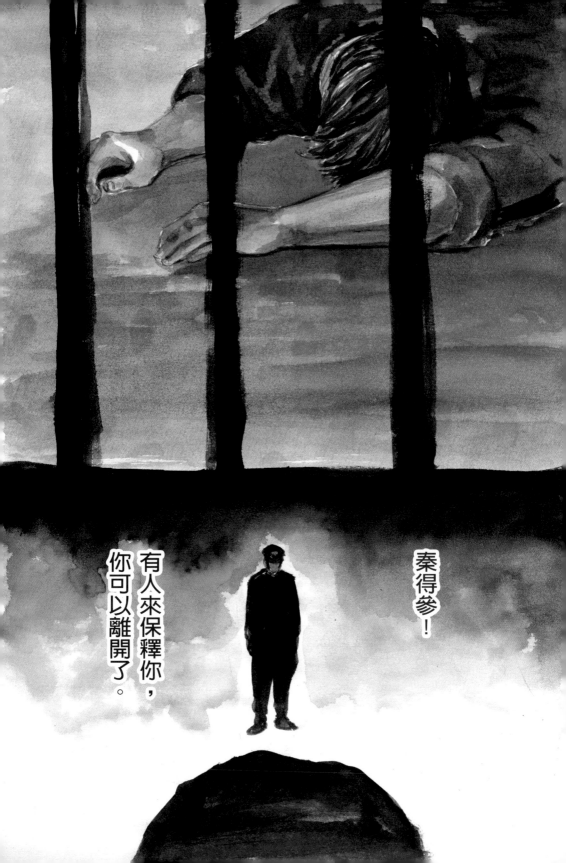

你應該把錢留著，不用來保釋我。

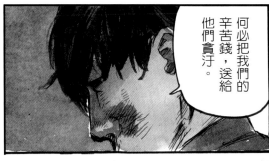

何必把我們的辛苦錢，送給他們貪汙。

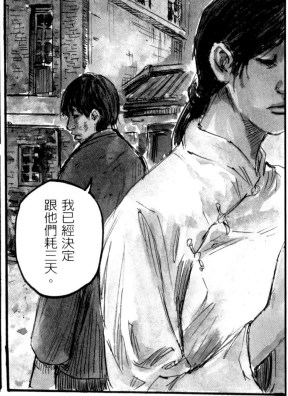

我已經決定跟他們耗三天。

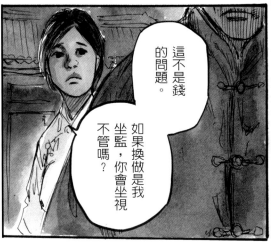

這不是錢的問題。

如果換做是我坐監，你會坐視不管嗎？

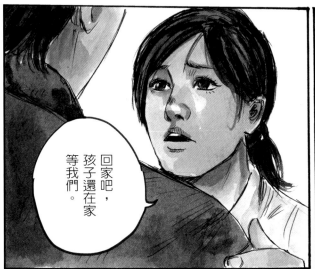

回家吧，孩子還在家等我們。

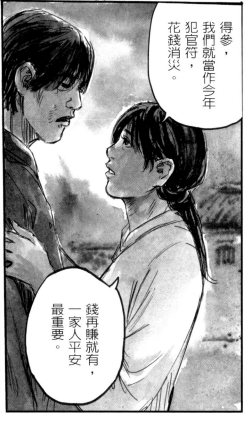

得參，我們就當作今年犯官符，花錢消災。

錢再賺就有，一家人平安最重要。

嗯……

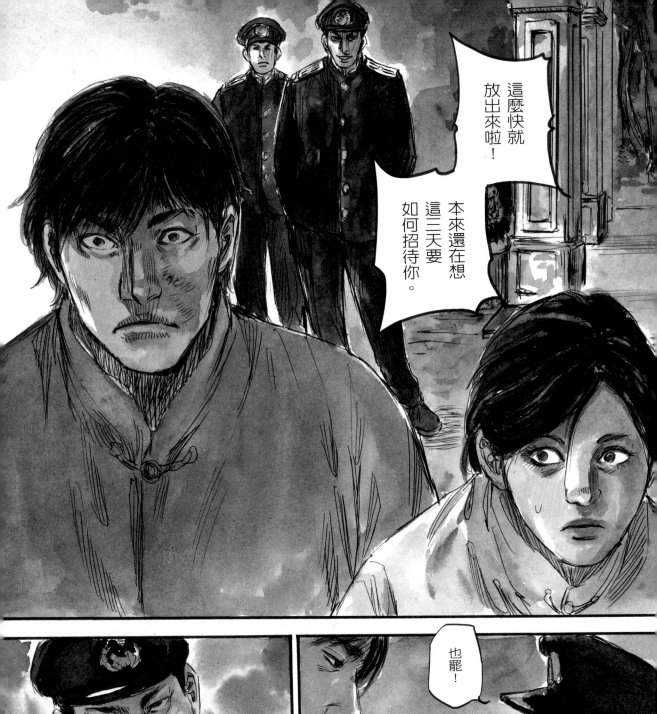

這麼快就放出來啦！

本來還在想這三天要如何招待你。

也罷！

有繳罰金，本官就不為難你了。

不過，以後再讓我遇到，可就不一定囉。

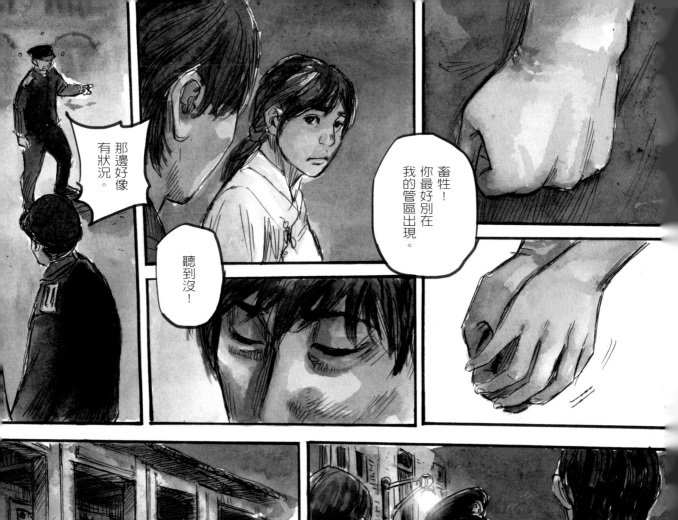
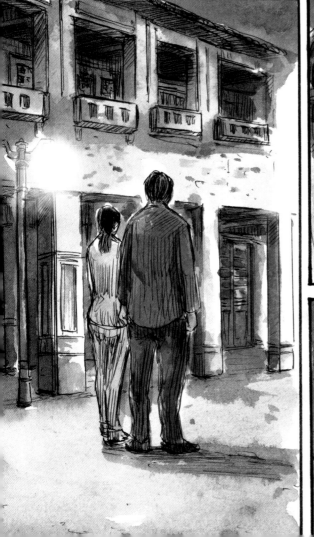
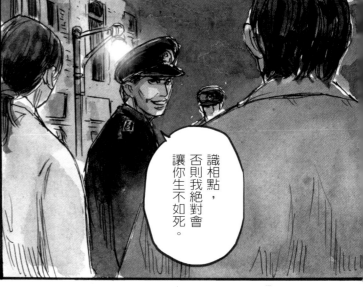
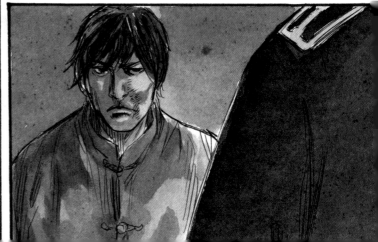

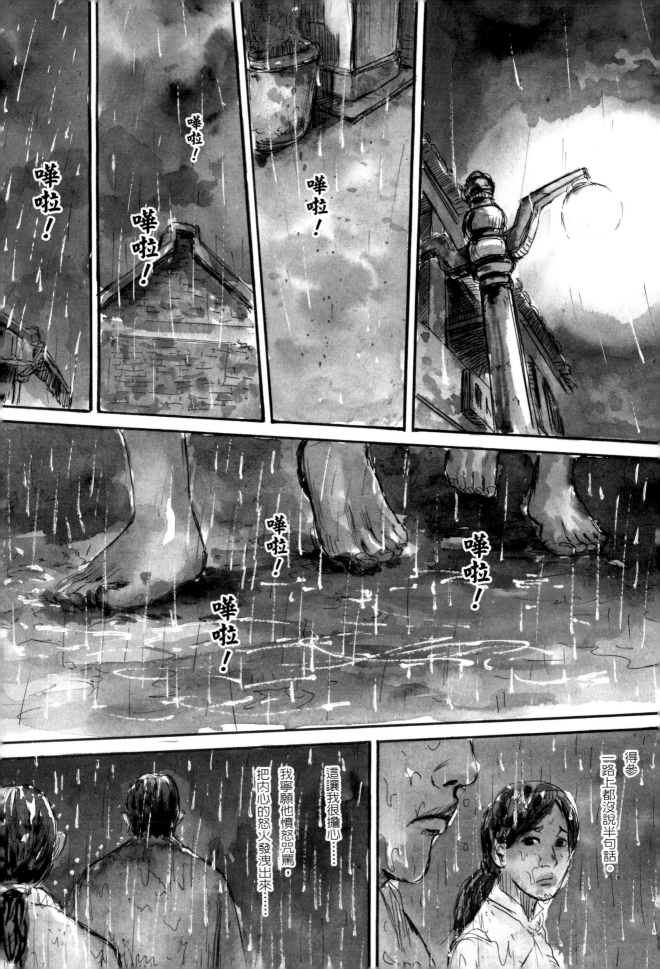

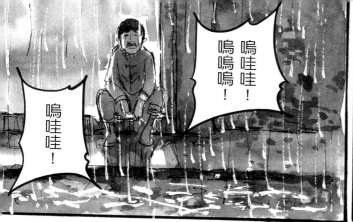
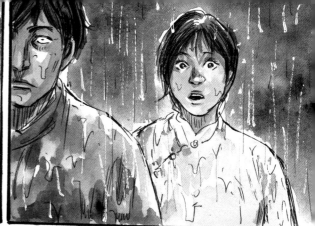

嗚哇哇！
嗚嗚嗚！
嗚哇哇！

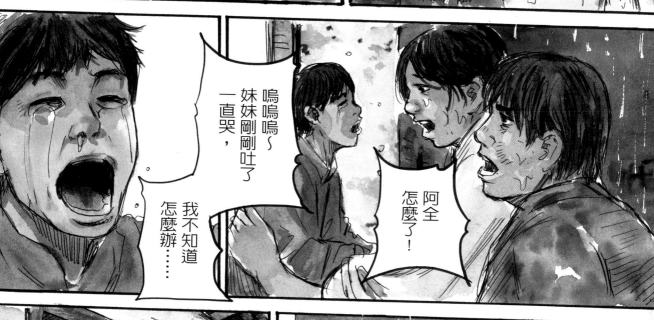

阿全
怎麼了！

嗚嗚嗚～
妹妹剛剛吐了
一直哭，
我不知道
怎麼辦……

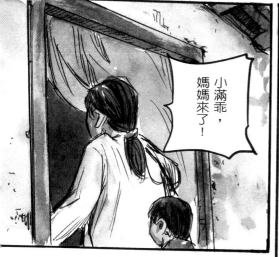

小滿乖，
媽媽來了！

喀啦！

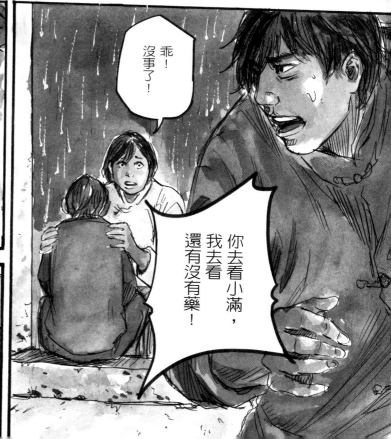

乖！
沒事了！

你去看小滿，
我去看
還有沒有樂！

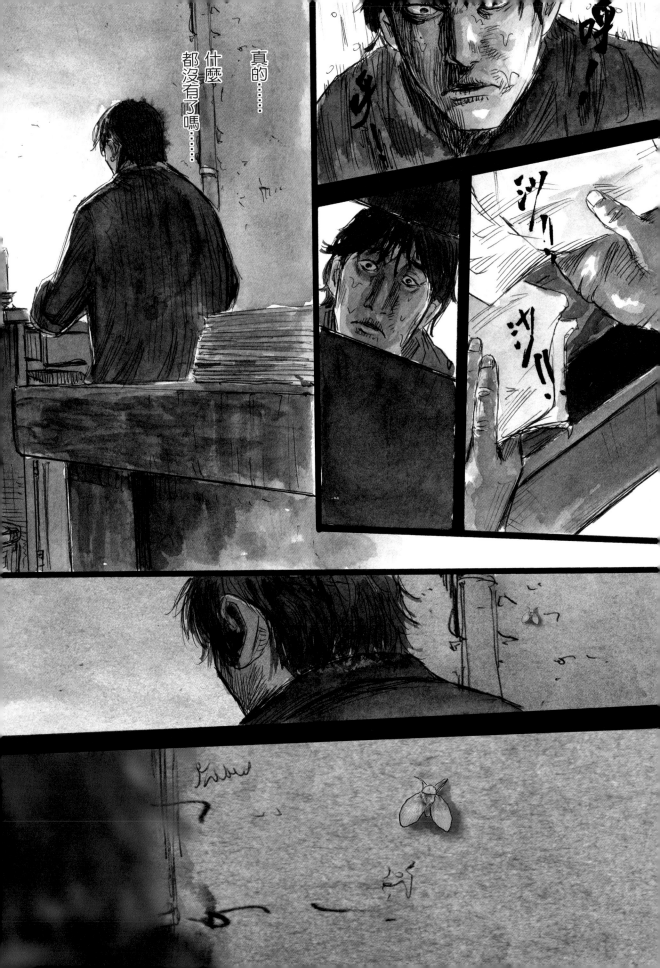

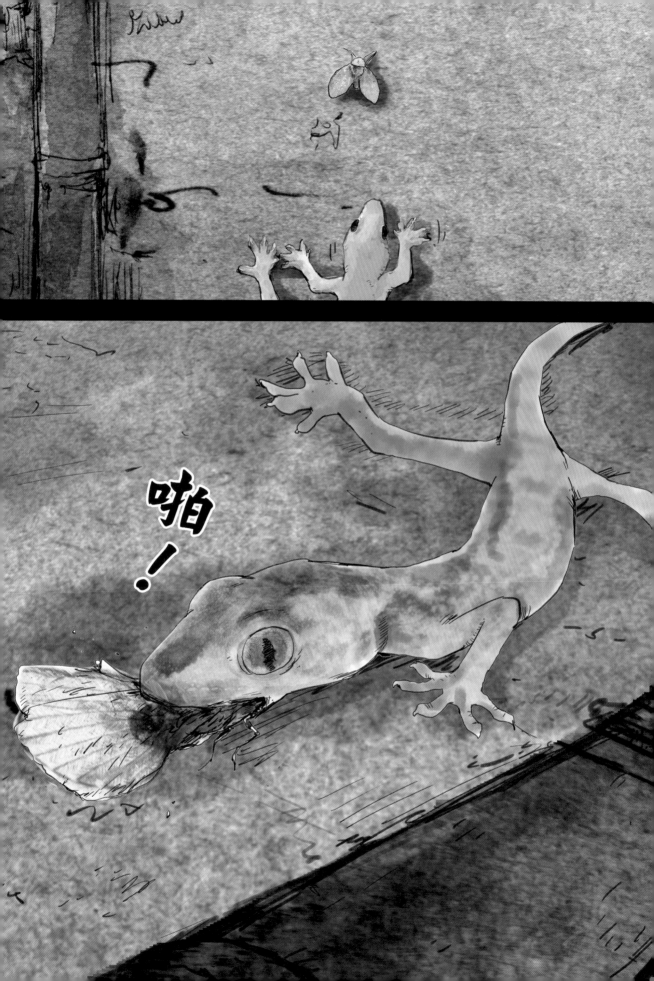

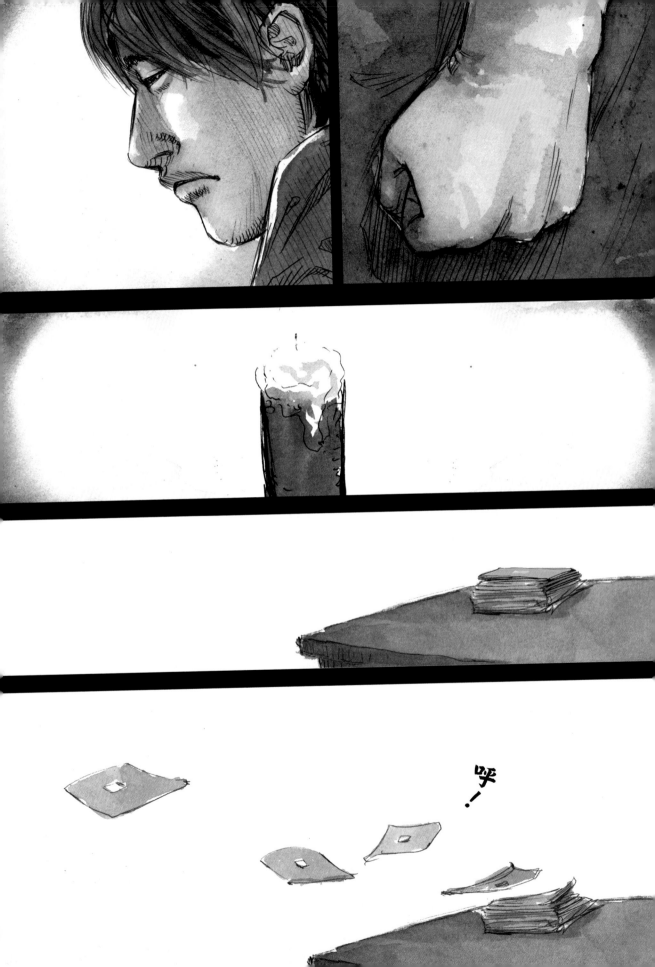

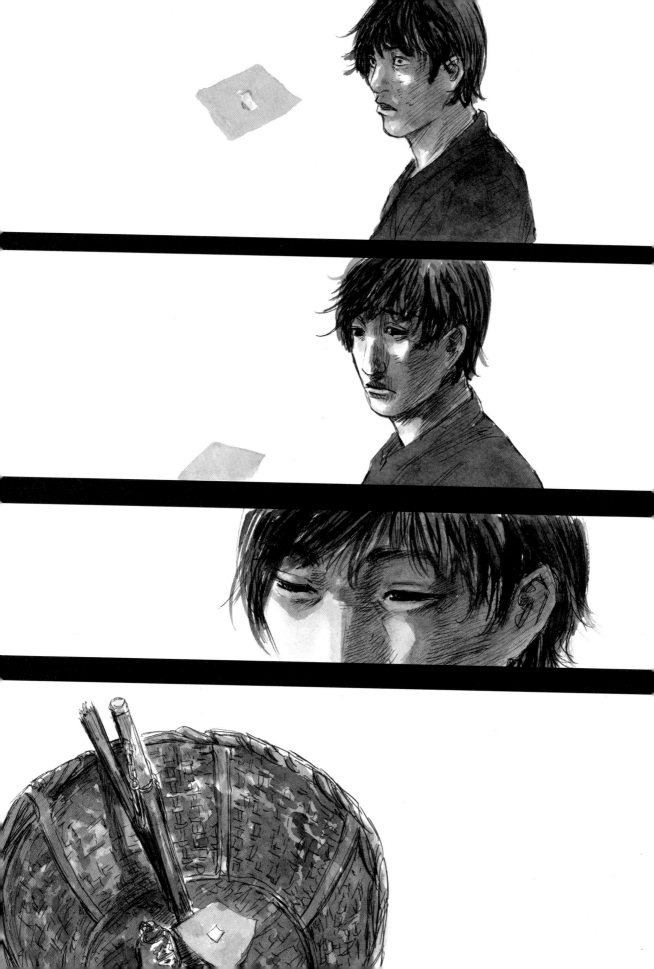

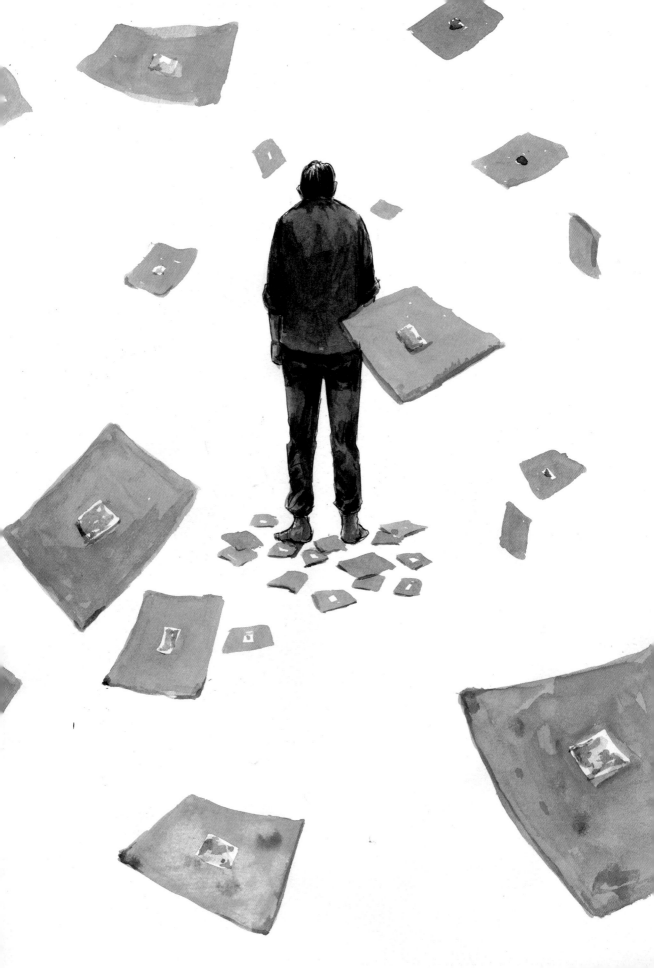

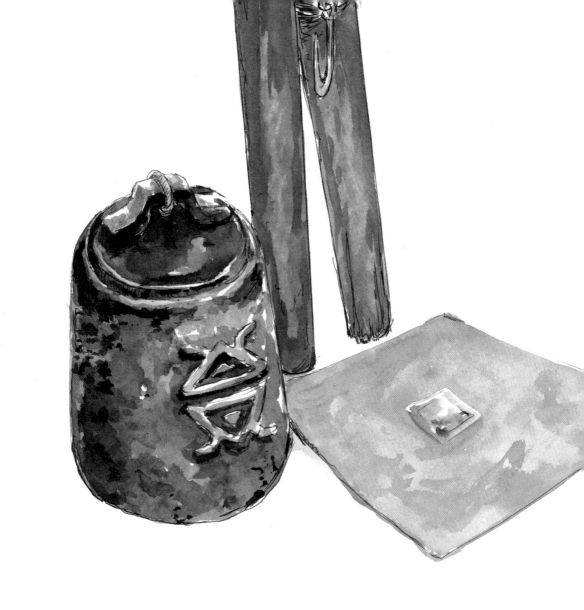

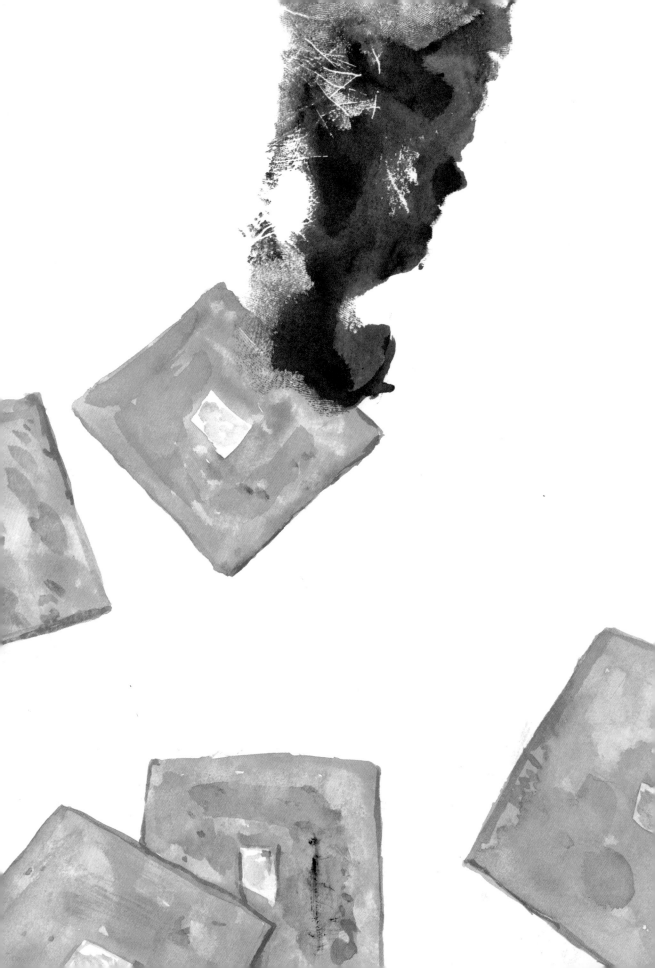

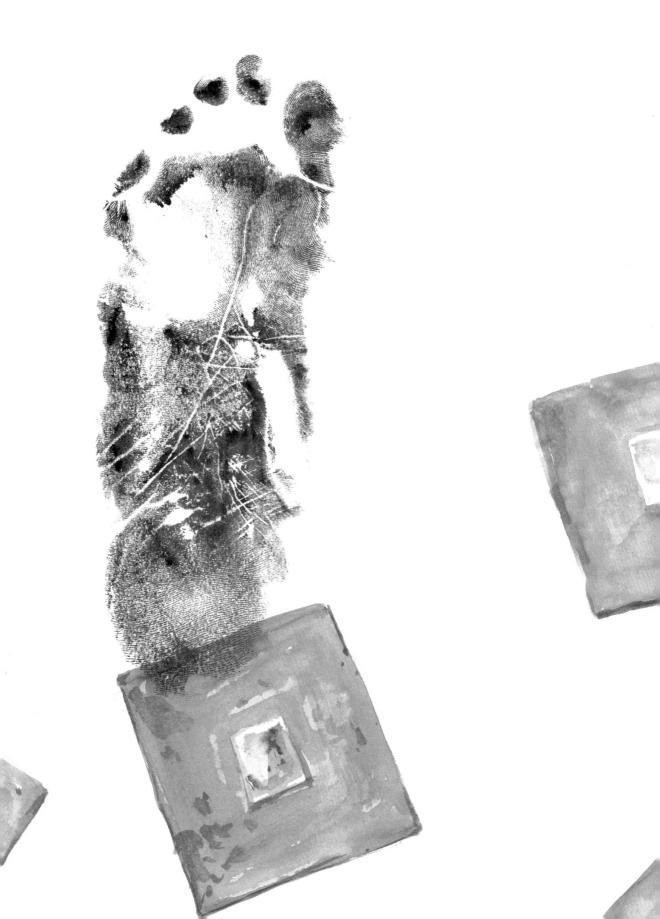

除夕夜，天未光。

一名夜巡的警吏，被殺在道上。

幕六　相思

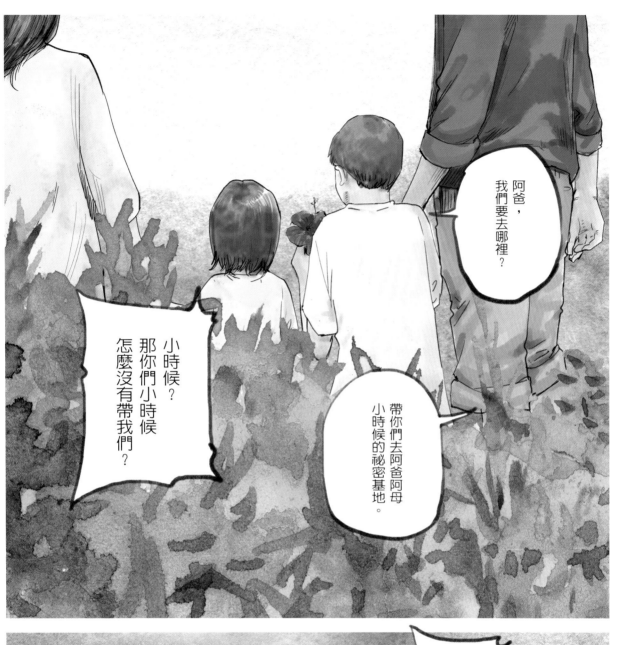

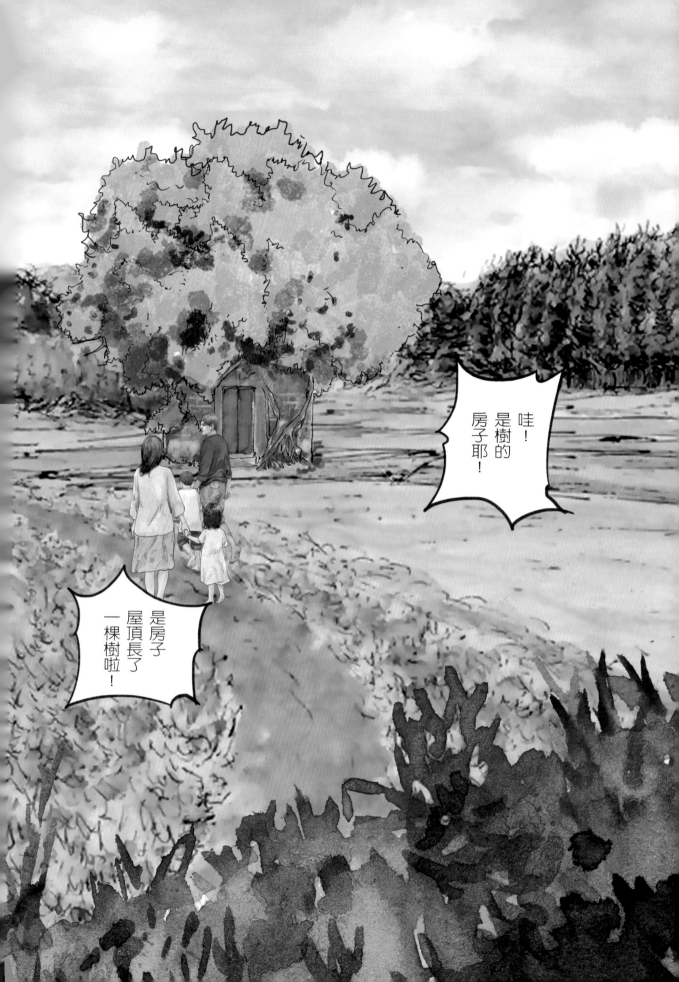

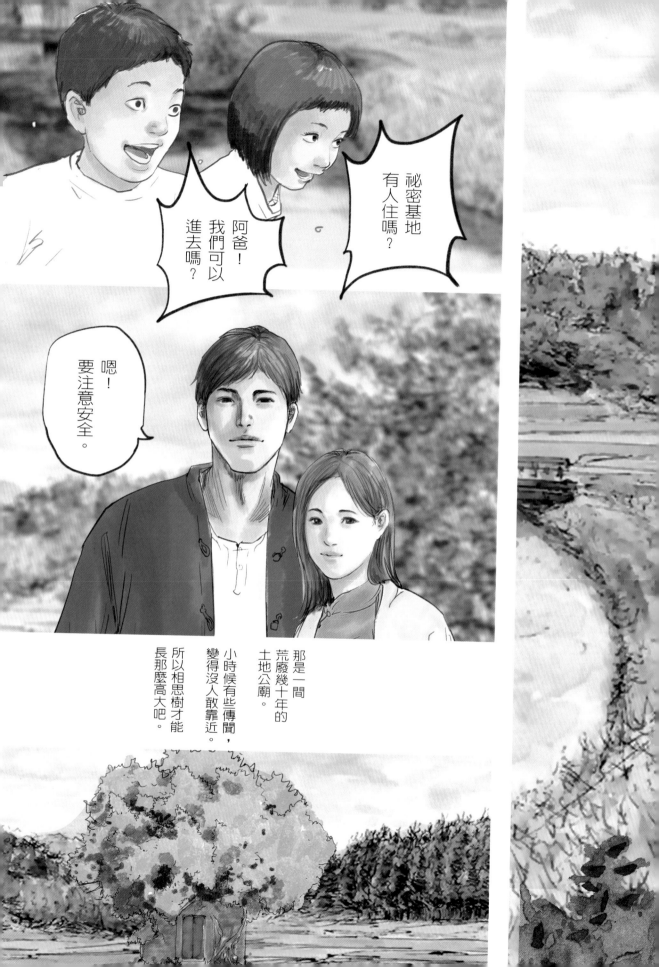

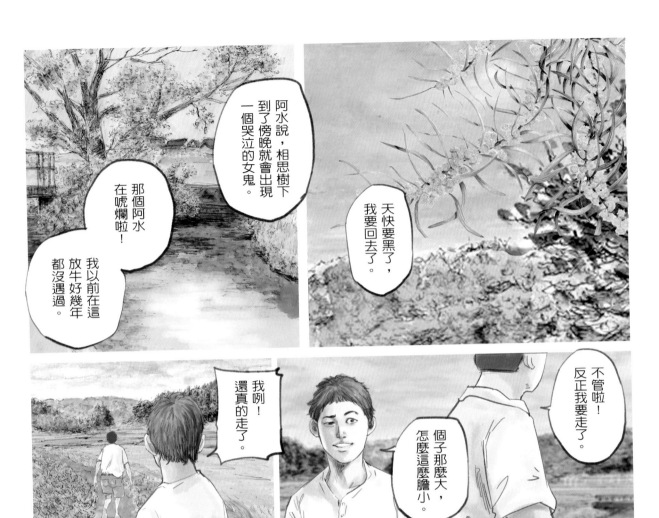

阿水說，相思樹下到了傍晚就會出現一個哭泣的女鬼。

天快要黑了，我要回去了。

那個阿水在唬爛啦！

我以前在這放牛好幾年都沒遇過。

我咧！還真的走了。

個子那麼大，怎麼這麼膽小。

不管啦！反正我要走了。

嗚嗚嗚……

阿娘喂！出現啦啦啦！

嘖！

我還希望有鬼咧，也許這樣就能看見我阿爸了……

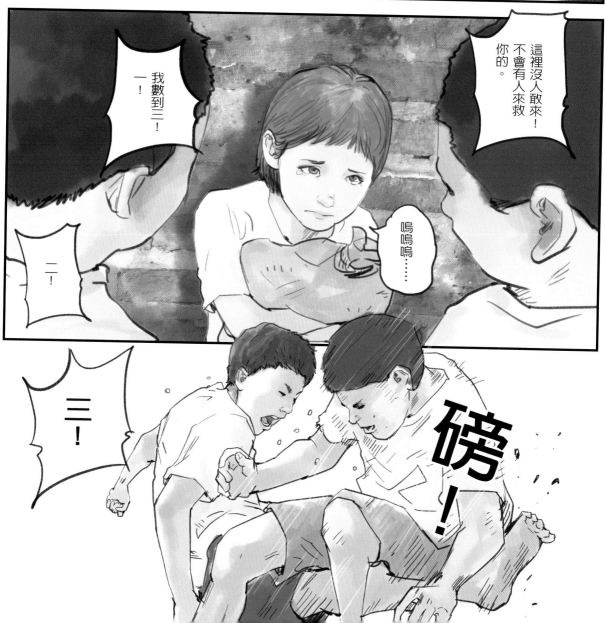

阿土，你們三兄弟是忘記上次被我揍得多慘是不是？

我勸你們少來這裡，不然我見一次扁一次！

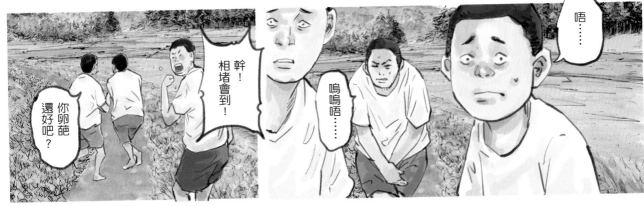

你卵葩還好吧？

幹！相堵會到！

嗚嗚唔⋯⋯

唔⋯⋯

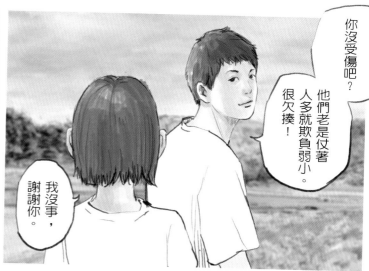

你沒受傷吧？

他們老是仗著人多就欺負弱小。很欠揍！

我沒事，謝謝你。

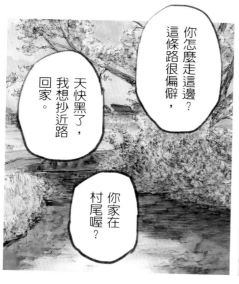

你怎麼走這邊？這條路很偏僻，

天快黑了，我想抄近路回家。

你家在村尾喔？

你怎麼會在這？難道你也是住在村尾嗎？

呃！那個，對……是！

天公伯！請原諒我說謊……

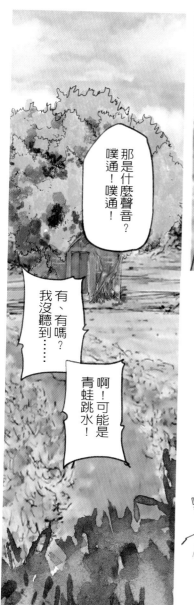

那是什麼聲音？噗通！噗通！

有、有嗎？我沒聽到……

啊！可能是青蛙跳水！

天公伯啊！她笑起來好可愛啊啊啊！

噗通！噗通！噗通！

原來你都走這條路呀，這樣我以後就比較敢走了。

否則都要繞很遠。

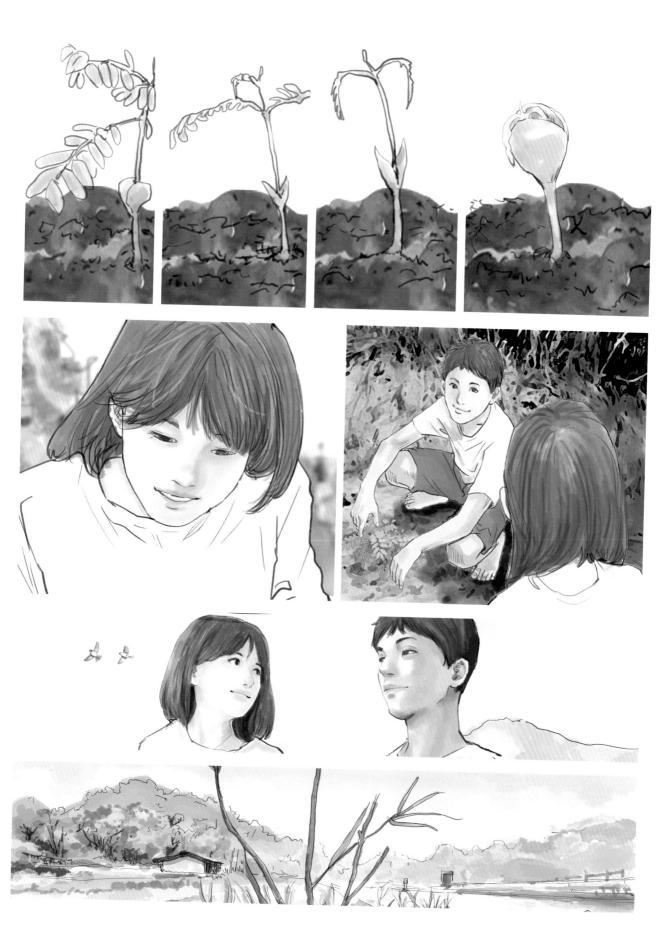

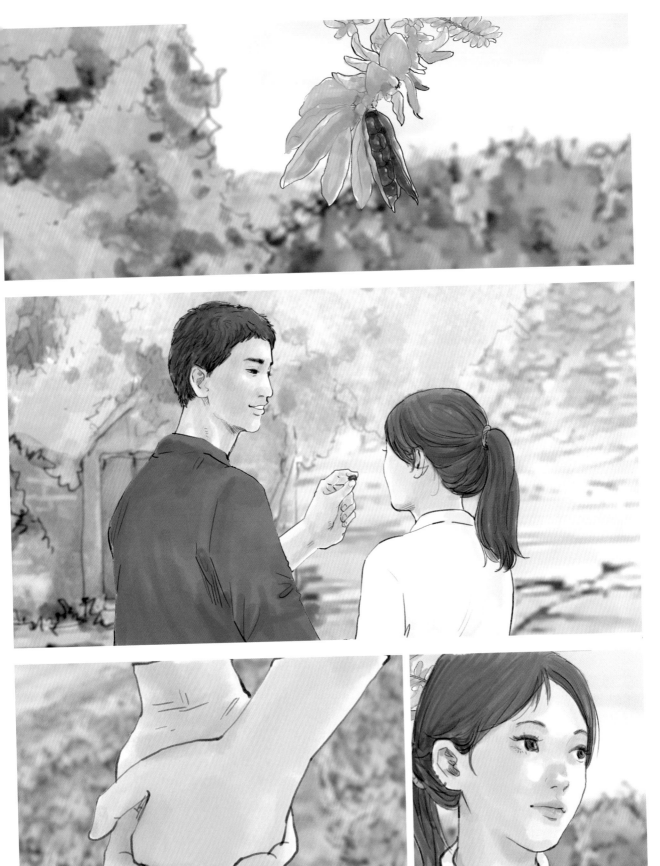

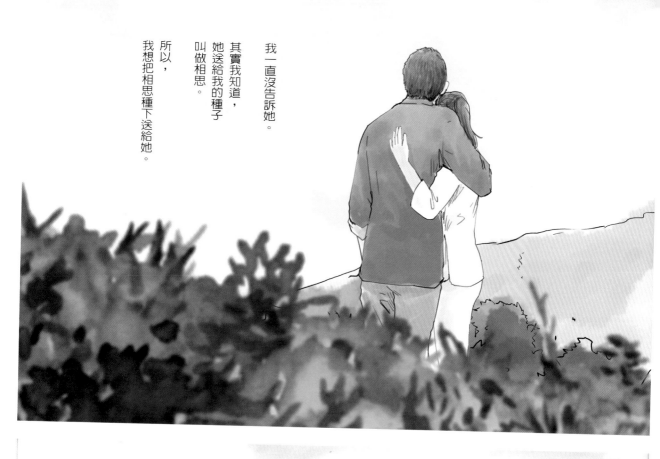

我一直沒告訴她。

其實我知道，
她送給我的種子
叫做相思。

所以，
我想把相思種下送給她。

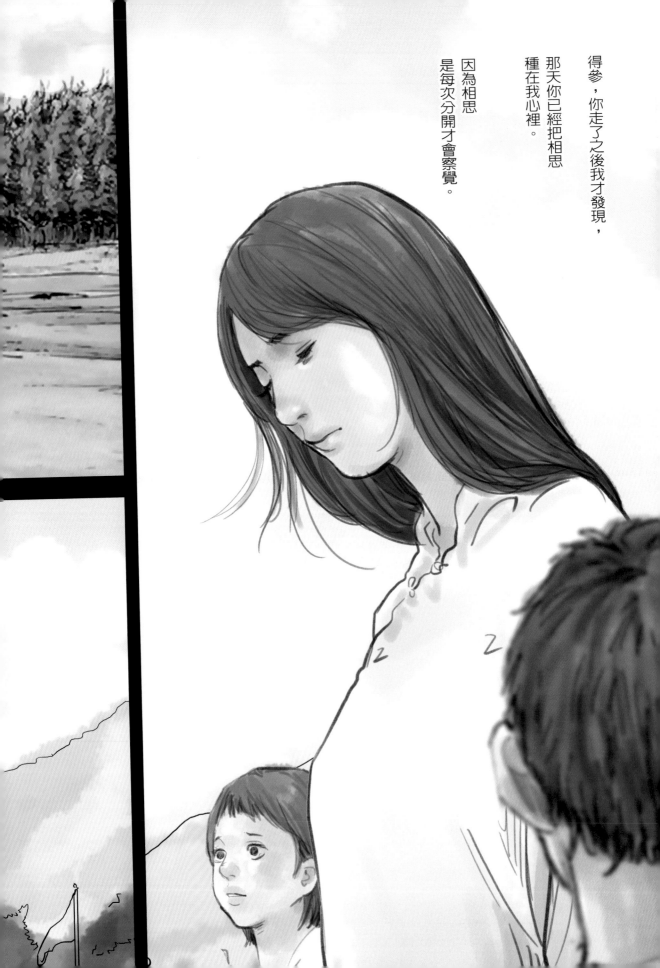

得參，你走了之後我才發現，
那天你已經把相思
種在我心裡。

因為相思
是每次分開才會察覺。

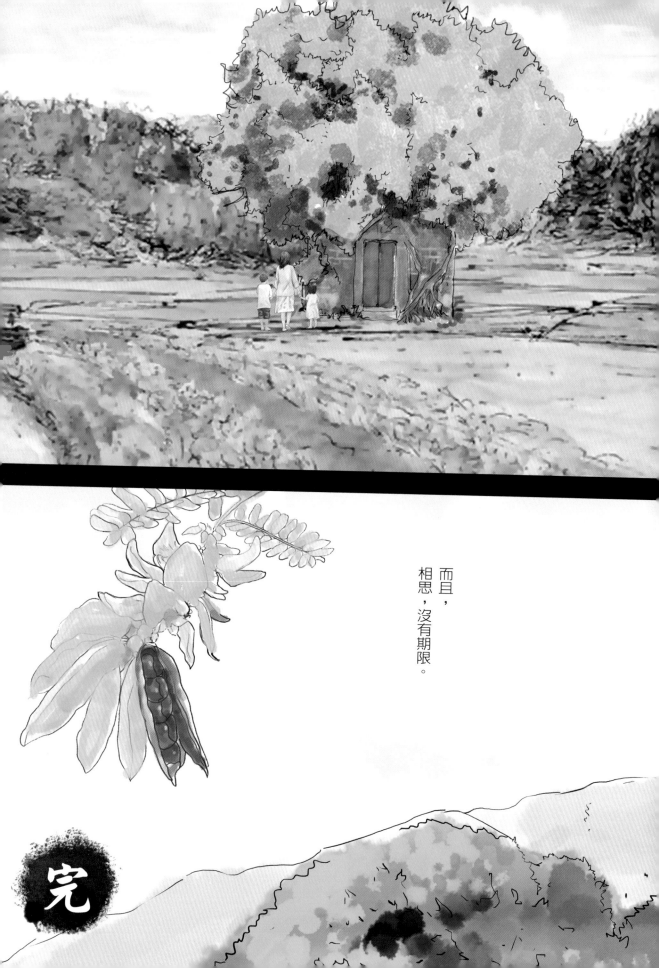

而且，
相思，沒有期限。

完

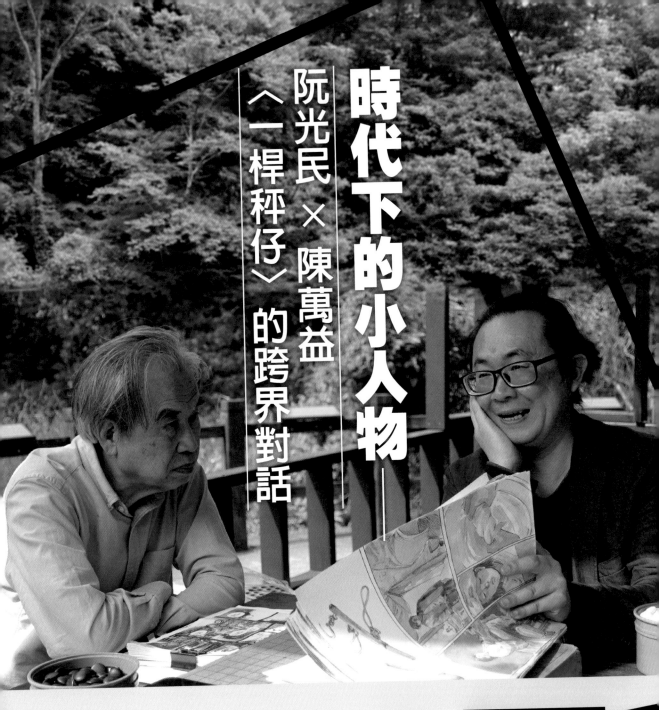

時代下的小人物
阮光民×陳萬益
〈一桿秤仔〉的跨界對話

阮光民（漫畫家）
陳萬益（國立清華大學
台灣文學研究所退休教授）
整理：楊傑銘
時間：二〇二三・三・十七
地點：新竹清華大學奕園

【一】賴和〈一桿秤仔〉的時
代經典性，以及當代閱
讀賴和的意義是什麼？

萬益：賴和基金會成立的宗
旨有三句話，第一，要秉持賴和
人道主義的關懷；第二，站在弱
者的立場；第三，秉持抗議的精
神。〈一桿秤仔〉基本來說，是
台灣新文學之父賴和的代表性小
說，這篇小說正好可以用這三句
話來總結。這篇小說最後提到，
一九二一年獲得諾貝爾文學獎的
法國小說家法朗士作品《克拉格
比》，也寫到警察對弱者的壓迫。
賴和也是在看到這篇小說後，清
楚地體悟到「強權壓迫弱者」這

件事，並不是只有台灣才有，而是全世界都有，是普遍性、世界性的。

光民：我對賴和的小說很有感覺。其實在閱讀過程裡，除了時代不一樣，人物的穿著、空間物件也不一樣，不論過去或現在，人的情感都是相似甚至是一樣的。所以在〈一桿秤仔〉當中，我確實看到主角在日本殖民統治時代下，小人物掙扎的困境，這放諸現在還是很有感覺的。

萬益：從這樣的觀點來講，儘管到了現在，台灣已邁入民主，但閱讀〈一桿秤仔〉還是可以感受到強權欺壓弱者的生命故事。我編過高中國文課本，在編選過程中，我一開始選擇的賴和作品是〈惹事〉，其中一段也被稱為〈雞的故事〉，主要是考慮學生的接受度與理解度。畢竟〈一桿秤仔〉反映的是日本時代的抗爭，現在的孩子閱讀時，或多或少會有些隔閡，此外，這篇也不是賴和最成熟的作品；相反的，〈雞的故事〉很有賴和的精神，是賴和成熟期的代表作，描寫日本警察欺負寡婦的故事，對於學生而言很容易了解。但最後還是因為〈一桿秤仔〉較為人知，並且各間國文教科書出版社在編選課文時都選擇了這一篇，就此讓〈一桿秤仔〉成為賴和作品的代表了。

光民：聽萬益老師這樣解釋，就很有畫面感。

萬益：我的看法是，從〈一桿秤仔〉其實可以發現，賴和青年時期有一個階段，認為可以靠一個人的力量用暴力來抵抗這個世界。但現實上這樣到底可不可行，這當然是另一個層次的問題。從〈一桿秤仔〉到〈惹事〉，甚或是他的其他作品，我們可以發覺賴和生命歷程的成長，面對現實怎麼處理、怎麼安協、怎麼調整，這真的是慢慢的人生體會。所以一九二七年台灣文化協會在霧峰開會，大家在協會議題立場不同時，賴和雖然站在偏左派立場，但仍與右派保持開放、合作的態度。我們從他〈前進〉這一篇作品就可以看到，希望左右派繼續合作，一起往前進。

光民：賴和的小說很有警世性，不要說殖民被殖民，現在的社會都還是常常會出現這樣的壓迫問題，一些比較有權力的人，還是會壓迫弱小的族群。而這種警世性其實也是告訴我們，到了當代，有權力的人也不要壓迫弱勢者，擁有力量者應該要更體諒弱勢者。

萬益：這真的是文學、藝術，所有創作者都會關心的問題。所以這個主題不會因為時代、政府是誰而改變。賴和也曾經說過，他是新舊交替時代下的青年黨、進步派。這點，看光民的圖像小說也會很有感觸，時代在這一、二十年變化很快，紙本時代的文字讀者快速流失，新的表現形式或科技已經產生了。所以「閱讀」

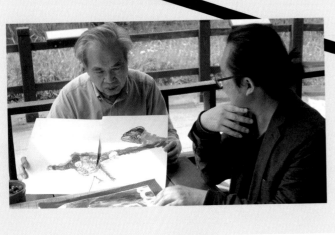

這件事不太可能只是單純以文字為主，一個字一個字唸了。年輕人對於閱讀的感受，可能更多來自於影片、圖像、音樂。所以過去的經典作品在當代要有意義，就必須能被當代所接受，閱讀時才會有共鳴。當代的閱讀，很需要像阮光民這樣的漫畫家一起來協力，把文字改編成圖像敘事，並符合現在年輕人的閱讀方式，這是時代的潮流。我相信若是賴和知道他的小說被改編成漫畫，他也一定會點頭同意的，讓小說的文本有當代的閱讀意義。

【二】 這部作品在改編上，最困難或最有趣的部分？

萬益：我很喜歡阮光民畫的跨頁畫面，特別是開頭警察被殺、身體和血跡拖行像秤仔的這一張，覺得設計得非常好、太棒了。光民是怎麼想出來的？我非常喜歡，真的很有趣。光民在彩色與

黑白的安排，是不是不想這麼血腥，想留給讀者比較多的想像空間？賴和所留下的文學裡，可以看到他常常在思考「幸福」這兩個字，到底什麼是幸福？怎樣的幸福才叫做人民的幸福？我覺得光民透過漫畫說出故事，也圍繞這個主題在走。

光民：這篇小說不只反映過去，也反映現在，作為我們當代的警世。但我在改編這篇作品的時候，會比較希望用溫柔的角度來敘述這樣的情況，而不是單純

萬益：賴和的小說有很多台灣話，而且是很古典的用法。我有發現光民在漫畫中會保留這樣的用詞，呈現小說的味道。雖然對於當代讀者來說，並不一定讀得懂意思，但我認為這是好的。年輕人看不懂時，可以問老師、問家長，還是有教育的功用。

光民：對，我們在漫畫中也

談壓迫或報仇問題。所以我在設定小說角色時，讓秦得參的太太呈現比較溫柔、光明的性格，對比秦得參追尋正義、衝撞體制的性格。我是認為，如果不是因為他太太在旁邊拉著他，也許秦得參早就死了。回應老師的提問，這是我在五年前開始啟動繪製這篇小說的第一張畫。我那時只是想，「秤仔」這個象徵物很重要，為了回應主題，也許可以讓警察的死與秤仔的樣子連結，貫穿整個精神。透過警察的死亡來隱喻，如果這個體制不改善，早晚會像警察一樣遇到人民的反撲。

嘗試加註釋來解決這個問題。我是鄉下小孩，小時候還住過「塗墼厝」(thôo-kat-tshù)，繪畫賴和小說的時候，會有一種貼切感，感覺是在畫我阿祖或阿公時候的故事。所以我會想嘗試還原時代的面貌，以及台灣人生活的空間場景。其實漫畫這幾年也被稱為「圖像小說」，圖像敘事如何不只是說故事，而更具文學性，這也是我在嘗試的部分。這也許跟以文字為主的小說發展有一些不同，漫畫更在乎用圖像來說故事，我也是比較擅長以人物形象、動作來推進故事，而將對白作為輔助工具。〈一桿秤仔〉文很短，比較像旁觀者的角度去講一個故事，所以有很多地方沒寫那麼細，這裡剛好是我可以發揮的地方。我們一開始本來只預計四十頁的篇幅講這個故事，但是畫著畫著，想發揮的地方太多了，不想只是單純照故事說書而已，我想畫出大家對秦得參的同情，所以我想用很多篇幅來詮釋。這跟我先前改編《天橋上的魔術師》很不一樣，因為吳明益已經把故事說得很充足了，反倒是我在繪畫時必須做出許多取捨，並保存小說的中心思想，以圖像呈現魔幻寫實的風格。

萬益：另外，光民刻意將賴和本人，以及賴和基金會的創辦人賴悅顏畫在裡面，這也是很有趣的安排。看得懂的人，會覺得這是一種趣味；不知道的人，改天到賴和基金會參觀時，也許還會嚇一跳！漫畫裡的角色，怎麼成了基金會的創辦人。

光民：我們刻意這樣安排，是有意模仿漫威系列電影，讓漫威漫畫負責人史坦‧李出場在他所創造的漫畫宇宙之中，形成有趣的真實與虛構的串流。

[三] 用圖像敘事賴和的作品，有什麼特別的地方？

萬益：光民在〈一桿秤仔〉情節上的安排，與小說原作有蠻特別的不同。小說主角秦得參在整個事件中的被壓迫及行動，進而最後決定殺警，是因為強烈的不公義所造成的。但在漫畫裡面，

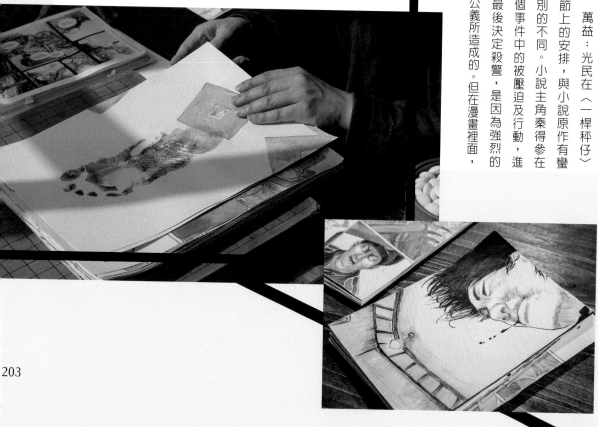

光民較少以台詞著墨這部分。另外，「秤仔」所代表的「法律」這件事情，其實也很難在漫畫中呈現。我可以感覺到，讓讀者透過畫面來處理這些問題，光民是用畫面來感受。但這必須是比較敏感的年輕讀者，在閱讀時才會有所感受。

光民：我會認為這是漫畫，怎樣透過圖像來表現小說的精髓，是我更在乎的事情。有些劇情、情緒，用圖像表現會比文字更有張力。像是「憤怒」，如果用台詞寫「我生氣了」，那倒不如用圖像來呈現憤怒的樣子，讓人更容易讀懂。「秤仔」的部分，我也有用警察的肩章和秤仔之間的相似性來做連結，只是我在漫畫中表現得沒那麼明顯。

萬益：就像前面所說的，在小說裡面，「殺警自殺」其實是驚天動地的事情，可是光民在處理上沒那麼血腥，反而有一點詩意的意象，像是用銀紙慢慢渲染開來，說明他最後的從容就義。

光民：我本來有打算畫秦得參最後要死掉的畫面，但最後怕說得太多，就放棄這樣的安排。銀紙散開就是想說明秦得參最後離開人世、消失的意思。

萬益：這是對的，因為小說本來也沒有明寫到這樣一段的劇情。現在的年輕讀者很多都是都市長大的，銀紙、拜拜對他們而言可能有點陌生，但如果熟悉台灣習俗，就知道在小說時序中要過年了，年前用銀紙拜祖先是很正常的事情，這也是光民這樣安排別具巧思的地方。其實對賴和來說，我看他這篇小說的手稿，是沒有殺警察這個部分。當時的賴和一定在猶豫，刊登在報紙上的時候，到底要不要在小說結尾讓秦得參殺警察。當然也很有可能是賴和擔心殺警的故事內容，沒辦法通過日本政府的檢查制度。但他又覺得若無法呈現惡有惡報，把出一口氣的結果寫出來是不行的，所以最後的寫法才會變得這麼曖昧，沒有明說秦得參殺警的細節過程。可是回到光民的漫畫裡面，原本是小說最後的結尾，被光民放到故事的一開頭，成為社會事件的起始，這是很有趣的安排，很吸引讀者的目光。也就是說，在光民的改編處理上，更凸顯殺警這件事情在故事中的重要性，讓秦得參為何要殺警的故事安排，有更多的合理鋪陳。

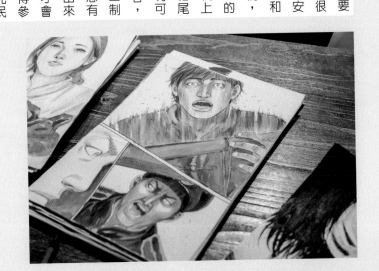

光民：確實如萬益老師說的那樣。但我要補充的是，透過圖像小說的改編，我不希望簡化故事本身，只是單純的台灣人對日本人的仇恨，這背後還有多重複雜的原因，要讓大家看清楚、斟酌，有權力者與無權力者之間的關係。

萬益：光民刻意想以溫柔的角度來詮釋，不會那麼血腥，這也賦予〈一桿秤仔〉新的解讀方式。審判的部分也很有趣，模糊了警察的形象，似乎也在這裡刻意想呈現「體制迫害」這件事。

光民：在查找資料時，我們其實找不太到當時的法庭或審判照片。所以經過討論後，決定用虛構的方式來處理，也希望呈現審判的荒謬與虛構性。

萬益：處理和兄嫂借金花的橋段，也是光民在改編的時候很溫柔的地方。賴和在小說中，這部分其實沒有太多著墨，可是在光民的改編上，做了很多安排。

光民：我想把在那時代下的人

情義理表現出來，去描述他們在那壓迫的時代裡能夠生存下去，很可能是因為親朋好友的支持與幫忙。

【四】如果還想了解賴和，或是日本殖民統治時代，有沒有其他推薦的作品？

萬益：推薦賴和的〈蛇先生〉，那是傳統和現代、中醫和西醫的對比，這是他成熟期的作品。小說在細節的處理上非常到位，他描寫夏天午後的一個段落，蛇先生正在打盹，旁邊有一隻公雞也在睡覺，那裡寫得非常好。若要推薦給年輕讀者閱讀，也許像翁鬧〈天亮前的戀愛故事〉這一類比較有現代主題的，會相當適合。

光民：我下一階段要畫龍瑛宗〈植有木瓜樹的小鎮〉，以及呂赫若的〈藍衣少女〉，也非常推薦大家找來看。可以看到在日本殖民統治時代下，小人物不同的樣貌。

205

另一種觀看的方式：
阮光民「台灣經典短篇小說圖像系列」

編輯部

世界在變動著，總有些細微的訊號與徵兆告訴我們趨勢與走向。儘管它有時看來微不足道，卻如「蝴蝶效應」的蝴蝶拍動著翅膀，帶來連鎖反應與效應。例如台灣文化的發展，於二○一○年代邁入重要轉折點：新興科技的突破、網路普及化、智慧型手機問世、電子書熱潮等等；國際與在地的二元辯證，本土語言文化的趨勢崛起，甚而重返國際視野──無可諱言的是，這些變動的確造成出版產業的大幅衝擊與調整，但台灣的內容產業在「敘事方法」上，卻可見幾條支脈逐漸浮出地表，歷經十年的發展進入了收成階段。

「台灣漫畫」就是很典型的代表，歷經將近二十年的沉潛與醞釀之後，因中央研究院的「數位典藏與數位學習國家型科技計畫──數位核心平台計畫」之推動，讓台灣本土歷史、文化等等相關知識，透過圖像敘事，開啟了新一波說台灣本土故事的浪潮。其後，在產、官、學三方的努力整合中，漸漸讓台灣漫畫產業收整成形。雖然面對內容產業的快速變動，讀書市場、社群形成破碎與分眾的樣貌，但「台漫」成為台灣的出版物中，少數在這幾年間有所成長的一支，並從初階的發展逐漸走向成熟的階段。

這樣的變動，與新世代對於「閱讀」定義的改變有莫大的關係。在「文字敘事的弱化時代」下，圖像敘事的補位，讓台灣文學的發展也必然需要新的轉變。面對新的時代，我們對於文學的定義，也要有更多的反思與商榷。像是所謂的「圖像小說」是否可以進入文學獎徵選範疇，抑或是圖像小說的文學敘事研究之可能與方法為何，這些問題都將於不久的將來，成為台灣文學界討論的話題。

但總括來說，圖像敘事迷人之處，在於它更豐富了人們在閱讀時於腦海中生成的畫面。而文學作品的改編漫畫，讓小說文本透過漫畫家的分格、構圖、色彩運用，以另一種形式敘述了原本以文字作為載體的故事內容、劇情，甚至是精神哲理。這樣的改編，既非純文字的天馬行空之創造力想像，更不是電影的視覺動畫，可以做到視覺與聽覺的感官整合，而是介於其中的圖像與文字之並陳，考驗我們如何使用「漫畫」作為文學故事的另一種形式與載體。

二〇二三年，適逢李昂《北港香爐人人插》出版二十五周年之際，作家李昂與漫畫家柳廣成合作，共同完成《北港香爐人人插》漫畫版。與此同時，阮光民憑其一人多年積蘊的說故事功力，接二連三重新演繹著台灣文學的經典作品。從《天橋上的魔術師》以漫畫的有限畫面，繪製出吳明益作品的魔幻寫實色彩；《獵人們》關於貓的故事，具現化了人與動物相處的溫度。而他於「台灣經典短篇小說圖像系列」試圖打造出台灣文學轉譯的新高度，而這本《一桿秤仔》改編自台灣新文學之父賴和的同名作品，更揭示著文學改編漫畫進入了新時代、新紀元。

阮光民的「台灣經典短篇小說圖像系列」第一階段，將改編賴和〈一桿秤仔〉、龍瑛宗〈植有木瓜樹的小鎮〉與呂赫若〈藍衣少女〉三部日治時期的台灣經典作品，不僅為台灣文學，同時也是為台灣文化在世界，創造屬於我們的圖像敘事新風貌。

〈相思〉音樂單曲

〈一桿秤仔〉小說

一桿秤仔

原　　著　賴和
漫　　畫　阮光民
企　　劃　南十字星文化工作室
執行編輯　鄭清鴻、張笠
封面繪圖　阮光民
封面設計　許晉維
美術編輯　NICO

出 版 者　前衛出版社
　　　　　104056 台北市中山區農安街 153 號 4 樓之 3
　　　　　電話：02-25865708 ｜傳真：02-25863758
　　　　　郵撥帳號：05625551
　　　　　購書‧業務信箱：a4791@ms15.hinet.net
　　　　　投稿‧代理信箱：avanguardbook@gmail.com
　　　　　官方網站：http://www.avanguard.com.tw
出版總監　林文欽
法律顧問　陽光百合律師事務所
總 經 銷　紅螞蟻圖書有限公司
　　　　　114066 台北市內湖區舊宗路二段 121 巷 19 號
　　　　　電話：02-27953656 ｜傳真：02-27954100

出版日期　2023 年 5 月初版一刷
定　　價　新台幣 600 元

ISBN：978-626-7325-02-5（平裝）
E-ISBN：978-626-7325-03-2（PDF）
E-ISBN：978-626-7325-04-9（E-Pub）

※ 本作品獲得文化部「漫畫創作及出版行銷獎勵要點」支持